U0006526

讓世界旅人看見台灣

地方創生 × 觀光創新的12堂課

台灣觀光策略發展協會　著

深耕在地，放眼國際——開創台灣地方創生元年的新局

陳美伶

國家發展委員會主任委員

近年來我國面臨高齡化及少子化問題，二○一八年六十五歲人口已達百分之十四，正式進入高齡社會，另一方面，鄉村地區年輕人口外流朝向都會區集中，造成地方弱化，有些鄉鎮老化情形嚴重，影響地方發展。政府非常重視此一問題，將推展地方創生列為當前最重要的施政項目之一，行政院更將今年（二○一九）訂為「地方創生元年」，核定國發會擘劃的「地方創生國家戰略計畫」，以未來維持總人口數不低於兩千萬人為願景，期望二○二三年地方移入人口等於移出人口，二○三○年地方人口能夠回流，達成「均衡台灣」的目標。

在盤點並結合運用地方DNA後，我們透過企業投資故鄉、科技導入、整合部會創生資源、社會參與、品牌建立等五支箭，進行跨域整合推動。有關鼓勵企業投資故鄉的做法，主要為鼓勵企業投資地方產業，營造地方創生契機；在科技導入方面，強調運用人工智慧、區塊鏈、雲端技術、大數據及建置生態系統等科技轉型，以提高在地產業生產力及產品附加價值，注入產業新動能；地方品牌建立方面，則期待地方確立自身獨特性與核心價值，提出屬於自己的創生劇本，地方的創意與差異化才會不斷湧現，建立地方獨有的品牌。簡言之，地方創生就是以地方特色與優勢條件，運用文化力、創新力、科技力轉化為創生利基，讓企業和人才在地方生根，振興地方發展。

本書以推動觀光創新做為地方創生的切入點，從不同角度提供台灣及國外地方創生的實踐案例與經驗分享，諸如轉譯地方文化製造旅遊動機、群眾集資推動地方創生、飯店策展引進城市文化美學體驗、以住屋共享推動鄉村旅遊翻轉農村經濟、閒置工廠及遊樂園改造為地方體驗旅遊基地等，各類創新創意的觀光推展模式。透過這些翻轉地方的創生事例，讓我們看到在偏鄉地區潛藏的機會，端賴如何以慧眼去發掘及運用故鄉的寶貝資產，透過創意、創新、設計讓地方特色產業翻轉升級，形塑地區品牌魅力，同時以兼顧生活機能改善、環

境保護與文化保存傳承的方式，讓地方產業永續，也吸引青年回鄉定居打拚，厚植在地人力資本，形成振興地方生生不息的能量，這正是「地方創生」的真諦。本書不僅豐富了讀者對於地方創生更深刻的認知及新的視野發想，同時也提供政府推動地方創生許多寶貴的實務經驗，深具啟發性。

台灣是座美麗的寶島，需要奮發向上的力量，期盼未來可見到更多地方創生的成功案例在各地開花結果。如何使台灣更具競爭力，並讓人口結構不再惡化，推動「地方創生」不僅是政府的責任，更有賴政府與民間緊密合作，落實做出成績，為台灣人民帶來更大的幸福。讓我們大家一起努力，共創美好未來！

探索福爾摩沙寶島之美

傅維廉（William Foreman）

台北市美國商會執行長

任職美聯社駐外記者期間，我有幸經常與社內極其優秀的攝影記者大衛‧古騰菲爾德（David Guttenfelder）共事，如今他為國家地理探險家（National Geographic Explorer）拍攝的作品也令人驚豔。

大衛的工作足跡遍布世界，包括非、亞、歐與美洲，以及中東。九二一大地震發生後，他來台協助我的採訪工作。二○○○年總統大選，他又造訪台灣。

有一次，我們因為一項在以色列的特別任務再度合作，兩人開始閒聊旅遊經驗。大衛說：「很多人問我最喜歡在哪個國家工作，我總說台灣！聽我這麼說，人們總是很驚訝，因為他們對台灣幾乎一無所知。」

這世界對台灣所知甚微，也常使我訝異不已。一九九九年，我來台北當美聯社分社社長，紐約總社國際部某位長官跟我說：「我很高興你要去台灣，我們對台灣的了解實在太少。台灣長什麼樣子？有山嗎？」

雖然我在台北的主要工作是報導政經情勢、兩岸關係，但還是盡可能多寫旅遊文章。我寫過慶典活動，好比鹽水蜂炮，也描寫了自行車旅遊，還把嚐過的美食寫進報導。其實，我在台擔任記者時最受歡迎的文章，應該是一篇關於台北傳統早餐的專題報導，「蛋餅」、「油條」、「飯糰」、「豆漿」等早餐菜色，皆在文中出現。雖然只是一篇食物的故事，談的也是多數台灣人的生活日常，卻獲得世界各地多達數百家報紙、網站分享登載，瘋傳爆紅。台灣人早餐吃什麼，令外國人深感好奇。

我跟大家分享這些回憶片段，只是想強調幾個想法。首先，台灣有很多精彩亮點，是極其可愛的地方。她風光明媚，蘊藏豐富文化，而且民眾友善，遍地美食，好處說不完。其次，在世界上，真正知道台灣這麼棒的人，實在太少。我們一定要想出更新、更好的方式，向世界述說台灣的故事，讓大家都看見台灣這個絕佳旅遊目的地。

我很期待《讓世界旅人看見台灣》的問世。這本新書蒐集了許多旅遊業領袖人物的創新思考，他們識見不凡，創意與熱情兼具。我也盼望，政策制定者能讀讀這本書，受其啟發，開始與旅遊業界領袖們建立更緊密的夥伴關係，一同找到新方法，與世界分享台灣之美、台灣之妙。

觀光是帶給人民溫暖幸福感的火車頭產業，深信世界觀光的信念是「只有唯一，才能第一」，欣見台灣以地方創生鏈結觀光創新，由十二位作者群撰擬成冊，尤其有三位和我過去長長時間在台中耕耘，有打造幸福產業的王村煌董事長，營造勤美術館的何承育執行長，建造台中大毅老爺行旅的沈方正執行長，大家在各個觀光領域默默耕耘，帶動整個大台中發光發熱。相信透過本書作者的日本、夏威夷成功案例剖析及在地經驗分享，能將台灣各個點透過地方創生、社區發展及政府政策支持的力量，逐步擴散到整個大台灣，讓全世界一起來發現台灣的美好、一起來尋寶。

——交通部部長 林佳龍

土地是文化的根，越在地越國際。本書作者們從土地、文化出發，融入在地價值開創出新的經營模式，對地方創生與觀光創新提出許多真知灼見與可借鏡經驗，值得讀者細細品味。

——文化部部長 鄭麗君

終於等到一本立足現場，說實話的好書！

台灣這顆種子在民主的土壤上萌芽，數十年來代代台灣青年，不斷擴展海外視野，深耕家鄉大地，終於在世界的浩瀚海圖中，找到自身的定位。

願意與所有人分享自身的美好，正是台灣這片大地、也是台灣人最難能可貴的特質，而本書正是所有願意立足家園、放眼世界的人都值得一讀的好書！

——穀東俱樂部創辦人 賴青松

一本少見的有關台灣觀光旅遊的精彩好書！

作者都是台灣觀光領域中各類業別之佼佼者，每位都把他們獨特的觀點、分析、想法、初心、做法、領悟、失敗經驗與成功要訣不藏私地分享在書中。

非常適合業界專業經理人、政府官員、學校教師及學生閱讀！

——DTTA 理事、國立高雄餐旅大學專案教授 蘇國垚

一 讓世界看見台灣，讓台灣走向世界 一

游智維
台灣觀光策略發展協會理事長

「旅行，是一件可以改變世界的事。」

在那個距離現在已經有點遠的二○一二年，我有幸受邀在 TED×TAIPEI 的論壇上分享關於旅行的心得。面對台下滿滿的現場朋友與透過直播收看的聽眾，我鼓起勇氣大聲說出了這句話，一時之間，大家似乎有點反應不過來，帶了點疑惑。一直以來，大家所認知的旅行不就是出去外面走走，看看不同的風景名勝，然後享用當地的美食、品嚐小吃，最終把具有紀念價值、送禮自用兩相宜的土產帶回家——這跟改變世界有什麼關係？

當我娓娓道來，這世界有多少旅行帶動了改變，聽眾們因為理解了，開始點頭認同。

切‧格瓦拉的摩托車日記南美之旅，埋下了日後領導古巴革命的種籽；馬可波羅留下的遊記，記錄了沿著絲綢之路以商業串連東西方文明的文化交流；

哥倫布的航海之旅，發現了新大陸。或者往近代看，有過年少輕狂、嬉皮長髮時期的蘋果創辦人賈伯斯，倘若不是在一趟亞洲之旅中認識了中華文字與印度瑜伽，也就沒有後來以圖像為主的麥金塔電腦。不管是哪個年代，旅行往往扮演著催化劑的角色，讓某些心裡藏有改變念頭的人們，在旅途中彷彿種籽受到養分的澆灌而發芽茁壯，形成了旅程結束後的持續行動，影響了未來的世界。

所以，旅行帶著改變人們思維的力量，腦袋改變了，世界就得以改變。

而我們安身立命的台灣正面對怎樣的問題呢？身處世界的角落，我們在外交上總是辛苦受迫；面對全球化的經濟轉移，傳統製造業與代工的優勢不再；高齡少子化的社會結構下，人口紅利的消失造成社會福利的需求與不足；健全國家的教育制度得更全面與普及，才能布局未來十年、二十年的根基。面對一個又一個的問題，我們是否能夠透過旅行讓這些困難得以解決，也讓這個社會變得更好呢？

我想，答案是肯定的。只要我們真正理解旅行的意義並善用旅行的價值。

我們可以用觀光做外交，與世界交朋友，運用有趣的創意企劃與網路的無遠弗屆，吸引各個國家的人來探索這個文化豐富且生態多樣的島嶼。我們可以用觀光做教育，將知識串連旅行，讓每一個孩子都從他生活的地方開始認識

自己腳下這片土地。我們可以用觀光做社造，讓年輕人返鄉成為種籽，在一處地方種下一株未來可以長成大樹的幼苗，也許開民宿邀請旅人過夜，或者辦小旅行讓人感動深刻，而其中的收益則支撐著返家夢想的實踐。我們可以用觀光看文化脈絡，思考經濟發展的優勢與弱點，島嶼移民的個性奮鬥不懈且思想獨立，冒險創新的精神加上求質求精的定位，更可以立足全球化市場中，凸顯小眾市場需求的不可取代性。正因為我們是個小島國家，所以更能適應變動快速的環境。

當旅行成為生活的一部分，我們只需要認真守護這座島嶼，認真熱愛這片土地，讓歷史文化與自然生態可以永續保存下去，便能透過這樣的珍貴資產，創造無可取代的「台灣價值」，在這個世界上被旅人所渴望，期待來一趟獨一無二的台灣之旅。

目次

從社區營造、地方產業開發到青年創業，相關議題近年來越來越受到重視，也引發諸多討論，這些行動除了活化當地，還能創造產值、回饋地方，進而形成良好的觀光永續循環。然而，地方究竟該如何創生才能確實打造出在地品牌？該朝哪些方向著手才能吸引消費者的關注，讓他們願意且樂意成為地方產業的一分子？

創業實戰篇

期待台灣是座
布滿森林的島嶼，
築夢踏實的**幸福產業**

口述／王村煌
採訪整理／秦雅如
圖片提供／薰衣草森林

薰衣草森林是兩位創辦人林庭妃、詹慧君在二〇〇一年十一月九日創立的，庭妃是我表妹，慧君是我認識很久的朋友，因為兩個人都很浪漫，會做些天馬行空的夢，於是我介紹這兩位特別的人認識。創業當時資本額只有兩百萬元，第一間薰衣草森林在台中新社，單純因為地主是我父親，不收租金，因此兩人就這樣在我父親的土地上開始實踐夢想。老實說，薰衣草森林的創立不太切實際，就是有夢想、有熱情，可是沒經驗、沒資金、沒技術的兩個女生，她們一個想賣咖啡、一個想種薰衣草，慧君很關注客人、庭妃很照顧員工，兩個人的特質與分工慢慢形塑出薰衣草森

兩個女生的夢想在新社森林蔓延

林的企業文化。

　　她們都叫我大哥，剛開始我只是幫忙、提供建議，比較專業的投入大概要到兩年後。當時台中新社的薰衣草森林做出了口碑和業績，統一集團邀請我們到清境農場開設分店，但經營之後我才發現，管理一家店跟兩家店完全不同。因為人在新社，發生什麼事都看得到，可是第二家店不再單單只靠現場管理能力，更需要教育訓練、報表管控、財務處理等等，突然間冒出很多新的挑戰。我發覺這樣下去不行，於是就專心投入其中，任務是把薰衣草森林從兩個女生的類家族企業變成一家正常的公司。

一 決定品牌拓展的三個思考 一

薰衣草森林從最初的一家咖啡館，到開設第二家、第三家，再慢慢變成旗下擁有八個品牌的事業體，各種機緣之下，我們開始逐步擴展，也梳理出做決策的三個思考準則──喜不喜歡、開不開心、有沒有意義。

首先，當然是做我們衷心喜歡的事。

旅行、飲食、選品，是我們的事業樣貌，構成企業的主幹，而不可缺少的養分是夢想、善意、生活和文化，就像自然界的陽光、土壤、水和空氣一樣，滋養著我們。

每一個初衷是一顆種子，每一個品牌是一棵樹，長成的森林是個平台，最終構成理想的生態系，這正是我們品牌樹的概念。

庭妃與慧君為實踐夢想攜手共創薰衣草森林

喜歡做、做得開心，經營才能夠長久

第二件事是開不開心，也就是在拓展事業的時候，除了喜歡，還要去思考我們有沒有能力？有足夠的能力做起來才會開心，這個能力包括人才、資本、組織管理等條件，其中最迫切需要的就是人才。

我的第一個使命是讓公司制度化，變成正常化的公司組織，否則好的人才不會進來。畢竟上頭要是有太多個老闆在出意見，員工會不知道應該聽誰的，薰衣草森林在這個階段就經歷過一次蛻變。而後我們仍不斷培養自己的能力，從餐飲跨足住宿，經過了三、四年，在營運了八年左右才跨入婚禮產業，並一步步涉

管家透過服務傳遞慢活的精神

足產品。會這麼慢的原因之一，就是我們評估自己的專業能力可能還不夠，人才到齊了之後，資金夠不夠？組織管理能力強不強？這些都是我一直在思考的事情。

而我思考的第三件事是有沒有意義。這是薰衣草森林比較特別的地方，並不是想做、市場有機會就來做。一開始兩個女生創業並不是為了要賺大錢，所以我們內部會討論到這個品牌到底有沒有意義？當初是無心插柳開了薰衣草森林這個在山上的咖啡館園區，後來因為腹地都在郊區，又覺得台灣真的很美，於是動了要開民宿的念頭，但這時我們也開始會去思考，台灣需不需

要又一個只是很漂亮、地點很好、風景很美、服務很棒的民宿？在這個基礎之外，我們想傳達的是什麼？於是我們把民宿命名為「緩慢」，希望旅人慢下來，靈魂才跟得上，才看得到生活中最美的風景。慢下來，才能深入體會我們所不熟知的這些角落，才能察覺台灣這片土地上原來有這麼美好的故事。

後來我們經營各個品牌時，基本上都在思考這三件事，特別是多了「有沒有意義」這個層面，加上兩位創辦人都有樂於分享的人格特質，而不是只有商業化的邏輯，同時在蛻變的過程中，我們也考量務實面，因此相對來說，我們比台灣一般的餐飲旅宿休閒產業多了一些思考，又比一般文創產業多了一些經營能力。

｜品牌發展是有機生長的過程｜

在咖啡館、民宿之後，我們成立了心之芳庭這個品牌，跨入婚禮產業。

這件事的緣起，是不時有客人來詢問能不能在薰衣草森林辦婚禮？交通偏遠、沒有雨天備案、也不是專業的婚禮場地，為什麼客人願意不惜千辛萬苦跑到新社，想來薰衣草森林辦婚禮呢？開始探究之後，我們認識到台灣現在的婚禮文化大多是豪華的會館、炫麗的上菜秀、浮誇的燈光效果，以及吃

飯、敬酒、送客等千篇一律的公式——可不可以更好？我們想讓婚禮回歸到承諾和祝福，新人在眾人面前真心地承諾，賓客給予新人誠摯的祝福，讓婚禮脫離單純的用餐跟無謂的表演形式。我們看到這方面有些機會，同時也想讓台灣的婚禮往更好的方向邁進，於是跑遍日本、美國考察，看看別人的婚禮怎麼規劃，從產生這樣的想法到具體實踐花了將近五年的時間。

在飲食這一塊，後來我們又有了「桐花村」和「好好」兩個品牌。桐花村傳達的是客家文化美學。主要因為慧君是苗栗卓蘭客家人，所以對客家米食很有感情，又認為飲食不是只有食物本身，應該要能夠承載文化，因而醞釀出了桐花村。

「好好」則是另外一個比較大膽的嘗試。這個品牌源自我們在談論幸福狀態的時候，會去思考的「都市裡的幸福是什麼」？事實上，在這些品牌背後，我們想談的都是一種幸福的狀態，「薰衣草森林」是針對三十歲左右的女性，她所處的幸福狀態就是對未來還有夢想，而且有勇氣去追尋。「緩慢」則是針對大概四十多歲、工作壓力很大的人，如果能夠靜下來跟自己相處，就會是很幸福的狀態。

那麼，對一個中產階級、小資族來說，每天上班，工作忙碌，幸福到底是什麼？我們覺得幸福其實來自兩件事：一個是生活過得還不錯的「美好」；另一個是與周遭人事物的「共好」。我們決定用策展的方式來呈現這個概念，在「好好」

的空間，用展覽告訴你有誰在不遠的地方養豬，有誰在認真幫我們種馬鈴薯，告訴你原來台中潭子就有這麼好的馬鈴薯，彰化就有這麼好的陽光豬，我們不是只談現在很流行的所謂在地食材，我們談的是如何讓這些努力的人被看見。

同時，兩個「好」拆開來就是「女」「子」，「女」「子」，正代表兩個女生。在我們籌備「好好」的時候，創辦人慧君因病離世，因此我們想用「好好」這個品牌來紀念她，希望社會大眾記得這兩個女生勇敢逐夢、認真生活的故事。

｜啟動森林島嶼計畫｜

一個品牌是一棵樹，八個品牌想做一片森林，而且是一個友善的、可以跟別人共好的森林。於是二〇一六年，我們醞釀出「森林島嶼」，

「好好」透過策展分享生活上的各種美好

位於新社，森林島嶼的創始店，彙集森林的美好生活

這個從香草舖子轉型而來的品牌，不只是換名字而已，我們重新定義了整個品牌精神。

起初，我們在新社的薰衣草森林用很小的層架販售一些鄉下產品和香草植物，銷售狀況很好，接著我們嘗試從國外進口手工香皂、精油等產品。我們開始思考，想讓大家在旅行中帶回一些關於味道或氣味的美好記憶，因而創立了自有品牌「香草舖子」，製作我們自己會用、喜歡用、敢用的手工香皂，以及清潔、沐浴、保養用品，並且使用天然成分，避免造成對河川的污染。然而那卻是一個漫長而痛苦的過程，真正做了之後我才發現，原來產品開發是這麼困難的一件事，有批次量、庫存、倉管等問題，和開店完全不一樣。但後來這變成我們近幾年成長非常快速的品牌，從休閒旅遊衍生出商品、得到肯定，我認為這才使香草舖子

森林島嶼運用設計巧思，將森林搬進城市

真正成長為一個品牌，因為遊客願意把產品帶回去，代表他對品牌有一些想像跟信任。

後來我們覺得只做自己的品牌不夠，有沒有可能讓更多美好被看見？台灣有一天會不會變成一座布滿森林的島嶼？這是我們對台灣的美好想像，因而基於這一點，啟動了「森林島嶼」計畫。在這項計畫當中蘊含了三重意義的森林：第一是生態的森林，台灣山高水急、海拔落差大的地理特色造就了物種的多樣性；第二是文化的森林，台灣有原住民、閩南、客家、外省籍、新住民，甚至美國、日本的文化在這裡慢慢融合，形塑了多元開放的文化；第三是技藝傳承的森林，我們的祖先、前輩有很多技藝與工藝是經過幾十年、幾百年傳承下來的。這三個層面就是森林島嶼的核心邏輯。

森林島嶼不只是將選品上架銷售，我們談

的是長期的合作與陪伴，在選擇合作夥伴時，也秉持三個原則：傳統技藝、和土地連結、當代設計。比如「藺子」連結了苑裡的藺草，「樂樂木」連結了豐原的木器工業，都有地方的傳統技藝存在，並經過重新詮釋。雖然喜歡老物件，但我們這一代的人不能不努力，不能只是把阿嬤的東西再拿出來充數，我們不想只販賣流行的「古早味」，而要賦予它現代的意義和設計。

我們對品牌的參與非常深，甚至一步步協助他們。因為面對生產、管理、銷售，甚至到通路，我們自己走過這條路，我看到台灣很多年輕人投入這個行業，有的從設計領域出發，有的從傳統製造出發，所以我們啟動的這個計畫中的每一個品牌，至少都要陪他們走兩、三年，而目前共有三個品牌合作。

台中豐原的「樂樂木」，利用的是豐原傳統木器，加上老師傅、老工廠的專業和設備，再加入工業設計師劉孟宜的巧思，賦予新的時代意義。苗栗苑裡的藺草編織是在台灣已經有一百多年的工藝，全世界更只有苑裡可以種出正三角藺，「藺子」的創辦人廖怡雅也是一位設計師，她投入這個產業，賦予了藺草編織新的表現方式。至於宜蘭的青花瓷品牌「三星四季」，則是一位留學美國、之前在大學教授多媒體設計的老師李哲榮回鄉所創立。基本

上這些品牌都跟土地有關，跟傳統技藝有關，跟物種有關，同時採用了當代的設計翻轉、創新，而我們想做的，就是一個一個不斷地參與、陪伴。

一 地方共好需要長期持續耕耘 一

我們在石梯坪從事了第一個共好計畫，是在民宿裡開設緩慢藝廊，這是當時唯一一家不跟藝術家抽成的民宿業者，提供空間給部落的藝術工作室輪流辦展，讓藝術家能夠獲得較好的收入。第二個是我們長期參與地方事務，比如說在金瓜石，我們參與當地學校的校慶、畢業典禮、校外教學；在甲仙，我們陪寶隆國小的應屆畢業生度過從畢業旅行到畢業典禮的三天兩夜。第三個是我們開辦志工假期，號召員工用自己的假、自己的錢、自己的時間，在地方做很多有意思的事情，比方跟花蓮的阿美族原住民藝術家優席夫一起，教部落的小朋友用自己故鄉的色彩作畫。

與地方共好有很多層次可以做，我們想要融入部落中，不要當外人，也不要當百浪（原住民叫漢人百浪，就是壞人的意思）。以前原住民的社會組織、經濟意識、土地意識跟漢人不太一樣，我們是私有化，他們是部

緩慢藝廊提供空間給部落的藝術工作室輪流辦展

幸福產業的轉型蛻變之路

我們現在談薰衣草森林有怎麼樣的企業形象或文化，其實也是這一路走來，慢慢演變而成的。我們最早的定義是「最偏遠的咖啡館」，因為新社真的是個很偏僻的地方，當時我們以為自己是賣咖啡的餐飲業；後來的定義是「兩

落共有，許多土地、資源被漢人掠奪，他們會覺得那片土地明明是部落共同的獵場，怎麼可能是你私人的，他們不理解也不知道該怎麼辦，長期以來形成敵意，而我們希望用共好來消弭那種緊張關係。像這樣的地方耕耘，無法設立目標值，只能長期持續去做。

夥伴們參與志工假期，與花蓮的藝術家優席夫一同教部落的小朋友作畫

個女生的紫色夢想」，因為兩位創辦人在山上實現了開咖啡館和種薰衣草的夢想，那時我們以為自己是休閒產業；慢慢隨著品牌變多，現在我們定義自己是「美好生活提案」的公司──原來我們是幸福產業。

公司的定位不同，關注的焦點、投入的邏輯就會不同。餐飲業的核心邏輯是標準化跟降低成本；休閒產業的核心邏輯是差異化跟設計美學；如果是幸福產業，我們的核心邏輯則是創新以及抽象概念的傳達。因此「緩慢」不是賣住宿，是賣慢的美好；「心之芳庭」不是賣宴會，是賣愛的美好；「薰衣草森林」不是賣咖啡，而是賣夢想的美好。我們其實一直在進化，每一次進化，都是很

大的改變；每一次的重新自我定義，都是摧毀再重來。外人看起來似乎一切平順，我們內部卻是經過不斷精煉，甚至自我否定，然後蛻變。

然而，消費者不可能永遠為我們的夢想買單，他一定是覺得我們的產品、服務物有所值，而且理念能夠感動他，才會願意長久買單。一個企業要面對「產、銷、人、發、財」的各種問題，以及外部的競爭、環境的變遷，不管是創業或是從事旅遊、文創產業，都不可能一招一式打天下，隨時需要調整，這都是相當辛苦的過程。有理想色彩、有浪漫色彩，另一方面又很務實，這就是薰衣草森林。

最後，回到「森林島嶼」的概念上，這不只是薰衣草森林本身的最新計畫，更是我對台灣的期許。台灣的基礎建設要做大型觀光有一定的難度，因此應該是走深度而小眾的路線，由非常多細小的小眾撐起多樣性。好比中國大陸的長江三峽，玩法就是乘船欣賞沿岸鬼斧神工的風景地貌，每一艘船上載了數百人；而台灣則像數以萬計的小艇，每一艘艇上乘載幾十人，但目的地都不同──台灣就是這麼一個碎片化的、多元的、自然演變的地方。我期待台灣有一天成為一座生態多樣、文化多元、工藝多樣的生活島嶼，如果這些條件都具備了，那將是人間樂土。

王村煌 ▌ DTTA 副理事長，薰衣草森林董事長。協助創辦人詹慧君和林庭妃從創業到經營。旗下擁有薰衣草森林、森林島嶼、桐花村、緩慢、心之芳庭、好好、緩慢尋路、漂鳥等八個品牌。相信善意可以和績效共榮並存，著力於創造幸福企業，讓意義轉化為成長動力，並率領團隊獲得天下 CSR 企業公民獎之殊榮。

感動經濟，品牌加值

「感動經濟」的核心邏輯很簡單，就是透過觸發消費者內心深處的感動，提升他們的品牌認同感與黏著度。也就是說，不只是銷售有形的產品、有價的服務，而是挖掘更深層的、讓人打從心底產生的共鳴，那可能是一項理念、一種氛圍，足以令品牌不斷加值，品牌價值無限延伸，造就企業與消費者的共好。

打造一座返璞歸真的 **永續遊樂園**， 透過旅行讓自己成為更好的人

撰文／何承育　圖片提供／勤美學

從來沒有想過，原本在鄉村裡的實驗計畫會刮起一陣旋風，而這僅是勤美學建村後的第三天！那時，無論是電話、私訊與留言都讓團隊應接不暇，這樣硬衝、硬試所造成的狀況前所未見，卻讓三十年老樂園香格里拉的重生冒出了一線曙光，當然，這也是我意外的人生插曲。

我是台北長大的小孩，大學畢業工作一年後就決定遠赴英國倫敦深造，不同於大學工業設計的背景，我在倫敦所學的是設計策略及創新研究，英國的學習幫助我建構了設計的理論基礎，並建立起溝通機制與策略實踐，返台後成立勤美璞真文化藝術基金會，並負責台中勤美術館的經營，我從一個設計師的身分，轉換到成立基金會並經營街區發展，一直以來都在城市進行各項創意計畫，試圖挖掘深層的在地文化能量。以一個

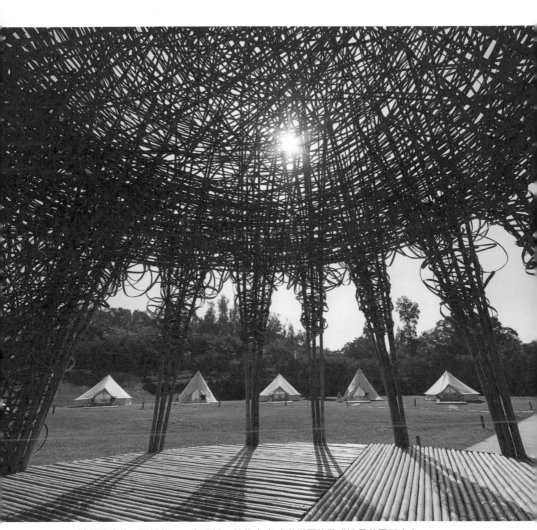

勤美學的第一個村落——山那村，就位在老式遊樂園的歐式造景花園正中心

設計師的角度而言，我想改變的是大家對設計的認知，讓創新自然而然地成為生活中的習慣，而基金會六年來在勤美術館的經營中，逐步建構了草悟道獨有的街區生活美學。在此同時，新的挑戰與任務也隨之而來——一個三十年的老樂園重生計畫。

最初見到這座樂園時，我曾經問過創辦人何明憲先生，為何不收購一個理想中的樂園，而要選擇這樣頹圮沒落的老樂園？當時創辦人回答：「如果已經是一塊很美的土地，我們再做任何一件事都會是多的；但如果它目前不是很好，我們怎麼做都會是好的。」苗栗恰好也是創辦人母親的故鄉，我想對他來說，能在這裡打造一座返璞歸真的永續遊樂園，是非常有意義的一件事情吧！

在接手這座老樂園之前，我曾以為可以把台中成功的經驗帶到苗栗這座老樂園中，然而，現實可不是如此。在勤美術館在地製作出的有趣、色彩繽紛的裝置與作品，置入勤美學的環境中反而顯得格格不入，當我用設計師思維將資源從城市往鄉村帶時，很快地發現一個地方要能吸引人，就必須要有共感，而文化與內容必須要從土地裡長出來才會合理。

一 老樂園的未來該是什麼模樣 一

為何這片位於淺山環境中的農村會轉變為遊樂園？其實與台灣的經濟發展有關。早期農村社會對休閒娛樂的需求不高，但從一九七〇年代開始，因為經濟成長力、人口數的提升，連帶提高了休閒娛樂等需求，遊樂園開始大量成長，政府更研訂計畫來推動觀光事業，自一九八〇至一九九〇年代，遊樂園蓬勃發展並朝向遊憩多元化進行，對無法常出國的台灣人民而言，遊樂園成為承載休閒娛樂的重要角色。於是，各種仿效國外景觀、拼湊式的風景，大量複製於台灣各個遊樂園中，試圖滿足許多無法出國的民眾對於國外生活的想像。而香格里拉樂園亦是如此，拋去了傳統文化，建構出歐式花園、人妖秀與大量雕像，早年紅極一時，甚至還曾經是綜藝節目「百戰百勝」的錄影場景之一。

隨著社會環境的變遷、經濟的繁榮、新聞傳播的發達，以及全球化的影響，台灣的觀光價值鏈也產生急遽變化，進而改變人們對生活的態度與價值觀，人民的休閒娛樂開始從國內旅遊轉向國外旅遊，然而，全球主題樂園大幅成長的同時，台灣遊樂園卻面臨沒落的危機。以二〇一〇年與一九九〇年相比，出國旅客成長了百分之十五，台灣遊樂園數量卻從四十二間減少為

二十四間，這樣冰山一角的現象所代表的，是台灣觀光產業的競爭力空轉。

再者，勤美學身處於高度發展的台灣北部與中部之間，苗栗做為一個美麗的山城，卻在區域發展失衡的政策下，長期處於產業發展的困境，人才外流、人口老化。而苗栗又是勤美集團創辦人何明憲先生母親的故鄉，他在因緣際會下接手老樂園，看見充滿自然的環境，就如同回到童年田野一般，他期許能用創意與藝術方式，為這座已然沒落、瀕臨破產的老樂園探索真正的價值，而目標就是成就一座永續的樂園。

歷史是不斷往前進同時又產生循環的，這是塑造自我認知的重要因素，勤美學的經營就立基於歷史與文化的脈絡之下逐步開展，在勇於創新的同時，希望能建立並累積起在地文化。那麼，究竟如何成就一座永續的樂園呢？我們認為基本上應該要滿足三個要素：文化永續、環境永續、經營永續，這三個要素也成為勤美學的核心精神。

一 第一個三年，得到了一個白做工的答案 一

勤美集團二〇一〇年接手這座樂園時，就開始進行田野調查，並回過頭

來重新檢視這塊土地的前世今生。從早期美軍的空照圖中可以發現，在這個美麗的峽谷中，過去曾有客家人的聚落，有埤塘、農田，以及居住在此的七戶人家，這是台灣早期鄉村的景象，更儼然是這些年來相當受到關注的里山倡議的理念，人們過著與自然融合、自給自足的生活。

再回到勤美學想在這塊土地上努力的事情，接手時是在二○一○年，金融海嘯後，全球皆力促經濟復甦，美國聯準會繼二○○九年三月首次推出量化寬鬆政策（Quantitative easing, QE）後再次啟動，台灣的經濟成長率大幅躍升，房價隨之高漲，當時也正開放中國大陸的兩岸旅遊，觀光市場景氣一片看好。站在當時的社會與經濟發展的前提下，我們開始把樂園拉抬至國際規格的層面來討論，以符合國際競爭力的需求。

遊樂園的定位必須承接最美好的想像，而什麼樣的經營模式才是國際規格呢？於是，我們想的是尋找許多國際建築設計團隊來進行規劃，並做趨勢分析，想像只要有國際性的品牌，就能創造出國際性的樂園。然而，經過三年，雖然得到了一個國際規格的設計案，但勤美團隊卻產生了許多疑問：

「這是我們要的嗎？這和之前老樂園的思維不是一樣嗎？如果我們做出一個

可以在世界各地看到的國際性樂園，那大家為什麼非要到台灣苗栗不可？它的在地性、特殊性為何？」

所以，我們決定先放下花費相當多經費的提案，重新梳理並拉出三個核心精神，當做是我們初始要創建的理念，那就是——職人精神、自然永續、生活哲學，用這樣的想法來探討位於苗栗鄉下的遊樂園究竟需要具備什麼元素。

一下一個三年，1001夜的實驗計畫正式啟動一

在人類存在的時代中其實就已產生向外延伸發展的歷程，直到科技帶來了龐大衝擊，全球化至今仍無法停止，但也因為全球化的影響，反而讓人開始省思、感受在地文化受到的某種牽動。我總認為，在地文化的活力，來自於向下扎根的力量，我希望勤美學未來變成可以表述在地文化的場域，朝向更具生活化而細緻的文化體驗，因此如何從「規格化」、「降低成本」轉向「客製化」、「增加價值」的觀念，有賴創意的注入。近年來相當具代表性的「地方創生」與「里山精神」等詞，也讓勤美學在試圖翻轉老樂園時，進一步思

考屬於苗栗的在地文化與新價值。

所謂旅遊有三個層次，參觀大型地標式建築屬於蜻蜓點水的第一層次，在表層之後，許多旅人傾向深入在地文化與內容則是第二層次，然而隨著全球化、科技的進步與社會的發展，旅遊模式更進入到一個新的世代，產生千變萬化的可能性，例如 Hostel、Airbnb 在這十年來越來越受到歡迎，代表學習在地的生活方式、追求更多的參與性越來越受到歡迎。過去，人們所接受的並非是服務，而是設施，遊樂園的存在是傳達歡樂，必須具備快樂的能量，我期待的是這種正能量能成為一種生活方式。但我發現，許多老一輩的人認為最精彩的總是農村時期，大家庭聚在一起、鄰居之間交流互動頻繁、情感緊密連結，下一代演變成只有過年時才會回到村落中歡聚，過度城市化之下的人們與土地的關係越來越遙遠。而勤美學，就是致力於提供豐富多樣的體驗內容，讓更多人可以理解在地、進而親近土地。

當然，要翻轉樂園結構該如何著手？在接手這塊土地時，很少在鄉村生活的我，又該如何在這裡實踐在地化呢？如果不了解這塊土地，也就無法深刻感受土地所帶來的能量，為了喚起真正屬於地方上的文化與精神，我們找出《造橋鄉誌》來閱讀、跟老同事聊天，在資料的蒐集與累積中，發現早期

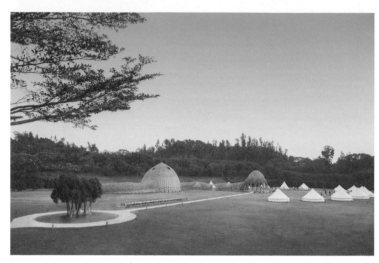

勤美學山那村的竹編裝置「情天幕」是大地的居民會所，搭配草地餐桌、戶外帳篷等，自成一村落生活場域

傳統客家人在山城裡過著克勤克儉的生活，富有人親土親的天性，他們擁有很強的工藝，食衣住行都尊重自然環境，進而發展出屬於客家人永續而循環的模式。這其實就與日本所啟動的里山倡議（Satoyama Initiative）理念——以促進符合生物多樣性基本原則（如生態系做法）的活動，來達成實現社會與自然和諧共生的理想——相當一致啊！

作家麥爾坎・葛拉威爾（Malcolm Gladwell）在著作《異數：超凡與平凡的界線在哪裡？》（Outliers: The Story of Success）中提出「一萬小時定律」，說明專業必須經過一萬小時的錘鍊；而日本人也說要頓悟一件事情得在一塊石頭上坐三年。因此，在與專家和團隊不斷討論後，我們決定先從小規模的計畫做起，運用最小可行產品理論（Minimum Viable Product, MVP）進行產品試煉。夾在兩個峽谷中的

老樂園，如果你也看過老照片，甚至曾經在這裡擁有童年回憶，一定會知道這裡原先有著大片的歐式花園。於是我們決定以這裡做為老樂園重生的起點，並提出「1001夜計畫」──一個三年的實驗性計畫，如同一千零一夜故事中所涵蓋的各種層面與領域，藉由各種企劃的推動，將過往的積累以及新的營運模式相互揉合，堆疊出這塊土地的能量。而1001夜的開展，就從建立第一個村落「山那村」開始，這項計畫推出的是台灣首見的新型態旅遊方式，以自然永續、職人精神、生活哲學為核心精神，在四季裡寫下各種篇章與故事，甚至延伸開二村、走森的各項新計畫，當然，也包含我的高鐵人生。

Plan A：山那村
以大自然為屏障，藝術品成為兼具休閒的精神場域

拆除重整其實並非想像中容易，工程面容易解決，然而觸碰到的情感面，卻是初期改造中的另一段插曲。一九九〇年成立至今的老樂園，有著老員工的回憶，拆除歐式花園時，在這工作二十多年的老員工很不捨也無法理

解，畢竟他們過去長期的工作就是修剪這些歐式花園的樹木，如果拆了，他們瞬間失去存在的意義，也失去重心。

當時我們邀請大地藝術家王文志老師來進行竹編藝術創作，他聽到這件事，就提議把老員工找來共同建置，透過藝術品的建造凝聚大家的心，尤其對這些老員工來說，過去也許曾經歷過傳統手工藝的時代，無論是編藺草、竹編、榻榻米，應該都不陌生。擅長運用自然材質如木頭、竹子的王文志老師發現，苗栗孟宗竹的品質非常好，產量更是占全台灣產量的二分之一，順應著在地的條件，因此就以最貼近生活的竹子做為材料。王文志老師與老員工們花費了四十五天，員工每天排班輪流幫忙編織這個稱做「情天幕」的大型作品，命名為「情」，意指蘊藏不一樣的情感。這座結合休閒場域與藝術形式的作品成為勤美學第一村「山那村」的精神象徵，執行轉型計畫前的志忑不安，透過老員工與藝術家的合作而消弭，作品的完成提高了大家對實驗計畫的認同感，也凝聚了士氣與共識，讓我對未來的計畫更有信心了。

八十位香格里拉老員工的參與是第一步，慢慢地，勤美學建立了村落的雛形，接下來則是要思考，如何讓更多人接近。苗栗居處於北部與中部的交會，

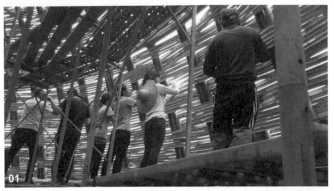

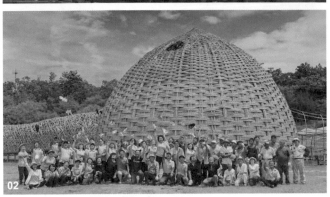

01 勤美學山那村的中心「情天幕」，由王文志老師團隊和園區員工一起完成，使用了5000根苗栗的竹材，費時一個半月　02 2016年完成的那一天，王文志老師團隊和園區員工一起合影留念。準備正式開村

當地百分之八十皆為山林與丘陵地，被稱為山城的苗栗形成城市邊界中的一塊自然綠洲，在這個為期三年的文化養成計畫中，並不適合貿然大興土木。於是，勤美學引用豪華露營（glamping）的概念，採取輕便的建築形式——帳篷，內部空間則有賴專業的美學設計，為勤美學端出高品質而舒適的住宿空間。隔著一層布的帳篷，一方面與大自然親近，一方面使用的空間縮到最小，讓大自然成為主體。同時也邀請具有建築創作背景的藝術家陳建智老師，利用回收的材質，將原本老樂園荒廢多年的賣

「星艦遺跡」原是老樂園廢棄的零散空間，經陳建智老師巧手打造，使用冷卻水塔等回收材料改造，成為開放讓村民們親水的迎賓空間

店打造為專屬勤美學的「森林浴所」，並在森林浴所的後方，以銀行淘汰的空調冷卻水塔，將廢棄物轉化成作品「星艦遺跡」。在他的想像中，水塔猶如與外太空連結的機器，水塔周遭還有許多從各個藝術家工作室蒐集而來的瓦片、石頭、陶器，一件作品的各個細節都蘊含著許多故事。

一 打造一座有溫度的村子 一

當建置完住宿空間，接下來就要開始創意與內容的發想，對我來說，一定要夠好玩、夠創新才能打動人，從二○一七年一月營運至今，我們與上百位在地職人和團隊合作，共創各式各樣的企劃團隊的努力，我們才發現原來苗栗蘊藏許多有趣的人事物，在日漸凋零的農村裡，返鄉青年為苗栗注入了一股活力。

新鮮創意，深度挖掘苗栗在地的文化力，一起累積了這塊土地的故事。透過

在地職人返鄉創業其實是相當辛苦的，因此山那村的旅程體驗中我們發想了不同企劃，讓職人擔任山那村的講師，除了可為職人創作提供基本的收入，更可以讓商品實際接觸消費者，這樣一來，職人們不僅可以掌握客人的喜好與市場性，更能透過媒體的宣傳將自己帶出去。這三年來，仕勤美學這個平台上，我們成功地把在地工藝與年輕人的創意傳遞出去。例如，曾與山那村合作的杏仁茶品牌「一涓白」，老闆趙晉廷辭掉呼吸治療師的工作返回家鄉，就是想為家鄉貢獻心力，在創業初期受邀擔任山那村的老師，透過勤美學的宣傳，更以堅持的理念與好品質，逐漸在市場上站穩腳步。雖然越來越忙之後他就難以分身再到勤美學擔任講師，但這也是我們所樂見的，「一涓白」現在依然是我們的友好品牌，在勤美學依然可以喝到非常好喝的杏仁茶。此外像是年輕的陶藝職人「一間兩手」的楊宜娟，原為陶藝二代，曾經在台北雄獅旅行社做旅遊規劃，之後來到勤美學任職企劃團隊「村長」，在接觸許多職人後，讓她下定決心完成自己的陶藝夢，現在不僅申請到苗栗工藝園區的駐點藝術家，也不定期參與勤美學的特企活動，擔任職人講師。

做為一個共創平台，與職人合作的各項企劃開展了勤美學的知名度，吸引青年返鄉回流，也成功讓許多人看見勤美學，進而加入勤美學的團隊。我們本

身就不是一個傳統的服務性機構，而是文化分享的單位，所以顛覆了傳統服務業或飯店業的模式，不是找管家，而是以農村結構機制設立最具人文與情感交流的「村長制度」，適性協尋一些具特殊專長與領域的年輕人來到苗栗，希望用主人的身分帶領大家認識這塊土地。

這些村長的組成涵蓋各領域，包含植物、昆蟲、音樂、中文、休閒旅遊、工業設計等科系，堪稱是現代所稱的斜槓青年，每個人發揮各自的專長，在園區種樹、觀星、進行生態農法，還會因應節氣規劃各種文化項目，如布袋戲、苗栗燒龍等實驗項目。例如大學本來念工業設計的園務部同事王耀，因為園區工作而對農業產生興趣，甚至舉家從台北搬遷至苗栗；也有從森林系畢業的以樂，當時對於未來有些迷惘的他，在擔任村長時對

BD生態農法產生興趣──所謂 BD 農法，即生機互動農法（Bio-Dynamic Agriculture），由目前最古老的有機農業組織 DEMETER 所致力推廣，主張把動植物、生態環境、地球運行與星辰變化，視為一個活的有機體，是倡導不污染環境、回歸自然、恢復土壤活力的一種有機農法。以樂在園區實驗堆肥，開啟了自己對於森林的興趣與渴望，第一個堆肥的成果也即將成功。此外，他更利用園區的自然材料與舊設施重新整理宿舍，儼然就是

一個小小的藝術駐村計畫；而一樣念森林系的展盈，則負責山那村春田，他運用過去所學的專業與興趣，種出來的菜可是又香又甜。

Plan B：好夢里
一場尋找童心的華麗冒險

山那村是勤美學的開端，老樂園除了在文化與土地環境上的交流外，我一開始並沒有預料到人與人的互動也會那麼精彩，大家總說台灣最美的風景是人，在勤美學的確如此見證。台灣人出外旅遊很喜歡揪團，我們總在社群媒體上看到朋友之間會互問怎麼沒有約，這與西方社會偏向私人、安靜的模式不太一樣。因此，我

01 老樂園的一角布滿茂密的五葉松林，王文志老師在此開設入口，「五葉松教室」步道一路延伸到情天幕　02 邀請樸門農法的大地旅人帶著樂園的員工一起製作，「大地窯」就是勤美學村民的大地廚房

們初期規劃是以團體預約為主，除了台灣人的旅遊方式偏向熱鬧外，也希望大家與熟悉的親朋好友一起能更自在，享受更完整的體驗。白天時大人在樹下乘涼，小孩可以在旁邊玩樂；夜晚待小孩睡著時，三五好友可以一起在帳棚外觀星、聊天聚會。在每個遊客的回饋與村長的觀察中，我們發現山那村人與人的相處是非常好的，也開始想嘗試更多的特別企劃開放給散客預約，甚至啟動了第二村的計畫——「好夢里」，把十四個帳篷減少成八個，以體驗式的概念拉近人與人之間的距離。

不同於山那村溫暖、人文的風格，好夢里提供了更為隱密而奇幻的野宿體驗。我總在想，在追尋成長的過程中，雖然社會、科技與人的思考一直在進步，但是人與人之間的距離反而越來越遙遠，所以我們想透過沉浸式的體驗營造出整體氛圍。其實，我們本來是命名為「好夢場」，但考量民眾對於劇場的想像不如村里的印象直接，於是將「好夢場」更名為「好夢里」，更邀請實踐大學建築系系主任、大合整體設計建築師蕭有志老師為勤美學設計三座樹屋。蕭有志老師向我們建議運用國產柳杉疏伐材做為雨淋板的主要材料，一方面降低碳足跡，一方面藉此喚醒過去因政策因素無法合理並永續運用山林資源的理念。蕭有志老師與施工的木業團隊

測試過不同程度的燒杉板，配合設計發展出「天空書房」、「瞭望小屋」與「聲之小屋」三種樹屋的造型，大人小孩看到當地的環境與這三座樹屋，往往如同喚起童年的純真般那樣興奮。

除了環境的營造，內容的創意也是我一直在意的面向，但要如何區隔與第一村的內容呢？透過藝術家的建議，我們引介近年來非常受到歡迎的「沉浸式劇場」的概念進入自然，並與表演藝術團隊「明日和合製作所」合作，入村過程就是一場結合視覺與聽覺的探險旅程，像是森林裡的大地遊戲，也是一場特殊的戲劇過程，環境成為舞台，邀請每個人成為這場戲劇的演員，需要共同發揮彼此的想像力，喚醒心中的夢想。

| Plan C：勤美學 森大　台灣森林哲學的培養皿 |

隨著越來越多人關注勤美學，自然也推動著我與團隊不斷向前邁進，山那村的定位是講人與文化的關係，好夢里則著重於人與人之間的關係，但在推動好夢里的同時，第三個計畫「勤美學 森大」也在醞釀之中。這樣的項目接近於旅遊的三層次，從山那村踏出第一步的自然欣賞，第二步是

02

沉浸於好夢里的奇幻體驗，第三步則是與大自然合而為一。

位於淺山環境中的勤美學，是與自然很接近的。台灣的森林面積高達百分之六十，森林覆蓋率幾乎高於全球平均的兩倍，但是人們卻與森林保持距離，而訴求開發的思維也讓山林環境長期遭受破壞。在我們與各個專家討論及堪輿調查時了解到，過去原住民的生活相當重視環境保護，無論是採集、獵捕、生活使用，甚至是居住環境與建築形式，都是以永續的概念來留給下一代，這種日常的想法隨著城市化，反而拉開了與自然的關係，因此無法感受到環境逐漸受到人為因素的破壞。為了找回與自然的共感，我們開始進行森林的實驗基地計畫，希望能夠喚起人與森林的關係。經過近一年的籌備，「勤美學森大」誕生了。「森大」這個名字，後面還加上「我小」，

01「好夢里」是一座充滿夢想、童真的故事國度。曾是老樂園的森林體能訓練地，老榕樹枝條被彎曲扭折，過去用來放置平衡木與繩索，剛好成為蕭有志老師樹屋的最佳落腳點　02 先觀察樹形、3D 掃瞄建檔，以不傷害樹的方式，把果實造型般的樹屋輕巧地「放」上去。此為「天空書房」樹屋

命名時雖然有著取自於網路用語「大大」的趣味性，然而中心思想是希望大家在面對森林時，能了解自然的偉大，把自己放到比較小的位置，用謙卑的心重新思考森林跟人之間的關係。

為了讓自然成為主角，建築設計邀請了自然洋行建築事務所的曾志偉建築師來操刀，經過無數次提案、討論，回歸森大初心，建築師最後採取輕柔材質媒介森林與人之間的關係，以不破壞自然的輕度介入，打造人與森林的里山建築美學，醞釀這片森林獨具的文化涵養。在建築規劃時，內容營運也同步進行，我們希望森大是一所森林藝術學院，以大自然為基底、信仰為開端，加入實驗與跨界創意能量，嘗試用非主流、非典型的體驗，引領民眾探索，交會碰撞人與萬物的關係。

歷經了一年多的討論，二〇一八年六月

二十二日，森大正式開幕了。我們以《創世紀》的七日創世做為首發企劃主軸，邀請到自然洋行＆少少──原始感覺研究室、CN Flower、鳳嬌催化室、張逸軍、肯園等品牌與單位擔任院長導師，以月為單位輪流開課，利用山森林、巨石陣和生態池為場域，突破水泥的室內教室界線。我們在各個領域中找到台灣極具代表性的專家與品牌，試圖找出屬於台灣當代的森林文化。像是凌宗湧老師在森林裡帶領大家採集、認識植物，並在此進行即興創作，從有如藝術地景般的巨型尺度到可攜式的盆景，展現出各種最直觀的構圖與創意；鳳嬌催化室則以紙張做為文化介質，承先啟後地從紙張的未來性、時代性來探索與催化各種想像，而客人學習的方式隨著感官打開，更能貼近自然，其中的抱樹課程甚至讓許多人都感動到流淚；此外還有第一位登上太陽劇團的台灣舞者、仁山仁海藝想堂的堂主張逸軍老師，率領東西方近十位表演藝術家共同在森大演繹的環境大戲。這為期半年的企劃，不僅反饋到每個旅人的心中，也反饋給團隊，我們走過山那村營運初期的各種挑戰，漸漸穩定發展，也促使我們推出新的實驗計畫，藉此激勵團隊不斷進步，尤其，在大自然裡的課程極具挑戰，卻也極具魅力。

01 森大行程體驗中的餐點也充滿想像力。2018 年 9 月餐宴以河川流域為主題　**02** 森林的氣味是什麼？2018 年 12 月請到「肯園」來開課引導大家　**03** 2018 年 10 月，「鳳嬌催化室」在戶外林間布置了實驗媒材的紙隧道　**04** 戶外採集到的植物花草，封存入紙，成為對此趟森大的紀念（攝影／Eric Change）

01 張逸軍老師 2018 年 11 月於森大戶外場域的超日常演出　**02** 入夜後的森林魔幻迷人，「蛹繪展演」天黑後更精彩　**03** 戶外生態池也成為張逸軍老師團隊的表演場域，動靜皆安然的大地舞蹈 （攝影／Eric Change）

01 曾為樂園廢棄水族館的森大主屋，室內巨石陣的光影迷人　02 巧妙的地面設計呈現水波溢流，暗示了這裡的水族館回憶（攝影／亮點影像 Highlite Images）

一 大勤美學計畫，創造文化與體驗的未來式 一

文化與生活感是可以累積的，拿旅館做為比喻，當旅館沒有文化與內涵，過了三、五十年，就只是一個老舊的空間。回過頭來看旅遊，旅遊其實是極度浪費的一件事，從事服務業所必須思考的不只是好的硬體設備，或是直接移植國外流行的東西、標準化的配備，因為這樣不會有累積、也不會有感動。我走遍了世界各地，剛開始也許對於在地文化沒有信心，然而透過這三項計畫的實踐，我們發現台灣的自然環境有國際級的水準，文化也具備國際級的特色，更重要的是，整體環境的自由度、便利性讓台灣成為亞洲相當適合生活的宜居地，因此推動觀光的關鍵，就在於如何讓更多人來感受與體驗台灣人的生活與態度。

勤美學在這片土地上的各種項目持續優化中，我們想以文化與自然，創造微型的文化結構，來找出大自然永

01 入森呼吸，村民手牽手、閉上眼、打赤腳在森林共振散步
02 勤美學森大既是一所森林大學，也暗示了森大我小、人類
謙卑學習的理念（攝影／Eric Change）

小的計畫堆疊出整個園區的厚度，並不斷長出內容。以旅遊三層次而言，勤美學要做到第三個層次，我們用永續的體驗，來創造永續生活的典範，讓旅遊不只是浪費的行為，不只是體驗刺激而已，而是與在地文化有所連結與共感，讓文化進入人們心中，讓他們發自內心感到快樂，進而變成更好的人，這才是旅遊真正的價值所在。

續、相互共好的方式。

更有另一層意涵指出台灣勤樸的美學，把老樂園變成一個極具生活風格的特色小鎮，在這裡我們致力於食農教育、職人文化，甚至是藝術駐村，讓年輕人返鄉或是吸引外地人加入共創，透過一個個小

讓世界旅人看見台灣：地方創生╳觀光創新的 12 堂課　056

何承育 ▌ DTTA理事，勤美璞真文化藝術基金會暨勤美學執行長。設計與品牌管理背景出身，十多年來致力於老空間物件活化，並帶動地方特色文化與產業發展。主要執行的計畫為「台中草悟道創意街區」與「苗栗造橋香格里拉樂園轉型」，分別以街區美術館「勤美術館」、在地美學實驗計畫「勤美學」做為轉動地方創生的引擎。擅長以互動的機制、跨界的整合、在地串聯、親民有趣的風格，為大眾累積美好的藝文經驗。

無痕山那

永續最重要、最基本的是跟環境接軌。從開村以來，勤美學倡導與自然共好的無痕山林運動，致力於環保、減少消耗、落實垃圾分類、減少塑料和一次性產品的使用，有步驟地分為短、中、長期進行，像是 E 化問券、

五葉松針衛生紙、香茅或空心菜吸管、推動現場無毒循環與食農教育等，以期達到文化、環境、經營三方面的永續目標。

從台北大稻埕出發，**島內散步**開枝散葉

撰文／邱翊

圖片提供／島內散步

老實說，剛開始我從沒想過會發展到今天的規模，只是希望能讓自己的家鄉更好。

過去在旅行社工作時，我是負責國外旅遊行程開發的產品經理，大約十年前，Facebook、Google、智慧型手機還未占滿日常生活，部落格、網路論壇是蒐集旅遊景點、客戶意見最好的資訊來源。某次我在背包客棧上尋找一間澳門餐廳的相關討論，多數回應是「這間餐廳很好吃」、「什麼時候排隊人比較少」之類，但中間卻夾了一個回應是「這是你們觀光客吃的，我們澳門人不會去」。

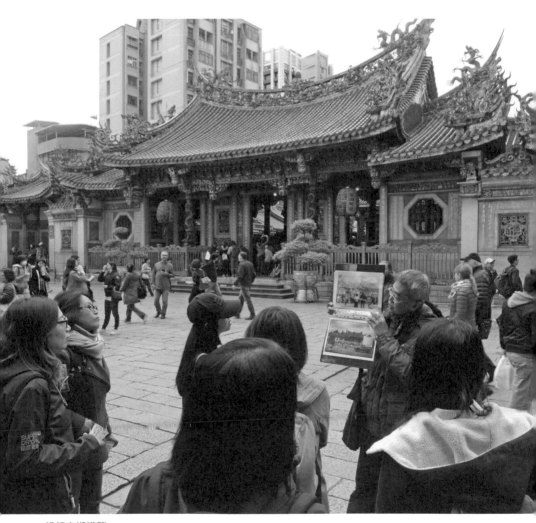

艋舺定期導覽

所以觀光客會去的店，不等於在地人會去的店嗎？那麼我們所規劃的旅遊行程，是否真的能呈現在地生活呢？現在回頭看這個小故事，並不是什麼創新的觀念，但對當時的我卻產生了很大的影響。

二○一一年四月，某一天晚上，我在寧夏夜市買椰汁雞肉飯當晚餐，腦海裡突然浮現一個念頭：為什麼部落格寫的大多是出外旅行的紀錄，而很少看到介紹自己的家鄉？如果我用在地人的觀點來寫部落格介紹自己的家鄉，或許能讓更多旅人看到家鄉的真實樣貌。於是我從寧夏夜市的小吃開始，週末在大稻埕遊走，記錄參加的活動，蒐集看到的古蹟、歷史建築等相關資料。

有一天我參加林柳新紀念偶戲博物館（已改名為台原亞洲偶戲博物館），赫然發現二樓館藏陳列的招牌「小西園 明虛實 新西園」，是我外公茶店仔的招牌。原來老家拆除時，偶戲館館長羅斌搶救了這塊招牌，這是記錄過去大稻埕獅館巷做為台北布袋戲班集散地的證據。母親說外公以前是小西園戲班總管，負責後場設備，過去茶店仔會「牽布袋戲」，以類似經紀人的方式，幫民眾與戲班媒合演出。那時，我才想起小時候外公帶我去看布袋戲，我們是站在後台；我才想起外公有一個自己的工作間，裡面堆滿各種音響設備。

2012 年第一次帶大稻埕導覽

即使我在大稻埕出生長大，家族世居大稻埕，但隨著參加許多導覽、講座，發掘更多大稻埕的故事，我才更意識到自己的家族，以及自己對大稻埕的陌生。另外，看到網路上有人會批評大稻埕是髒亂、治安很差的老社區，或是只有年貨大街時才會去迪化街等，我也才明白自己所知道及感受的大稻埕，與外地人認知的大稻埕有一段差距。

我思考著可以做些什麼來改變現狀，於是二〇一二年五月，我與妻子展開了第一場人稻埕中日語導覽。我講中文，妻子即席口譯為日語傳達給日本遊客，我們用在地青年（儘管現在已步入大叔年紀）的觀點來介紹大稻埕，希望讓更多人看到大稻埕的真實樣貌。不久，我們發現台灣並沒有專門提供步行導覽（walking tour）的團隊，但世界各大城市其實都有這樣的服務團隊，於是我決定辭職，準備一筆創業基金投入這項產業，如果兩年內資金燒完了就回去工作──幸運地，我們存活到現在。

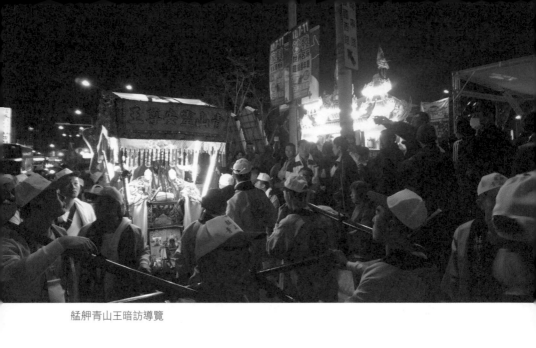

艋舺青山王暗訪導覽

一 找到對的客戶 一

在二〇一四年底某次艋舺導覽後，我跟同事請其中幾位客戶留下來，詢問他們對於今天導覽的意見，作為未來營運調整的依據。一起來參加的三位年輕人問我們是政府組織嗎？我回答是一般公司，他們說：「你們賣這個價錢實在是太便宜了，很怕你們會倒。」

過去台灣的文化導覽活動多是免費的，都依靠志工熱情或政府補助，而我們那一場艋舺導覽售價是每人三百五十元，在當時文化導覽領域已經是非常高的價格。然而這幾位客戶的回應，讓我們知道，台北城市散步帶給客戶的價值遠高過三百五十元，於是我們才逐步調整售價，以便提供足夠的薪資條

件給團隊同仁、導覽員，到今年已調整至七百五十元。

許多人常誤解了台北城市散步的客戶群，偏向文化導覽領域的人以為我們的客戶是退休人士居多，偏向觀光旅遊業的人則認為我們的客戶是旅行社委託，事實上都不是。因為我們的高定價超過退休人士及旅行社願意負擔的金額，所以千禧世代青壯年、散客反而才是主要的客戶群。

我認為服務業最重要的是找到對的客戶，不過在找到之前，我們其實花費了許多時間與成本，因為過去台灣沒有任何一個步行導覽團隊，一切只能自己摸索。

一開始只有大稻埕導覽時，我其實是想鎖定國內外觀光客，但不知道怎麼宣傳攬客，於是想到在大稻埕開間民宿，帶住客導覽大稻埕。我們找到一間五十年的舊公寓，改裝為只有九個床位的背包客住宿空間──旅行時光 Vintage Travel & Hostel，冗長的品牌名稱加上「Travel」，是希望同時經營住宿與導覽兩種服務。老屋空間加上老家具營造的氛圍，在台北難得一見，幸運地開幕當天就有香港《蘋果日報》來採訪，很快受到旅客喜愛及鄰居注目，當時認識了許多很棒的日本、香港旅人，建立起長期夥伴關係，直到現在。

開幕當時的「旅行時光」

不過，經營一年多後，我發覺這已經偏離了自己最初想做的事情。為了接待「旅行時光」的客人，我沒有太多心力再帶客戶導覽大稻埕，而且多數住客其實比較喜歡自己逛，因此背包客住宿與步行導覽是不同的市場需求。另外，我還參與了圓環文化工作室，每月舉辦一場免費的大稻埕導覽，也仿照歐洲 free walking tour 形式舉辦免費導覽，每位旅客願意支付的金額只有五十至一百元，我認為免費方式創造的收入難以維持團隊營運，於是決定打掉重練，二○一四年開設新的品牌「台北城市導覽 Taipei Walking Tour」（二○一五年改名台北城市散步），架設中英日語網站、設計新的導覽路線，採用收費方式運作。

文化導覽做為一種社會參與

團隊從台北各個歷史街區開始，大稻埕、大龍峒、艋舺、北投、城南等，發展深度文化導覽，內容涵蓋地方故事、建築風格、常民生活等。二〇一五年開始發展多樣社會議題導覽，如移工、文學、社工、酒店、同志、水資源等，將導覽服務走出不同的樣貌。由於我喜歡看遶境祭典，團隊從二〇一四年開始舉辦台北霞海城隍遶境導覽，後來增加艋舺、新莊、淡水、松山等，甚至在二〇一八年舉辦台南西港、屏東東港的王船祭典導覽，累積超過三百條以上導覽路線。

此外，我非常重視導覽解說內容的重要性，現有的導遊領隊培訓制度無法符合要求，因此我們從二〇一四年開始，每年舉辦中英日語導覽員培訓課程，累積超過上千人報名，經面試篩選出認同理念的夥伴，課程結束後經過演練，平均需要半年左右才能成為上線導覽員。目前共培訓超過百人，除了部分具有導遊身分，成員來自各個領域，包括口譯、劇場工作者、各產業上班族等等，導覽員與團隊夥伴一起成長學習，探索各個街區的歷史脈絡、採訪店家故事，成為堅實專業的解說團隊。

於是，從二〇一二年五月我與妻子帶領第一場大稻埕導覽開始，導覽活

動慢慢演變為台北城市散步生態系。台北豐沛的地方資源與文化資產，透過經營團隊的發掘與創意，發展出各種主題路線，我們培養的上百位導覽員不僅服務台北城市散步的客戶，也為台北累積社會資本。長期支持台北城市散步的客戶累積超過五萬人次，我們透過導覽活動實際體驗感受台北的文化深度，加深對於自我文化的認同，也透過接待國外旅客，把真正的台北樣貌傳遞給國際社會，讓大家知道台北不只有那些樣板景點。

台北城市散步生態系不僅產生系統內的影響力，更重要的是讓台灣其他地方團隊認知到，文化導覽不再只是免費或住宿的附加活動，於是越來越多地方團隊調高導覽定價，增加團隊收入，台北城市散步也因而培養了重視價值的客戶，擴散參加各地方的深度文化導覽、小旅行。

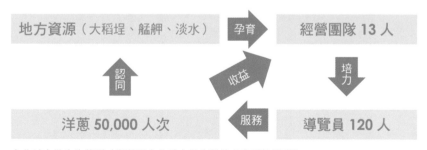

台北城市散步生態系（洋蔥是台北城市散步對於老客戶的稱呼）

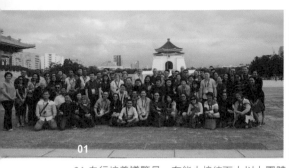

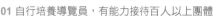

01 自行培養導覽員，有能力接待百人以上團體　02 台北城市散步的導覽員培訓課程

地方創傷之一：地方環境受的傷

二〇一九年是台灣地方創生元年，從中央各部會到地方政府都有許多與地方創生相關的計畫正在執行，似乎每個人對於地方創生的定義都不太一樣，很難用有限的篇幅來討論。不過在談「創生」之前，我認為應該先談談「創傷」。

在我小時候，大稻埕沒有年貨大街這項活動，一九九五年才第一次舉辦，記得當時念五專的弟弟還跑去年貨大街打工，一天薪水一千元，每天要工作到半夜才回家。不過我家並沒有逛年貨大街的習慣，因為我們自己就經營雜貨店，不需要去年貨大街採買（後來才知道台北市政府開辦年貨大街是希望振興地方商業活動）。

創業後，我整天泡在大稻埕，除了與更多鄰居建立關係，也有時間參與許多會議，如里長要增加街區店家消費、文資團體討論歷史街區保存、校友會舉辦聚會等，從而開始關注大稻埕各種公眾議題。

二〇一三年初，一如往常，農曆年前兩週舉辦了年貨大街，因為「旅行時光」就位在年貨大街封街街區域，因此這是我第一次仔細觀察年貨大街。樓下攤位炸蔥酥的油煙不斷湧進「旅行時光」，迫使我們不得不全天緊閉門窗，避免影響住客生活。此外，還有烤香腸、紅燒臭豆腐、蚵仔麵線、打彈珠等攤位，基本上歸綏街這段年貨大街就是夜市。主街迪化街上除了糖果、瓜子、紅包等攤位，還有五十元拖鞋、睡衣、菜刀、量販店辦會員卡的攤位等，與每天早上大稻埕婆婆媽媽會去買菜的太平市場差別越來越小，可知年貨大街過去擁有的優勢已經不再。

不過讓我起心動念想要為大稻埕做點什麼的是左頁這張照片——年貨大街後除夕當天，路口留下一大堆垃圾。這看起來是年貨大街攤商遺留的，及一部分附近住家的垃圾。為什麼原意是希望振興地方的節慶活動，卻變成夜市、菜市場？我可以多做些什麼事情去改變？

如果有一個不一樣、更有價值的商業活動，或許可以慢慢改變年貨大街。因此我決定辦一個有質感的創意市集，讓大稻埕鄰居知道可以有不同的商業形式，且要邀請他們一起來擺攤。經過半年策劃，二〇一三年八月，我們舉辦了兩天的「時光市集 Vintage Market @ 大稻埕 Dadaocheng」，共

有四十個攤位，一半是大稻埕鄰居共襄盛舉，一半是我邀請各類型舊貨商前來參與，由於大稻埕的名字來自於曬穀場，所以我們在永樂廣場布置了一片稻殼，成為孩子們的遊戲區。市集廣受好評，累積超過兩千人次，同年十一月底我們又在迪化街騎樓舉辦一場「亭仔腳的時光市集」，後來由於越來越多團隊在大稻埕辦市集，我們就不再辦了。

雖然至今仍無法完全改變年貨大街，不過越來越多大稻埕鄰居了解所產生的問題，商圈協會每年策劃年貨大街時，也逐步調整，如改善交通及垃圾丟棄、勸導店家引進好的攤商等等，希望未來能有更多改善。

這個經驗讓我體認到，號稱無煙囪的

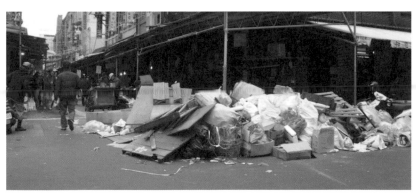

年貨大街之後

觀光產業實際上也會對人的生活及環境造成破壞。「雙心石滬賺觀光財 遊客爆量 七美漁民封港抗爭」、「小琉球再爆缺水危機 鄉民直指問題在民宿」、「遊客大小便衛生紙到處扔 族人怒設路障護海岸」、「受不了啦！師大夜市居民今遊街抗議」、「受夠三千萬遊客的氣 威尼斯人抗議上街頭」、「交通壅塞巴黎禁止觀光巴士進入市區」、「訪日觀光客破三千萬 京都卻遇『觀光公害』」，這些觀光破壞當地生活及環境的新聞不斷出現，其中威尼斯人口更從一九七〇年代的十萬人，減少到至今約五萬五千人，城鎮生活被觀光客取代，讓威尼斯甚至被戲稱為另一個迪士尼樂園。

觀光客越多的熱門景點，即便創造營收，卻仍可能對地方帶來更多負面影響。如果觀光、地方創生政策在討論之前，能先衡量地方環境承載，或許就能減少對地方的傷害。

兩年前，中央政府開放都市觀光區或歷史風貌區可有條件設置民宿，台北市觀光傳播局開始討論是否要在大稻埕歷史風貌特定專用區開放民宿。由於台北市、新北市絕大多數區域不能設置民宿，因此如果開放大稻埕，以其知名度，可以想見一定會吸引非常多人前來開設民宿，但若在未控制數量、未取得地區居民認同的狀況下，短時間內湧入大量觀光客，從晚上至早晨在

大稻埕活動，勢必影響居民生活，況且台灣的消防法規並沒有都市型民宿的規範，因此可能會有公共安全的疑慮。我當時主張要從都市計畫來考量，以總量管制限制大稻埕地區民宿只能設置於古蹟或歷史建築，讓旅客入住老屋內，兼顧歷史風貌區的生活特色，同時也限制入住觀光客的人數，希望寫入大稻埕歷史風貌專用區計畫中。不過後來我的建議沒有通過，但台北市觀光傳播局也沒有執行此項政策。

01 2018年東港迎王導覽　02 台北車站旁印尼街的移工導覽

地方創傷之二：地方團隊受的傷

由於在大稻埕的經驗及參加各種活動，參與如社區營造、文化資產、觀光、社會企業等議題，有機會認識台灣各個地方許多優秀的團隊，加上我也申請過各類補助案，於是二〇一四年開始受邀擔任政府各計畫審查委員，從不同角度去了解台灣各個地方團隊所碰到的困境，及政府政策難行之處。

我發現每隔一段時間就會出現新的熱門關鍵字，例如這兩年的「地方創生」。而二〇一二年開始談的則是「社會企業」，起初政府或民間都對這個名詞懵懵懂懂，無法定義什麼是社會企業，卻有越來越多人開始說自己是社會企業，或是想要變成社會企業。既然是「企業」，我認為就必須要有營收的能力，而不能完全依靠政府補助或計畫。我擔任某社區培力計畫審查委員時，大部分社區都說自己的提案是朝向社會企業而努力，但提案內容多數卻與過往沒有太大差異，社區組織不具備成為「企業」的條件，只是為了拿到補助而說自己想要成為社會企業。

政府補助為了顧及公平性，多會透過外部委員審查各種計畫，然而並不是每一位委員都具備相關的專業，或有充足時間可以理解議題、團隊計畫

內容，以便做出評斷，又因為領取車馬費，必須發言以示負責，在這樣的狀況下提供意見是很危險的事，如果公部門依此要求團隊確實執行才能拿到經費，反而是一種傷害。

「台北城市散步」從我一個人，到今日十幾人的團隊，在成長過程中，我深刻體認團隊內部經營所受的傷，常不易為人知。地方團隊只要做出一點成績就很容易被做為宣傳楷模，到處受邀演講，多數人都想知道你是怎麼成功的，但實際上成功很難被複製，因為那跟團隊所處的時空背景、所擁有的資源有關，且很少人會想知道失敗、受傷害的那一面。我看過理念相同但因為工作方法不同而拆夥的團隊；找不到合適工作夥伴的團隊；一年做不出成績就解散的團隊；因為堅持主張而與地方其他團隊起爭執的團隊；家庭與事業發生衝突的經營者；這些都是外人難以看到的內傷，團隊必須經歷這些傷害，才會逐漸成長，面對下一個階段的挑戰。

關於永續旅遊 Sustainable Travel

聯合國於二〇一五年頒布永續發展目標（Sustainable Development Goals, SDGs），共有十七項核心目標，致力於人類共好，消除貧富差距、極端氣候、資源剝奪等人類活動對於環境的衝擊或不平等。SDGs 逐漸影響世界各國政府及企業，越來越多台灣企業關注永續發展目標，並於企業社會責任報告中揭露。

觀光產業與永續發展有直接關係，聯合國永續發展目標第8、9項：「在西元二〇三〇年以前，制定及實施政策，促進永續發展的觀光業，以創造就業、促進地方文化與產品。」及第12・b項：「制定及實施政策，以監測永續發展對創造就業、促進地方文化與產品的永續觀光的影響。」

全球永續旅行委員會（Global Sustainable Tourism Council, GSTC）依照前述兩項，發展出永續旅行規範（GSTC Criteria），做為旅遊目的地、旅遊業者、飯店業者的永續旅行認證標準，主要分

坪林小旅行（左）與宜蘭農事小旅行（右）正是綠色旅遊的實踐

成永續經營管理、社會與經濟利益、文化資產、環境四大項目，從調整業者內部經營觀念，與地方社區建立長遠的共好關係，兼顧商業效益最大化與文化資產／環境負面影響最小，以期達到更長遠的永續發展目標。

二〇一九年七月，我國行政院永續發展委員會，依照聯合國永續發展目標及台灣現狀，正式頒布台灣的永續發展目標十八項，其中8.8項（同12.b）：「推動永續觀光發展，引導觀光產業提供綠色、在地等旅遊模式，打造台灣永續觀光環境與提升產業價值。」明確列出台灣觀光產業的永續發展目標。前文提到的兩種地方創傷，如果以永續發展目標、永續旅行規範來看，非常適合做為經營團隊內外部地方創傷的處理原則。

── 從台北到島內散步 ──

在開始台北城市散步之初，我其實已經在思考發展外縣市的可能性，也時常被台灣各地客戶詢問何時要舉辦外縣市路線。第一場大台北地區以外的路線是二〇一六年宜蘭的田中央建築導覽，後來陸續有台中、新竹、桃園、台南、高雄、基隆等，我們從自己熟悉的題目著手、不定期舉辦，並持續和地方團隊討論、調查各地消費習慣，在過程中也逐漸理解台北城市散步的文化導覽商業模式，不容易在台灣其他城市常態舉行、產生收入，把導覽服務擴大為旅行業務，是較為可行的模式，於是在二〇一八年中，我們開始策劃「島內散步 WALK in TAIWAN」，進行對外募資、招募新團隊成員、預計成立旅行社。

二〇一九年中，我們決定結束「台北城市散步」，將文化導覽、兒童營隊及地區小旅行等所有業務整合至島內散步，整個團隊專注於建立符合永續旅行規範的台灣永續旅行平台，持續與台灣各個優秀的地方團隊合作，共同開發特色小旅行，接待台灣及國外旅人。此外，也希望透過台北城市散步的地方團隊成長經驗，從大稻埕逐漸擴大至台北、台灣，協助各團隊找到永續經營的商業模式，兼顧文化資產保存與地方環境保護，避免地方創傷，並將收益回饋給更需要資源的社區，這是我們下一階段想要努力的方向。

邱翊 ▌ DTTA 副秘書長，島內散步執行長。曾於上市櫃旅行社工作數年，2012 年從大稻埕開始第一場導覽，後創立台灣第一個收費解說品牌「台北城市散步」，團隊共同設計超過 300 條導覽路線、累積接待超過 4 萬 5 千人次。2019 年品牌更名為「島內散步」，發展台灣各地深度小旅行。

永續旅行

全球永續旅行委員會（GSTC）是一個在美國註冊的非營利組織，於管理與促進全球永續旅遊的發展上扮演重要角色，成立宗旨在於建立和管理全球永續標準，持續在公部門與私營企業間推廣永續旅遊的知識和做法，成員則來自聯合國機構、旅行社、飯店業、國家旅遊局、旅遊經營者、個人和社區代表等。而「島內散步」也秉持 GSTC 永續旅行的宗旨，規劃出「遊程永續經營」、「地方共創」、「文化知識傳遞」、「環境教育」四大方向，尊重與保護在地社區、在地環境、在地文化，以達成旅行共好的目標。

從「佳佳」到「地家」，置之**文創**死地而後生

撰文・圖片提供／蔡佩烜

我經歷過一次失敗。十年前，有一群想為台南這塊土地奉獻的人，全都不是土生土長的台南人，卻因為知道台南對台灣的歷史及未來都是具關鍵性、可改變定位的「切換鍵」（shift），於是決定投入僅有的財力、人力與時間，按下鍵鈕。我們是其中大膽走在前頭的團隊──佳佳西市場。

團隊的命名很有意思，「佳佳」代表前人，也像我們一樣「人土土的憨直」；「西市場」代表日治時代在台灣開設官方市場的在地歷史，也就是我們想訴說的是「佳佳在日治時代的西市場裡所有的故事」。

佳佳西市場，一個在台灣失敗而成為歷史的品牌。仍然抱著再次在文化創意傳承上，展開一個新的國際識別開始。新開始我命名為「地家」Di Jia，台語「在這裡」的發音，企圖告訴全世界我們的存在 "I AM HERE"

03

這個故事我已經說了十多年，到今日店都關了，我仍在說，而大家仍在聽，為什麼？因為它代表了很多意義，從開始到結束都具有意義。這當中有佳佳西市場已被歸類為地方創生的成功一員的說法，我卻認為與其談論成功，不如分享失敗再生的意義。如同現在社會上瀰漫一股熱衷開抓娃娃機店的現象一樣，以地方創生為名做品牌商品店，以地方創生為議題申請各種補助，政府也提出各種以此為題的相關補助，來象徵我們已循著脈絡跟上日本的發展趨勢，面對這種看似以上下一心的人云亦云，我願再次以佳佳經歷過的一次「文創死生」，來分享「地方創生」的經驗，更直白地說，我們在地文化創意的經驗，就是在地經濟與人文的劫後再生經驗。

01 佳佳西市場旅店於 2018 年 6 月結束營業，團隊以創意和喜愛佳佳的大家一起「守夜」，睡在佳佳西市場任何一個角落　02 來自台灣的各路人馬從走道、樹桌到電梯間，處處見蹤跡地到處睡，一起創下在旅店不睡床的再見 PARTY 創舉　03 一直支持「佳佳非家」概念的導演蔡明亮與李康生，除了旅店開始時親自參與設計了藝術事件房，也一同來唱通宵守夜

一 做事團隊的成功≠自我的成功 ≠地方創生的成功 一

我比較不喜歡針對負面或是成敗談經驗，我想從文創死生後，我身為佳佳領舵者的自我心理經驗，談到我衝進的世界觀。

首先，我承認曾經的失敗，那是因為我們曾經在「別人眼裡成功、別人眼裡失敗」，談別人，是因為做文創事業，太多人以別人、政府、里長、商品的銷售量做為 KPI（量化目的）的目標了。若以「目的主宰做法」來談地方創生，簡單來說，地方創生事業（做法）不是看別人的掌聲論輸贏（目的），而是致力在地真正

感受到的自足自滿（新目的）。這是推翻「做事團隊的成功與自我的成功等同地方創生的成功」的說法。

我不是一個喜愛在鎂光燈下說話的人，但是知道在鎂光燈下講話很容易達到別人眼裡的成功印象，於是，我看過太多人需要在這樣的環境中自我構築成功。這很容易理解：文創是創意，做創意的人需要目光認同，然而被矚目的成功與不被矚目的成功有何差異？做創意、做品牌的人，是否真正知道地方想要的成功？那是里長想要的成功，抑或是品牌長想要的部落客與粉絲的打卡熱度？

回到「目的主宰做法」，我們在談達到目的之前，不妨試著客觀給自己一些提問：

- 台灣裡的自我意識？
- 世界裡的自我意識？
- 中國裡的台灣意識？
- 世界裡的台灣意識？
- 世界裡的台灣優勢？
- 柬埔寨裡的大我與小我？

努力讓世界看見台灣佳佳的過程很辛苦，我想將過程換成數個經驗來回應以上提問，並以此定位我下一個目標「地家公司」的品牌方向與精神。

── 台灣裡的自我意識 ──

佳佳起源於台南西市場旁，所做的藝術人文生活體驗平台，就是一個讓國際認識台灣國際交流經驗的平台。在這個平台，因為我們是主人，可以自我表述，暢談台灣，讓國際來台旅客透過我們的理念，看到台灣在政治與小國封閉經濟保護下，相對單純的文化創作表述。

佳佳雖純樸但是在地自鳴性強，我們在國際友人的眼中看見它的爆發力，並因此萌生出為台灣在國際上的自鳴性盡一己之力的決心。但深入國際市場為台灣推銷時，卻發現台灣對外的面向是缺乏關鍵特色與各地差異性的「異彩」。

什麼是「國際異彩」？以台南為例，台南在台灣在地論述中具歷史悠久的絕對優勢，但台南數個城區差距在此論述下卻再無差異；台南與高雄、台北及其他城市除了港灣與首都或是鄉村等歸類，亦無超越這一些歸類的「異彩」，那些異彩就是觀光元素中的關鍵吸引性。

這是我們的家鄉，我們應該更了解他，但我在國外推銷台灣時，除了盡量展現佳佳品牌旅館的特色之外，最難過的，就是只能用一些比較性條件來推銷台灣與台南；只能以首都台北、港都高雄、古都台南來做區隔。

再生後的地家公司除了深耕台灣，也進入中國市場，更是意識到千年古城對比百年古城的優勢推銷，大江大水與小家碧玉的聲勢差異，人民幣與台幣漸無匯差的消費水平。轉而進入東南亞，我們在台灣相對可能強勢的柬埔寨市場，終於發現世界級的戰場。

佳佳之後的地家公司，是以「DIJIA, I AM HERE」來表達城市差異的主題文化商店，透過地家平台談地域文化不同的民生、物產、地理。

以台南為例，透過描繪分區在地地理的特殊性，讓產業以所在背景為最強後盾。如新化區，因為地屬沖積層及東側較高的台地堆積地勢與土壤，鹽水溪水紋分布細緻，平地地質鬆軟，故適宜根莖類種植，如水稻、地瓜、甜菜根等作物；鹽水區，則由八掌溪與急水溪所沖積而成，土壤含鹽分極高，經陽光照射後生成上層是白色鹽分結晶、下層是濃稠土壤的結構，知名的鹽水番茄就是因為生長環境惡劣，才催生出雖小巧但扎實飽滿、富含水分的特色。

地方創生的精髓應該在「地方差異」，而不是只求通路、只求曝光、只求好拍，而是先談「在這之前的地方差異」之後，再求通路、曝光、好拍等行銷策略。

新化區
Xinhua

面　積／62.0579 km²
地　形／平原、丘陵
水　源／鹽水溪支流
作　物／稻米、地瓜、甜菜根、段木香菇

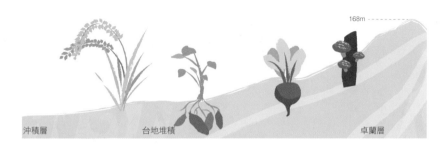

168m

沖積層　　　　　　台地堆積　　　　　　卓蘭層

鹽水區
Yanshui

面　積／52.2455 km²
地　形／平原
水　源／急水溪、八掌溪
作　物／番茄、稻米、玉米

沖積層

挖掘在地地理的特殊性、了解地方差異是建立行銷策略的前提

佳佳來自世界各地的國際實習生

世界裡的自我意識

在國際上的台灣 Taiwan，名字常被誤認為泰國 Thailand；在中國意識裡被當成想獨立的自由中國；在亞洲觀光市場裡則被當成比日本便宜、但比泰國乾淨的經濟型旅遊景點。

佳佳在自家商業營運平台裡接受了來自世界各地的實習生，第一堂課讓他們介紹自己的家鄉，當時的目的是看他們對自己的城市有多少認識、多少驕傲。從他們的介紹中，我們看到各個國家的巨大地景、近千年古城、雪景、天光、各種慶典……當時，我腦中往往都會自動搜尋在台灣可對應的印象，也自然陷入框架中思考。歷經十三國、四十三位外國學生跟我互換世界觀與台灣觀之後，我漸漸缺乏自信，體認我

們無法在既有的觀光景點框架中做這種觀光藍圖。

重新想像世界裡的台灣，我們必須跳脫框架，自我意識必須昇華，無私地化出一種驕傲的家鄉民族意識。我想驕傲地介紹細膩的台灣，若是城鎮的細微在「地家」眼裡是那麼的巨大與不同，那就讓我們做小、做細，用創意將細小發揮出集體的不同，這是台灣驕傲的軟實力。

地家便是秉持「在地為家」的概念，從這裡，我們站著的這裡，找到城鄉細微的差距，透過創意將這集體的微小蛻變成巨大的不同。

這裡再分享一個小故事：曾經有一位德國實習生 Daniel 告訴我，台灣垃圾車播放

01 給國際實習生的作業：我記憶深刻的台灣十件事　　**02** 越南學生介紹她的家鄉

來自芬蘭的 Ville 在當地教育與生活條件極好的情況下，仍願意來台灣與我共同為文創打拚，學習文化差異的行銷

的《給愛麗絲》，在他家鄉是冰淇淋車的旋律，這好厲害，兩者都能引來一堆鄉親聚集。現在只要他回家鄉都會想到台灣的垃圾不落地，路邊沒有垃圾桶，我們的垃圾都放在自己的包包裡，或是拿袋子裝起來，這是要多高的品德才能做到？

我的另一位芬蘭實習生 Ville 說，他要來台灣跟我學文創，學習用差異做生意，這裡環境乾淨、人有禮貌，雖然小小的，但是可以看到自己的潛力⋯⋯。外國人眼裡的我們是多麼地注重細節，或許在細節差異中求大表現是我們的機會。

世界裡的我們是具有點石成金的能力者，是台灣人該有的驕傲——點石（看來無比較值的台灣）成金（重點在細節體驗中）。

中國裡的台灣意識

佳佳結束前，佳佳西市場是中國想學文創者必來之處，每個月至少會接一至兩場的

01 廈門老街大排檔仍保持廈門人的生活，但與新的以文化保存為號召的業態呈現不相關的存在
02 廈門以老街建築為主題的熱門逛街點，以宜尚酒店為分水嶺來看，前為仿老建築，後為真老建築，所謂文創老建築繁殖之説，新品種自行生長，老建築從燈光蕭條可見已成為一個背負文創之名的名詞

參訪團，很多人說，佳佳早就應該進入中國市場了，但是到結束的前一刻，我們都沒有具體成案的計畫。為什麼？

二○一八年，佳佳第一階段告一段落後，我應中國友人之邀前往，順便辦些私事，這趟旅程本是一次私人行程，但是行程一曝光，中國幾位聽過佳佳事蹟的人，便都幫我安排了一些參訪他們自營的藝術園區與造鎮的行程。深圳、北京、上海、廣州，一次次的巡禮，對比二十年前、十年前、六年前，五、四、三、二、一年前，我後悔沒有早點觀察到中國變化到令人無法想像的地步，這讓我徹頭徹尾地痛苦，回顧那麼多的機會曾在眼前，看到台灣的機會與戰鬥力，慢慢在這個以幾十倍速與量體成長的中國和其面對的世界裡，稀釋了。

這幾年，佳佳以「前所未有」的姿態進入台灣市場，在外國媒體評論中「佳佳在世界是少見的」，我們得到很多掌聲，但是這些掌聲並沒有讓我們在台灣市場裡比其他旅館與文創店家更好過。反而因為這些掌聲，我們必須持續思考怎麼給給客人更多滿足、更多服務、更多吸引力，最終給予更多優惠，進入價格的苦撐。在商業環境中的我們，共同得到一個可能的結果——因為我們將自己逼到市場最難堪的處境，大家在競爭中分不出高下地一起輸了。

這些掌聲與鼓勵讓佳佳從不吝分享散布文創軟實力的理念，所以當我進入中國，那些曾經參訪我們的園區，每個口號、觀念都相似於我們提出的理念，只是放大、放更大。我們給大家上了門課，最終也給自己上了一門課。

課程大綱是「中國人不需要跟我們合作，因為學習我們後，再直接落實在中國市場就夠了」。台灣人與操作過文創事業的朋友必定不認同這句話，因為操作的過程、與客人互相學習的過程是多麼困難，這絕不是容易的。

我暫且以一個故事來說明。前陣子，我帶一位友人前往北京看明朝到清朝的故宮（雖然沒有台灣的文物精彩），光看建築就可以從早走到晚，下午去幾個搞文創的朋友那裡與其他園區走走，看了幾天後，他輕易給我一個結

論：「你不覺得這些都很假象嗎？很新潮的背後又有什麼？」似乎只要去過中國市場的台灣朋友都會輕易地產生這樣的想法：「你不覺得他們做的文化事業深度都很淺嗎？」而我的回答是：「這不是在中國執行文創要討論的重點。」

再舉一個以文創為議題的旅店為例，他們在中國用設計分享、經濟互聯，與資本交換模式開創了幾間旗艦店之後，接下來的上百間複製難道是文創學習的表現？我認為以文創繁殖來形容更為貼切！

在中國，因為對生活品質體驗要求較淺，覺得「還可以更好」的民眾不那麼多，所以一個企圖將二、三線城市裡的旅館整合成具有標準化服務的旅館，可以得到好幾億美金的融資，為什麼？因為他們只需要抓到一個「點」，往死裡做，做到，再做大，就有很大的不同。去到一個三線城市，你只要指定某個品牌旅店，起碼「衛生有標準，住宿不會踩到雷」……這些需求是在台灣任何民宿都能做到的標準，可是在中國，卻是可以獲得幾億美金融資的大不同。

最終，我反問剛才問我問題的朋友：「台灣啊，你的機會在哪？世界裡的台灣，你還看不到自己的優勢嗎？」

在佳佳結束後，我成立「地家 DIJIA（台語）」品牌，以不同地理環境、

位於廣東清遠的台灣地家食堂於 2019 年 9 月 10 日正式開幕，正是地家人在中國散布理念的起點

在地農夫為主題，做出「地域差異化，但有標準化」的餐廳，二〇一八年我也進入中國市場探路，因為據我觀察，台灣在世界裡的仗，若是非要算中國進去的話，這兩年不打，就別打了。原因很簡單，對岸「目前」對生活品質的要求低，但是外來資金與內部在「還可以更好」的需求整合下，一氣呵成地向上一拉水平，那麼將「一上一下」地一拍即合。比較台灣與中國，所謂台灣人自豪的生活文化細膩的「不同」，或許就快要被世人遺忘了。

台灣人，我們的家鄉人，從長輩到年輕人，不隨地吐痰的美德，對岸可能短時間無法跟上，但打卡爆紅、拍照式的網美宣傳法，透露出台灣與中國經營媒體條件雖不同，對岸卻能以讓我們咋舌千倍的方式宣傳理論上的中國文化美德。比流行速度，他們學習韓國的流行，看似跟台灣一樣，可是大陸更便宜、更容易取得。從以上這些條件來看，台灣年輕人若是都跟著網美走、跟著打卡走、跟著韓國流行走，在中國大陸經濟基礎比我們雄厚、取得成本比我們低的走法下，我們的下一代怎麼走出不同的高度？

我的中國餐廳需要學習他們千倍百倍的網美經濟模式，將台灣細膩、關注人文土地、關注在地差異化的方式宣傳出去，這是他們目前不容易學習的，因為大部分中國人現在仍喜愛複製再拚量，喜愛站在第二的位置觀

「地家 DIJIA」以友善小農為宗旨，堅持選用在地食材

察、學習第一。

因此「地家人身為台灣人」的意識是：喜愛創造，喜愛挖掘在地，所以在世界文創戰場上，地家人註定發第一砲，雖然可能最終只剩砲灰，但倘若地家人因為害怕失敗，而不願去發難與承受當「第一個砲灰」，這場台灣與中國的文化創意與地方創生之戰，我方將不戰而降。

一 世界裡的台灣優勢—— 柬埔寨的大我與小我 一

中國不是我最想打的戰場，我想直接面對世界打一場仗。

國際上，台灣是文化獨立於中國的台灣，文化內蘊足以匹敵，而且身段夠軟、夠聰明，是一個有理想、有格調的戰友，這是優勢，但還不是絕對優勢。要找到絕對優勢，我們必須透過世界友人告訴我們，台灣的優勢在哪裡；我們必須讓世界更多的人「想知道台灣有什麼」，進一步透過台灣引以為傲的文創做法，找到無可取代的絕對優勢。

但是我一己之力太小，知道我們的團隊無法在大戰場中一下子嶄露頭角，所以我們要在被大家忽視的戰場大幹一場，於是我便孤身前進柬埔寨探察。

進入柬埔寨後，我看到了另一個世界，看到一群或許可以稱為天生和善、後天又訓練成功的絕頂服務高手。篤性佛教、天生無為、一無所有，在後天給予的各種不同資源協助下，柬埔寨沒有資源的年輕人被訓練成英文好、以服務別人為工作重心的各種服務性員工。我喜愛一位濃眉大眼、皮膚古銅的正妹 Kim，她用那白到閃眼的笑容歡迎我住進她服務的旅館，以流利的英文介紹著可以提供各種不同的服務。我驚豔於她的專業，直問她幾歲、工作多久了？她說她二十歲、工作三個月……這條件與親和力在之前的佳佳旅店，肯定是人見人愛的王牌服務員！愛笑、迷人、英文流利、肯做又熱忱。試問現在的年輕人有多少可以安於自己的工作，開心地面對客人？

英語流利、服務專業的柬埔寨女孩 Kim

有一天，我與友人去吳哥窟郊外學騎越野車，一位年輕的帥弟弟用流利的英文教我騎車，過程中我不自覺地注意到他髒髒的襯衫胸口上掉了的扣子，難道沒有人想幫他縫起來嗎？騎完車，他熟練地拿起一條白色的冰毛巾遞給我，我一邊擦一邊又探問他年紀，他十七歲，教育是 NGO 組織提供的，他還沒來得及畢業，就因為家裡有四個人需要他養而出來工作賺錢。我心疼之餘問他：「你要養家，薪水

是多少呢？」而他一個月的薪資只有一百二十美金。

當下我決定之後要在這裡工作，可能開一間公司，滿足的「小我」是提供他們足夠的薪資，讓他們養家，做一份受尊重的工作。而思考的「大我」是想給他們一個工作之外的訓練，教他們服務別人之外的技能。

我關心他：「你畫過畫嗎？想過怎麼行銷市場嗎？」這是我想給他們的幫助，讓他們開始思考、開始願意幫助更多人，可以像其他有能力讀書的人那樣，更有自信地推銷自己。

在世界的柬埔寨這裡，我們是台灣人，有品德的台灣人，願意提供一個

讓他們訓練自己、思考自己長才的地方。我們在全世界的人必去的地方開啟世界的戰場，用台灣人的品格跟實力真正跟世界較量優勢，讓世界旅人看見台灣的實力。

01 地家 2019 年的嶄新計畫「台甕 TATAMI ROOM」，讓遊客與茶人體驗「在日治時代的台灣老房子裡的日式茶室泡著台灣茶」的時空交錯穿越　**02** 向上堆疊的日式茶室，保留隱密獨立的小歇空間　**03** 走道可感受清朝老屋與日式木屋頂的交錯

在佳佳西市場死後而生的新「地家」，在台灣與世界地方創生議題中，真正要做到的事，是伸手挖掘台灣裡外的人品細膩與文化的不同，並以自創的國際通路，伸手觸擊國外的連結，因為台灣的優勢不是大江大水，是我們的文化與品格底蘊，與可以協助中國及世界做到地方差異並對接的格局。

這才是真正存在世界裡的台灣，世界觀光交易平等市場的一分子。

而身為世界觀光交易平等市場的一分子，我的經驗建議是：

一、具備跟世界溝通的語言。

二、具備滋養世界人的水源，放寬讓世界年輕人進場台灣實習與工作的條件，因為這不是爭搶資源，而是給予資源。我們要相信台灣自己年輕人的實力，我們只是缺乏刺激，缺乏看見與汲取世界資源與知識的經驗，應該讓台灣年輕學子不用到外國也有直接跟世界年輕人競爭、互相學習的機會。

三、落實城鄉異彩化的深根教育，網羅真正執行在地工作的專業者，評估補助在地風土文化差異化的研究與分類化之團體與工作者。

四、補助想做差異性的平台與整合性的平台，網羅真正執行在地工作的專業者，評估補助並協助全方位的行銷整合曝光與通路建立。

蔡佩烜 ▍ DTTA 監事，佳佳旅住文創暨地家有限公司執行長。跨國建立國際聚落平台，期透過建築、室內設計、服裝設計到餐飲設計等專業團隊，進駐傳統聚落，透過新與舊的衝突與融合帶動環境風俗文化生活的傳承。因為古老的靈魂、文化累積的深度，是我們最珍惜的面向。我們希望的是復興聚落原產業，而不是強力扭轉他原有生態。在台南繼正興街佳佳西市場後，現在進駐台南番薯崎（古名）1625 聚落，並同步在廣東與柬埔寨、東南亞等地開始發酵，讓文化異同透過傳統工藝、寺廟文化、節慶禮俗成為現代設計的靈感，團隊藉由新的溝通語彙及文法，再現老靈魂的穩重與純粹，更自然地融為一種新靈魂。

地家人

台灣是我的家鄉，清遠卻因一段緣分讓我落了地，種下了中國的夢想之苗。在中國，異地生活與可能不安全的飲食帶來很大的壓力，但我仍想創作一片以天空灌溉的稻田，並將台灣健康飲食與友善環境的態度帶給這裡的好友鄰居，希望共同成立一個跨域夢想莊園，分享彼此經歷大半人生內省後的生活品質的點滴。

做個「賣台」旅行社，
先讓外國人認識台灣

口述／吳昭輝　採訪整理／秦雅如
圖片提供／MyTaiwanTour

十五歲赴美國念書，二十二歲到尼加拉瓜當兵兩年，服外交替代役，我在國外待了八年，從與外國人接觸的經驗當中，發現台灣的國際知名度很低，大部分的人不認識台灣，甚至把台灣和泰國混淆，或者搞不清台灣和中國的關係。

二○○八年回到台灣之後，我觀察入境旅客的變化趨勢，從相關統計數據發現，大概從二○一一年開始，旅遊業者投入大陸入境旅遊市場的數量逐年快速增加，極盛時期台灣有超過四百名陸客、四百多家專營大陸的旅行社；但是同時間我們有兩百多萬以英語為主的東南亞、歐美旅客，卻只有不到十家旅行社專營英語旅遊市場。

茶園體驗讓旅客對台灣茶留下深刻印象

台灣有英語接待能力的旅行社屈指可數，於是我在二〇一四年創立MyTaiwanTour飛亞旅行社，以接待歐美、英語系國家的客人為主。很快的，不到一年，MyTaiwanTour就成為TripAdvisor上排名第一的台北市觀光導覽品牌。

那兩年也是目的地旅遊（destination travel）興起的時候，以前因為網路不方便，傳統旅遊的銷售方式是中小型旅行社幫總代理旅行社賣產品，再交給地接旅行社，但是二〇一三年出現了變化，台灣的網路旅行社（Online Travel Agent, OTA）興起，例如kkday、KLOOK，而在美國，像是Priceline、Expedia則早已盛行，旅遊相關產品例如住宿、機票已經銷售碎片化，但是旅遊產品這一塊本身還沒有被碎片化，MyTaiwanTour就做一站式旅行社，直接連結消費者。

如果你是歐洲人，以前沒辦法直接找到台灣當地的旅遊業者，現在因為網路的關係，我們可以直接接觸到歐洲的客人。MyTaiwanTour接待超過七十個國家的客人、百分之六十是歐美客，我們可以把台灣在地更好的東西包裝成英語內容，直接銷售給歐美客人，這是網路平台和一站式旅行社差異化的地方。

然而，創業初期並不順利，我們開發很多深度旅遊、秘境景點，卻長達

直接面對外國客戶簡報介紹台灣

半年沒有訂單，公司網站淹沒在茫茫網海裡，乏人問津。檢討之後，我發現一個很大的問題，那就是不能用我們自己的思維去向外國人行銷台灣，我們認為很棒、好玩的東西，外國人不一定覺得好，或者他不知道那是什麼。

老實說，台灣從來不是歐美客玩亞洲的首選，我們接待的客人當中，超過九成都是第一次來台灣，很多是轉機出境，或者做亞洲跳島旅行。許多外國人是抱持著「順便來看看」的心情，或者全世界他已經去過五、六十個國家，亞洲也玩得差不多了，為了「集點」才來到台灣。

台灣這麼棒的地方，為什麼他們不來？原來是因為他們根本就不知道、不認識台灣。

一 三個脈絡，切入使用者行為與思維 一

發現問題之後，我試著理出三個脈絡，做出改變：了解與鎖定客群、做內容的文化轉譯者、製造動機。

首先，釐清自己的優劣勢和優先順序，鎖定客群之後，去了解那個客群的喜好、使用者行為，才能用他們理解的方式、習慣使用的管道精準溝通。像是在台灣大量使用的 Facebook，其實美國人用得已經不多，而是 Instagram 和 Snapchat 在互相對抗；又例如日本人比較常用 Twitter，他們來台灣玩必看的內容網站是 Taipei Navi，所以我們就跟該網站合作；針對歐美客，公司內主要負責的同仁就是英國人、美國人，因為他們最了解當地。有了這項調整轉變之後，訂單才開始慢慢進來。

在整個行程設計上，從前期的踩線、產品規劃，到實地導覽，我們傳遞的方式也要用外國人的思維去思考、導入和執行。例如我們在日月潭找到一個地方叫貓囒山，那裡很漂亮，可以從山上俯瞰整個日月潭，但我們用「貓囒山」這個關鍵字的話沒有人會去搜尋，因為大家不知道日月潭，大部分外國人知道的台灣資訊還是日月潭，因此雖然我們的行程會帶客人去貓

嘣山，但前面在行銷的時候還是要以使用者的行為去思考，用日月潭主打，但同時可以賣秘境景點。又例如台北一○一的行程，我們會帶客人去旁邊的四四南村，跟他們介紹從兵工廠、眷村，到一○一大樓的發展，用不同的角度去看這個台北的重要地標。

台灣有很多很棒的地方需要被包裝，但如果陷在自己的思維當中，一味強調自己的地方多棒，沒有人看得懂也是枉然。因此我們運用熱門地標去帶出私房景點，並製作影音內容，讓客人知道我們的行程和別人不一樣。

一 做好文化轉譯，製造旅遊動機 一

旅遊產品，也就是我們的內容，怎麼樣做文化轉譯是另一個關鍵。以最基本的語言轉換來說，每個時代的詞彙都不太一樣，每個國家的潮流用語也不一樣，比如我們講「好酷」，英文是「cool」，但可能現存英文已經有新的名詞來代表這個意思。

再更進一步，是內容的轉譯。比方說介紹台灣茶，一般的做法可能就介紹台灣是一個出產茶的好地方，有包種茶、金萱茶、烏龍茶等許多種類，但

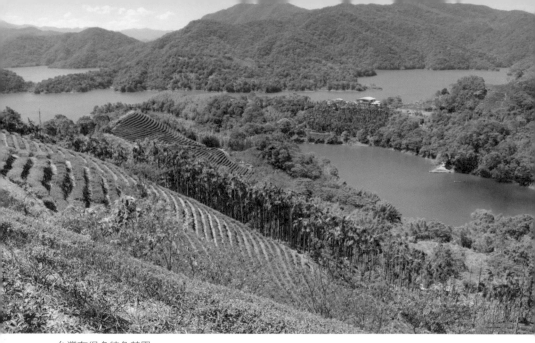

台灣有很多特色茶園

我們常犯的一個錯誤是，老外其實搞不清楚它們之間的差別。我們要去思考外國人對「Tea」到底有什麼印象、有哪些面向，可能是東方美人茶、可能是珍珠奶茶，怎麼樣在溝通的過程當中，激起對方的興趣。所以第一個要有國籍的優先順序，下一步就會知道內容要怎麼轉譯，去了解那個國家對「茶」的看法，再去搭配我們的遊程。

我們介紹茶文化，除了實地帶客人去茶園之外，還會解說茶背後的邏輯，以發酵來說，綠茶、紅茶、烏龍茶，分別是發酵過程中的哪一環，台灣有那麼多茶品種，把它們類比到西方人熟悉的酒，會發現原來茶的邏輯跟酒類似，就可以激起他的興趣。如

果他以前喝過的是英國早餐茶，就可以去比較原來台灣茶有不同的口感。

做好文化轉譯之後，下一步就是製造動機，為什麼客人要飛這麼遠到一個當地的部落、村落去？獨特性在哪裡，遊客的動機就在那裡。以台北來說，我們可以三十分鐘到海邊、三十分鐘到一千多公尺的高山，找出每個地方的獨特性就會產生動機，因為這個可能是他在其他國家找不到的。

於是我們開始尋找台灣有獨特性的東西，例如茶、米、巧克力……，先找出主題，對應到區域，再對應到地點、品牌，設定看得懂的關鍵字。比如講美食，有哪些食物、食材是台灣才有的？舉例來說，這幾年台灣的巧克力在國際間頻頻得獎、大放異彩，我們注意到屏東是可可樹的主要種植地區，台灣更是世界上唯一可以從可可豆到巧克力一條龍生產的地方，具代表性的有福灣巧克力

融入台灣庶民小食

等品牌，於是把這些元素串起來，包裝成帶狀的行程連結地方特色。

回頭來看，要賣哪一個國家就用那個國家的思維這件事，說起來簡單，做起來卻不容易，因為要懂台灣，又要懂外國文化，而我在國外學習與成長的背景，剛好可以去做溝通的橋樑。

一 世大運和內容網站是轉型關鍵 一

MyTaiwanTour 的重要轉型，發生在二〇一七年世大運之後。我們是官方唯一指定接待外賓選手的入境旅行社，負責接待包括選手、教練、醫療團隊、官員、媒體等，超過一百個國家、三千多位外國人。趁著這個機會，我們訪問了這些外國朋友，調查他們對於台灣的想法，結果大部分的人都是第一次來台灣，對台灣很陌生，第一印象是親切、友善、乾淨，以為台灣是一個小小的城市，沒想到原來是這麼大的地方。從他們的回饋當中，我深刻體認到，台灣的英語介紹內容有多麼不足。

這促使我在二〇一八年創建了英文網站 Taiwan Scene，做台灣 lifestyle 的內容，把旅遊指南《孤獨星球——台灣》（Lonely Planet Taiwan）的作者

Joshua Samuel Brown 邀來做總編輯，講外國人眼中台灣豐富的生活方式。

慢慢地流量進來，這件事被看見，我們開始接政府的內容案，也有一些民間的案子。本來並不預期這個內容網站有營收，但是把流量做起來，有了品牌知名度之後，就產生了後續的效益。

來到二〇一九年，MyTaiwanTour 已經五、六年了，台灣的觀光人次也達到千萬，針對回流客，我們不能再提供很一般的產品，必須要有比較深度的東西。台灣的觀光發展應該也不只是衝兩千萬、三千萬人次，而是要提高產值，針對重遊客，給他高價值的東西，也就是內容要有差異化。MyTaiwanTour 正開始做，找出台灣產品的差異化，台灣之於整個亞洲的差異化。

｜開發深度旅遊，和地方團隊合作｜

要深度挖掘地方，串聯的第一個方法就是找地方創生團隊。於是我們開始跟地方團隊合作，這其實很難，因為地方不一定歡迎觀光客，我們花很多時間互相了解、溝通理念，去了解地方團隊在做的事，而地方團隊要了解我們帶觀光客來對他的價值和效益，這是一件困難的事。

如同前面說過的，如果貿然推出一個外國人不認識的地方會很難賣，我們現在能做到的是從一些熱門景點往外推，比如說日月潭可以推到埔里、集集，但假設想要推苗栗，如果周圍沒有一個比較醒目的景點，就先不考慮，我們在選擇所謂地方創生的對象上，第一步還是必須有所取捨。

找到好的對象之後，也不是就一定能做，因為我們想像的觀光角度，跟地方實際能提供的產品會有落差。例如我們接觸過「鮮乳坊」，對他們來說，擠牛奶是每天的工作，不是為了給觀光客看的，而且擠牛奶的地方，首先容易產生人畜之間的病毒傳染，其次是工作空間通常不適合遊客進出，加上這個團隊有沒有人力可以導覽，這些都是問題。

並不是每一塊農田、每一個牧場都可以讓觀光客看，像埔心牧場、瑞穗牧場之所以可以開放讓遊客去擠牛奶、餵乳牛，因為它是完全為觀光客打造的環境，用來展示和真正工作的地方，兩者有很大的不同。因此我們要先去了解對方有沒有接待觀光客的意願，再去看他有沒有這樣的條件，像是鮮乳坊有意願，我們也期待未來可以合作，但現階段還沒有足夠的接待條件。

再下一步要考慮的是當地的觀光胃納量，也就

01 旅程中安排有台灣特色的元素　02 到金瓜石體驗淘金

是適合的人數和頻率。如果我們帶去的客量太大，地方可能也不方便接。比方說一個農舍改建的民宿，就三、五間房，如果我們一次帶超過二十個人，地方會很困擾，同時我們也不希望每天很頻繁地帶二十個人進到村落，這對地方的觀光發展不是一件好事，所以還必須去評估地方可以接待的量，跟我們可以吸納的客人之間找到平衡點。

地方創生團隊努力挖掘地方上獨特的東西，對他們來說，最在意的不完全是增加多少收益，而是透過觀光讓大眾認識，幫助他們提升自信心，得到一種自我認可。很多團隊也表示他們希望找一個可以長期信任的合作夥伴，大家都知道觀光要毀掉一個地方太容易了，所以地方的朋友都很小心在處理這件事。

地方的基礎建設、語言障礙等問題，都影響發展觀光的條件，等到我們公司狀態更好的時候可以共同來協助，這也是在支持地方創生上的原始計畫，但現

法國電視台來台採訪

階段的我們還沒辦法做到這件事，目前只能先規劃行程上架，看客人的反應如何再調整。

一 設定主題，關注世界熱門議題 一

在規劃產品的時候，我們會先設定主題，針對海外觀光客，先了解他們對台灣的印象是什麼、期待來台灣看見什麼，再從自己本身可以提出的條件去媒合。

比如說「循環經濟」，這在海外是被頻繁討論的議題，許多國家都有循環經濟的案例展示，台灣也有這個基礎。我們曾經是工業大國，在產業轉型之後，一些工業性的大廠做了技術上的轉換，我們覺得這是有趣的，是可以秀給外國人看的，所以事先設定了這樣的主題，當然我們心裡也有底，知道台灣有這些廠商。

舉一個成功的例子，春池玻璃。他們每年回收十萬噸玻璃，去做很多玻璃相關的產品，不但有可以參觀的工廠，還有導覽人員，他們的條件在循環

經濟的狀態裡面算是很完整的。

但是當初去談的時候，我覺得還滿難過的是，對方一聽到我們是旅行社，眼神裡便有一種不確定性，直到我們說不拿佣金，對方才鬆了一口氣。因為有太多旅行社想找他們合作，可是一個噴砂玻璃才兩百多元，他們專門訓練兩個員工做導覽，不收導覽費，旅行社還要拿回扣，實在很辛酸。因此我們從來不拿回扣，而是透過服務提高價值，讓雙方都能賺到錢。

台灣旅遊業的大環境還沒有準備好怎麼跟地方創生團隊在合作上取得平衡，我也不敢說我們準備好了，但我們有心想要做。因此相對於

安排有文化深度的體驗參訪

規劃的時候必須以外國人的眼光來包裝行程，現場則要靠在地人導覽，畢竟故事由自己講出來的味道不一樣。

對於有豐富旅遊經驗的遊客來說，他們希望的東西是更深的、更接觸在地的，我們說台灣最喜歡賣的是人情味，但人情味不可能直接放在架上賣，因為感覺不到，一定要帶他到地方去。觀光是一個工具，是一個維繫地方文化傳統環境、把人才留在那個地方的工具，而我們想要做的事情，就是找出台灣獨特的東西之後，去跟世界說我們的獨特性是什麼。

美國推廣會大推台灣美食

一 台灣是亞洲未開發的寶藏 一

我們做太多東西都是新的，很多事情是沒做過的，量體還沒大到足以評估投入多少能夠回收，但我有願景，知道做這件事情會成功，儘管中間可能遭遇失敗，但我們秉持的原則就是先著手做。

好比說架設內容網站 Taiwan Scene，我們在做的是文化傳播，放眼市面上，沒有旅行社投資這件事。但我希望有更多人來做，表示大家看到這個市場，如果都沒有人做就很孤單，表示市場還沒有被驗證。

我的想法是必須要讓旅客更認識台灣，才有可能去賣。希望更多外國人來台灣，所以我們先做這件事去刺激市場，這個世代的任務是必須先讓世界知道台灣這個旅遊目的地，後面再來靠服務、能力取勝，但現在是市場都還沒養成大家就開始廝殺。

根據調查，台灣的自由行旅客重遊率有百分之二十五，也就是每四個來過台灣的旅客有一個會再來。許多歐美客人在體驗過台灣之後也都告訴我，台灣是一個「hidden treasure in Asia」（亞洲未開發的寶藏），這就是我們的機會。

吳昭輝 ▍ DTTA 副秘書長，MyTaiwanTour 飛亞旅行社執行長。MyTaiwanTour 由一群熱愛旅行、有志一同的台灣年輕人組成，期待與來自華人地區愛好深度旅行的朋友，一起參與我們精心推薦規劃的台灣秘境景點之旅，跟著最熟稔當地人文自然景觀的嚮導，體驗台灣各種最真實寫意的文化與生活。一台車，一群愛玩客，一起出發前往台灣各個精彩角落。

客製化行程

除了規劃滿足歐美遊客需求、配合在地生態與文化的深度旅遊之外，量身打造客製化的行程，也是旅遊產業碎片化之後異軍突起的項目。針對這類通常細節更多、期待更高的旅客，不只是要有問必答，還得有求必應，行前的信件溝通往往就高達二、三十次，行程中更要如貼身管家般提供親切專業的服務，才能成就旅客無可取代的回憶與良好的口碑，讓他們未來提到台灣時，不再只是一張白紙，更能夠帶著憧憬與期待，再次蒞臨這座寶島。

資源不足？
以**群眾集資**實現地方創生

口述／林大涵
採訪整理／秦雅如
圖片提供／貝殼放大

若論台灣群眾集資和地方創生的接合點，二○一二年「稻田裡的餐桌」是最早的成功案例。那是我還在 flyingV 群眾募資平台時的頭幾件案子，我和這個計畫的發起人廖誌汶在一個旅遊分享會上認識，他當時提出了一個滿有趣的大哉問：「到底是我們這些做旅遊的人需要農村，還是農村的人需要旅遊？」他認為明明就是這些搞旅遊、搞行銷的人需要農村。他想的是，很多人把東西從產地直送到城市，但何不把人直送到產地呢？於是有了「稻田裡的餐桌」計畫，這應該是台灣地方創生第一次以人為主體的體驗規劃。

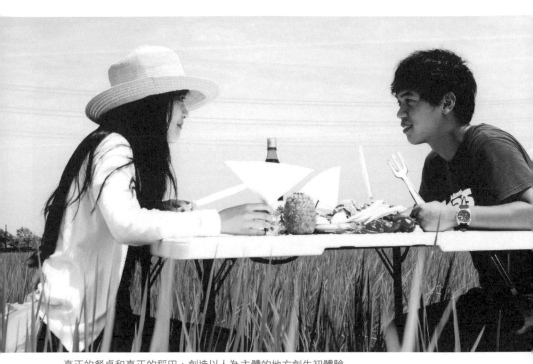

真正的餐桌和真正的稻田，創造以人為主體的地方創生初體驗

當時「稻田裡的餐桌」跟另一個「歐北來」行腳團體合作，設計出了好的體驗。歐北來主要成員之一的陳亦琳幫「稻田裡的餐桌」設計了一張名片，白色邊框的中間是透明的，下方有一張小小的白色桌子，當別人問起：「稻田裡的餐桌到底是什麼？」假設前方是一塊草地，她就把名片合上去，告訴別人他們在做的是這樣的服務──把餐桌放到任何一個地方。

一開始，他們真的實際做了一個迷你的呈現，搬一張漂亮的桌子直接放到稻田裡，擺上看起來很普羅旺斯系的布置，讓人

「稻田裡的餐桌」是第一個把人帶到產地的集資計畫

可以想像：「原來這就是稻田裡的餐桌啊！」一旦有了開頭，後面就容易了，就像辦任何活動一樣，沒有活動照片很難跟別人說明那是什麼，而群眾集資可以有效地幫你突破一開始應該怎麼做的印象。

這個計畫從廖誌汶宜蘭老家的農田展開，然後開始移動到不同地方，後來有很多不同的農業創生團隊也仿效透過群眾集資或類似的方式，讓產品不再只是產品，而是加上小旅行、體驗的過程，讓人認識到產品的價值，並且可以再分享出去。

那個案件的募資金額，一次二十多萬、一次三十多萬，用現在的眼光來看並不大，但殊不知當時創造出很大的效果是，開啟了一個新的想像，原來一個好的體驗能夠帶出去的感動跟被複製的量是相當驚人的。

我們看到像現在 KLOOK、kkday 等旅遊平台，都是以體驗為銷售主體，因為體驗雖然隨著每個人不同，但是對於服務方而言，可以趨近於固定提供，就像「定目劇」一樣，如果可以營造一個好的體驗，就賦予了旅人來到某處的理由，帶走一些東西，而那些帶走的東西又可以帶動下一批人進來。

透過群眾集資，讓體驗跟地方創生結合，是我覺得其中最有趣的方式。

一 群眾集資的階段性變遷 一

我在二〇一四年創立了「貝殼放大」，因為覺得群眾集資這個領域太有意思了！當時剛好發生太陽花學運，我第一次認知到原來群眾的力量可以反映在不只是一個點、一個領域，甚至反映到整個國家政治、經濟、文化上的走向。

我體認到群眾集資的能量可以大到什麼樣的程度，不只是站在時代上，而是你跟所有認同某件事情的人成為了時代的一部分，那個巨大的浪潮感是非常強烈的。在群眾集資的世界裡常講一句話：「我們追求的不是絕對多數的認同，也不是相對多數的認同，而是足夠少數的認同。」只要有足夠少數

的人認同你的計畫、你的點子，它就可以被實現、具體地被更多人看見。

「貝殼放大」有兩個意涵，貝殼是古代交易的媒介，意指把錢放大，而英文是「Backer-Founder」，中間有個連結線，代表的是我們想要把想做地方創生的人、有文化想傳承的人、有東西想開發的人，連結到有出資能力的人。因此我們公司的宗旨就是把出錢的人連結到做事的人，而且這些錢可以放大。到現在，我們總共累積做了將近十四億台幣的集資計畫。

以階段性變遷來看群眾集資，二○一二年講述的是一種廣域的概念，透過相對小的活動去呈現，但其實沒有人能夠確定這個小活動能不能帶動產業的改變。二○一四到二○一六年，開始有很多努力了一段時間的文化堅持者，透過群眾集資的方式，讓他們想做的事情得以延長、得到商業上支持的力量，然後呈現出一個新的風貌。

以「日星鑄字行」為例，他們在這個體驗裡面附加了很多東西，體驗不只能在現場發生，因為你參與了鑄字、創字的過程，帶走了幾枚鉛字，這幾枚鉛字可以用在別的地方呈現出你自己，可以拿來再創作，像是名片、卡片、記事本，隨著這些物件不斷被使用，你曾經參與過一個這麼棒的計畫這

件事本身，也可以一次又一次地被講述。其中最重要的一件事情就是，如何透過一個好的體驗，承載文化的內容、地方的需要，又能夠讓人拿來說嘴、引發期待，因為群眾集資永遠都不是做一次就結束，而應該是有了開始之後，這個地方、這個文化得以被延續、被關注，得以被更多人所認同。

當你有文化、有體現的想法，卻沒有足夠資源去實踐一個大規模的呈現該怎麼辦？我們看到大部分的地方節慶活動不外乎是文化上慢慢流傳下來的，或者是橫向從國外或某個地方引進一個大型的節目來呈現；而要怎樣把文化的內容提煉出來變成一個可見的標的？這時候群眾集資的溝通就變得很重要。群眾集資本身不見得需要完整勾勒出全部的樣貌，可以透過相對來說規模小但具體的呈現方式，讓別人先行理解到這個東西可能帶來什麼樣的改變，讓體驗加上在地文化，包括周邊產品、文化產物，甚至參與創作，把這些文化內容融入其中。

近兩、三年可以看到地方創生類的集資案越來越多。如「台灣老花磚博物館」，是為了復興台灣老花磚，讓世界看見台灣花磚之美，它想要傳承的是一個廣域的文化，把這個文化投射在某一個點位上，變成展覽的場域，展覽館本身形成吸引人因為文化而來的存在。這是透過群眾集資，把抽象的、

一個人，不可能

台灣人，就可能

修復計畫 字體銅模

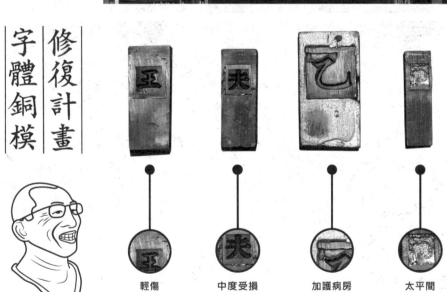

輕傷　　　　中度受損　　　加護病房　　　太平間

字體銅模修復是一個大工程，號召惜字愛字者共同響應

概念性的文化，轉譯成具象化存在的一種方式。

「藺子」也是這一、兩年成立的團隊，因為發現苗栗苑裡藺草產業的老舊機器損毀、沒有足夠的製帽機，於是發起藺編工藝復興計畫，要延續這個傳承三百年的台灣工藝。

群眾集資變成地方創生的核心動力，帶動了過往較少討論的話題，當大家在討論這個文化、在地的時候，以此為核心點去討論，隨著群眾集資的成功，會帶進更多的人流與關注，衍生出更多產業發展的可能。

對於大家陌生的議題，為什麼用體驗來呈現是最好的？有句老話是這麼說的：「在別人過膩的地方過別人過膩的

搶救台灣老花磚，使它們不因老屋拆除而消失

生活，那是我們所定義的旅遊。」每個地方對於沒有去過的人都是新鮮的，而在經過一定程度的設計之後，這些嶄新的體驗會昇華成對這個文化、產物、空間、地方的好感，而從認識轉換到好感的過程，通常來自於你參與並且得到好的回饋。

歸納起來，群眾集資有幾個演變的階段，二○一二年是抽象概念的小嘗試；二○一四到二○一六年是既有團隊的新嘗試；而二○一七年以來，群眾集資已經成為在地文化復興或創生的核心動力了。

以老花磚為靈感設計各種文創商品

群眾集資的受眾是哪些人？

當我們在和群眾溝通的時候，分為三種受眾：有感受眾、機會受眾、核心受眾。以「日星鑄字行」為例，第一種是完全不知道日星鑄字行及鑄字文化的人；第二種人是已經知道這件事，甚至可能去過日星鑄字行，但不知道他們碰到什麼樣的問題；第三種人可能是字形產業直接的參與者跟互動者。

有感受眾是他也許不特別喜歡鉛字的傳承，但可能喜歡鉛字印出來的名片的手感。機會受眾是他還不知道這個計畫，但基於以前的經驗、喜好而可能感興趣。比如說喜歡藺子的人，有滿大的可能喜歡日星鑄字行，因為他對文化的延續是有興趣的，只是還沒聽過，這叫機會。核心受眾的定義是，他跟你一樣在乎這個議題，甚至可能是這個產業鏈的上下源。

因此一個群眾集資案件的設計，除了要追求核心用戶的認同跟協助分享之外，還要盡可能找到足夠的機會受眾，讓他變成這個案子的支持者，另外透過特定的設計方法，比如說把鉛字做成可以印名片，就能夠觸及到那些喜歡逛 pinkoi 設計購物網的受眾。

這裡還有一個思考原則是 UNO 原則，就像是同樣顏色或是同樣數字都

可以出牌，所以有橫向跟縱向的思考。以稻田裡的餐桌來說，喜歡去米其林餐廳的人、喜歡旅遊的人，都可能是有感受眾，要橫向去思考還有哪一類的人；而喜歡吃米其林餐廳的人，往上可能是餐廳老闆、廚師，往下則可能是美食評價平台。

設定好對象之後再把它延伸出去，每一個案子都可以用有感、機會、核心受眾三個層次，以及橫向、縱向去思考。

▎結合社會議題，成為「共建人」▎

群眾集資又大致可以分為四個領域：設計商品、科技產品、內容產品、社會議題，而地方創生很多時候是社會議題結合內容、結合設計。

一如我們創業初期就參與的「鮮乳坊」，創辦人龔建嘉是位獸醫師，他認為健康的牛隻才能產出品質優良的鮮乳，於是和牧場合作為牛隻嚴格把關，創造在地牧場的更高價值，以促進酪農永續經營。

我們還參與了「海鯖迴家」，透過紀錄片講述南方澳海域過度捕撈鯖魚的狀況，希望號召政府、號召台日共同減少捕撈，讓當地的漁民生活、漁民

鮮乳坊創辦人以專業獸醫師的角色為品質把關，協助小農打造自有品牌

文化可以傳承下去；另外像是「Blueseeds芎彤園」的認養一畝香草出、「茶籽堂」的苦茶樹復興之路，都是想要以契作的方式維護整個農業。這些都是同一個邏輯，以農畜產品為對象，希望有節度地運用、有規劃地契作，去維護一個產業的存續。

最近我們在講地方創生，特別是以空間為概念的時候，常常會用到一個詞叫做「共建人」，就像在廟宇會看到某某人敬獻的字樣，但為什麼是「共建人」而不再是「敬獻」了？因為一個空間的打造不只有出錢的部分，更是一個互動的過程。例如「愛閱二手書店」，它是一間更生人所開的二手書店，大家認同的是共同參與創造，而不是我付錢你來蓋。共同參與創造，可能包含了真正的一磚一瓦，真的在固定

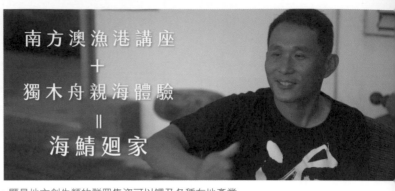

南方澳漁港講座
＋
獨木舟親海體驗
＝
海鯖廻家

「海鯖廻家」計畫，顯見地方創生類的群眾集資可以觸及各種在地產業

的時間來幫忙搬書，一起完成這個地方；也可能是認養物資，例如「浪浪別哭」動物中途咖啡館，需要多少張椅子、多少個櫃子，大家共同把它建立起來，這是更具體的方式。

一個是勞務上的共建，一個是物質上的共建，實際上在地方創生當中，我們追求的可能是文化參與性更高的共建。在「藺子」這個案子，參與者並不是真的去幫老阿嬤編製帽子，不是真的去採收藺草，當然參加的體驗小旅行裡面可能有些模擬的風貌，但你終究不是真正在當地完成藺草產業的人。這也無妨，因為當你戴上藺草的帽子、有人說這頂帽子很好看時，你就可以告訴他一整個故事、背後的文化，告訴他苗栗苑裡的正三角藺是多麼棒的藺草，在多少年前藺草曾經是台灣出口第三大，僅次於米跟糖……。那個故事隨著參與、隨著簡單的群眾集資行為，共同建造的不只是那個地方，還有這個文化，經過口傳，能夠繼續走下去。

二〇一八年底我們又做了「齊柏林空間」計畫，後來在

淡水「得忌利士洋行」落腳。為什麼選在得忌利士洋行？因為齊柏林先生曾經提到，每次遠遠地拍時，當進到淡水河口，他就有特別的感觸。

在每一個點位跟創作者、藝術家，或者想要講述的文化連結，從虛化為實的過程，假設你能夠是參與其中的一分子，那不是很讓人開心嗎？

群眾集資面臨的挑戰

前面分享了這麼多美好的案例，但群眾集資當然也會面臨挑戰。不管是體驗、產品，或者不求回報的理念性支持，都是好的方式，但是其中的平衡點並不那麼好拿捏。

在推動計畫時，第一個挑戰是，如何在真實的脈絡下傳達出吸引人的故事。在地創生團隊若以產品或體驗做為回饋的基調，勢必支付相當程度的成本，以藺子為例，他們想要振興的是一整個產業，所以需要支付費用給編藺草的阿嬤、採藺草的農夫，而且可能需要遠比市價好的費用，否則沒有人願意來維持這個產業繼續走下去。但當支付了這些費用之後，還剩多少錢可以投資在地跟人才培訓？在募到的金額裡面可能一半都拿去支付回饋品了。因

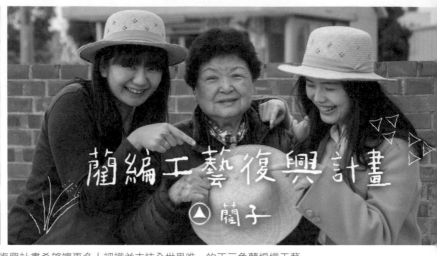

藺編工藝復興計畫

▲ 藺子

藺編工藝復興計畫希望讓更多人認識並支持全世界唯一的正三角藺編織工藝

此往往這類型的案子會遇到的質疑是：「要這麼多錢才能做到這樣的事情啊？」、「這麼多錢做出來的成果真的是可以的嗎？」我們要去講述整個歷程，讓大家了解這不只是一個單純的交易。

就像為什麼大家願意支持昂貴的公平交易咖啡，需要講述很多背景，但又必須讓別人先對這個東西感興趣，團隊的挑戰是如何勾勒出一個簡單、吸引人，又讓人覺得看下去有收穫的故事，然後再端出與故事內容相對應的產品，是這些計畫中困難的一環。

第二個挑戰是，如何在社會的善意之上，對每位參與者負責。由於地方和文化都不屬於單一個人，今天你透過群眾集資在相對冷門的話題或地方上成為代言人，可是這個團隊真的有能力去照顧到每一個也存在著這類標籤的地方嗎？絕大多數是沒有的。

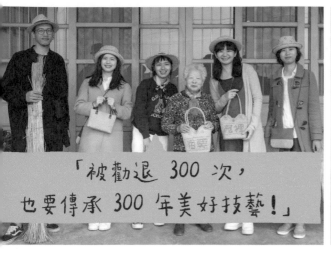

「被勸退 300 次，
也要傳承 300 年美好技藝！」

當機器停止，
整個產業將被迫停

提到藺草，更多人會先想到大甲。當我們把復興藺草產業這件事放上群眾集資，小小的成功也就罷了，當產生巨大成功的時候，也會遭遇到一樣多的質疑，而你扛得起這麼多人的期待嗎？當我們在講述文化的傳承，同時在消耗的是一個虛幻的社會資本，那就是「善意」。

透過群眾集資，我們傳達了其中的重要跟需要，並收穫了這個世界所給予的善意，那些人是多麼希望這件事情真的可以完成。然而也因為是群眾集資，代表背後沒有富爸爸在支撐，哪怕他竭盡全力，也很有可能無法達成最想完成的事情，挑戰或許來自於同業，甚至來自於很現實的質疑——為什麼需要這個計畫？於是團隊要負責的對象變得更多了，隨著拿到了資源，就必須對這些社會的善意負起責任，這個資源可以想成是跟社會借的，而還的方式就是用接下來的時間去實現。

第三個挑戰是，群眾集資做為一個開始，如何連結到長期穩定的運作和收益。地方創生可以說沒有完結的一天，創了就希望它能一直發展下去，我們把群眾集資做為籌碼，證明這件事情有人支持、有人喜歡、有人願意付出資源，讓這件事情實現。而運用了群眾集資的成績，該如何走到下一步？也就是必須讓大家知道下一步的連結。比如說齊柏林空間，建成之後的連結是什麼？每一個喜歡《看見台灣》的朋友、每一個想要認識它的朋友都可以來到這個地方，它後面的連結是明確的。比如說蘆子，透過群眾集資讓苑裡有了新的製帽機，那後面的連結是什麼？小旅行會一直辦下去嗎？不一定。要用怎樣的方式讓大家看到它能從實驗性計畫轉換到真正的產業？要跨過這一步也是極為困難的事情。

一 用小小的金額創造巨大的社會價值 一

做群眾集資最開心的一刻，不只是集到很多錢，更是看到每個人付出的這一塊錢創造了巨大的價值。鮮乳坊的創辦人曾經分享他們公司的社會投資報酬率（Social Return on Investment, SROI），類似你投資一塊錢可以幫社會

創造多少錢的概念，經過會計師事務所的估算，他說他們可能創造的是五塊錢的價值，感覺很棒。

而做為群眾集資顧問公司，更開心的事情是，也許當初找我們輔導了一個團隊募集到幾百萬元，讓這個產業能夠發展，這幾百萬元的投入使他變成一家年營業額可能上億的公司，如果這個公司所收的一塊錢幫社會創造了五塊錢的效益，代表在群眾集資階段就投入的人，不管是付錢的、做事的或者規劃的，其實幫助社會創造的貢獻是非常巨大的。

對我來說，地方創生是群眾集資裡面最浪漫的一種呈現。因為付出的東西看得見、去得了、摸得著，存在那裡的空間不斷邂逅新的人，所產出的物品流傳在曾經到過這裡的人手上，你非常清楚地看到所投下的時間跟資源，慢慢長出值得期待的幼苗、小樹，甚至有些已經長成大樹。

貝殼放大是台灣第一間、也是最大的群眾集資顧問公司，我可以驕傲地說，台灣群眾集資的模式跟流程，很多都是從我們公司的操作方法裡面所衍生而建立的，不管是透過問卷形成的前測調查，或者其他各方面衍生的溝通、方案，都在各個群眾集資領域間相互學習。

群眾集資還有一件很棒的事情是，它屬於半公開的存在，如何推動、集

了多少錢、得到怎樣的評價，幾乎都可以直接在網路上看到。哪怕你只是參與了第一個案例，可能第二、三、四、五個案例會應運而生，因為其他人發現原來這件事情可以這麼做，所以群眾集資在帶動一個類型產業的發展上是很有優勢的。

台灣的群眾集資成績世界一級棒！

台灣的群眾集資可以說是世界上發展最好的國家之一，而且有可能還是第一。這是如何計算的？與亞洲發展較好的日韓相比，日本的群眾集資總金額大約是台灣的兩到三倍，但總人口是台灣的五倍；韓國的群眾集資金額大概是台灣的一‧五倍，而人口是台灣的二‧五倍。因此從人口比例來說，台灣的群眾集資發展遠大於亞洲其他國家。

當然，如果要講總金額募資最多的國家仍是美國，這來自於他們的總案件數、大規模案件都多很多。但如果以平均數字來看，台灣成功案件的平均金額是美國的四倍，在二○一九年，我們所有成功案件的平均募得資金是兩百萬台幣左右，甚至台灣群眾集資金額最高的案子前三名，都超過美金兩百

萬元，而日本、韓國到現在都還沒有超過兩百萬美金的案子。

這是什麼原因？可以從台灣人的特質講起。台灣是人均捐款最高的國家，但受詐騙比例也很高，就民族性來說，台灣人是很願意去相信別人的；其次，台灣人喜歡從眾，只要很多人表態，就覺得是值得的，群眾集資正好有這樣的特色；其三，台灣人心腸很軟，很希望可以濟弱扶傾，很希望可以處續那些曾經存在的美好的事情；最後，台灣人對於需要花時間才能夠完成的事情也很願意等待。

群眾集資讓那些對社會現狀不太滿意的人有了一個出口，他們可能吃得飽但覺得自己改變不了世界、無法創造什麼新的東西，隨著群眾集資的誕生，他們有了簡單參與的方式，基於這個原因，也讓台灣的群眾集資發展非常蓬勃。

而令人欣慰的是，台灣的群眾集資創作者，也真的值得相信。全世界大概每一百件案子有九件是最後贊助者沒有得到相對應的東西，但台灣每一千件只有三件。

未來，群眾集資會怎樣發展呢？有沒有可能地方創生跟文化傳承結合產生更高經濟意義的群眾集資呢？例如你今天投入一個空間的創造，也許可以從

由集資出發的台灣冷門景點熱血復甦計畫，正是由「歐北來」團隊透過居遊的方式，深度報導台灣鄉鎮間未被注意的美好事物

收益、從產出當中得到部分的分配，支持不再只是追求感動或者榮耀，也可以享有一定程度的經濟報酬，這是群眾集資非常需要跨向的下一步。在海外這種案例已經不少，從回饋式的群眾集資，走向權益式或混合權益式的群眾集資，空間也好、內容也好，是地方創生接下來很重要的可能性，我預期在不久的將來，就會在台灣看到。

林大涵 ▌ DTTA 理事，貝殼放大群眾集資顧問公司創辦人暨執行長。喜歡棒球和 ACGN（動畫、漫畫、遊戲、小說），是多屬性的宅男。2011 年起進入群眾集資領域，參與超過 400 件專案，橫跨科技、設計、社會、創作、公益等領域。2014 年 10 月創辦「貝殼放大」，提供國內外群眾集資專案諮詢、製作、行銷與後續投資媒合的全面服務。2015 年獲《經理人月刊》頒發年度台灣 MVP 經理人，2016 年獲《富比士》雜誌選為「30 under 30 Asia」。

群眾集資

群 眾 集 資（Crowdfunding），顧 名思義就是向群眾（Crowd）募集資金（funding）。2008 年群眾集資平台逐漸於歐美興起，台灣也在 2012 年起開始有集資平台出現。除了綜合性平台

如 Kickstarter、Indiegogo、flyingV、嘖嘖等，也有許多針對設計、科技、創作、公益、調查報導等垂直領域的集資平台。

地方創生與觀光創新是台灣下一階段發展旅遊產業的兩大重點，在強調島內的深耕與活化之際，島外的考察與推廣更是不可或缺的對照組。台灣的觀光資源是彌足珍貴的寶藏，值得更多海外旅客探索與挖掘，而從政府到民間，我們該制定什麼樣的策略，才能進一步打開福爾摩沙的大門，真正吸引到來自世界各地的優質旅人？

觀光策略篇

源自日本的**地方創生**，
從鄉鎮到城市多元精彩

撰文・圖片提供／工頭堅

「地方創生」是近年來的熱門議題，這個名詞源自於日本，因此，我選擇以日本的案例來談。回想起來，常常覺得自己很幸運，因為一些邀約或合作，得以親身觀察各個地方的人們，是如何努力推廣他們的故鄉或城鎮。過去幾年，有很多機會到日本旅行或出差，在日本各地體驗過不同的「創生」模式，其中有許多值得分享的故事。

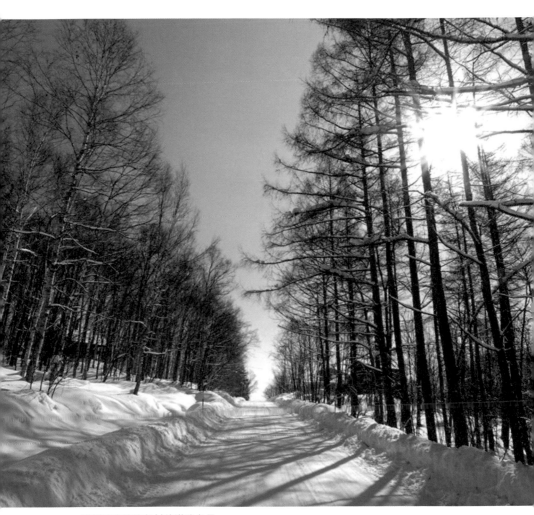

東川町家族旅行村的道路冬景

北海道東川町，雪峰下的國際化小鎮

先從前幾年常常去的北海道小鎮——東川町談起。

東川町的位置，要說遙遠也是遙遠，但其實又非常優越。

北海道的正中央，距離大雪連峰的北海道最高峰旭岳不遠，用一種浪漫的說法，它等於是被旭岳懷抱著的山腳下小鎮。正因有這麼優越的地理位置，因此東川町的用水，並非一般自來水，而是全部取自大雪連峰的雪水，光是這一點，就可以體會到它是多麼適合居住的自然環境。

若以對外聯繫來看，從東川町到北海道第二大城旭川市，僅需大約半小時車程，而且事實上，若從旭川機場過來，更是只需要十分鐘的車程。可以想像，如果是居住在日本其他地區或海外的訪客，搭機來到這裡，進行一段短時間的度假旅行或甚至 Long Stay，都是非常適合的。

雖然這麼說，但東川町在以前之所以不受旅客注意，是因為它正好位於「札幌—富良野—美瑛—旭川」這條熱門旅遊路線的邊緣，大批團體旅客從富良野到美瑛之後，就轉往旭川市內，或者直接由旭川搭機離開，正好擦邊而過。且 JR 的富良野線也不經過東川町（它沒有電車可達，只能自駕或

位於大雪連峰下白雪皚皚的東川町

搭巴士），因此，明明是離旅遊路線很近的東川町，就顯得有點寂寥。

但，沒有團體游客，或許反而是東川町的幸運。

雖然因人口老化、少子化，使得東川町一度蕭條，但由於擁有良好的居住環境，東川町便將已廢棄的學校改成語言學校，並以補助的方式，吸引外國學生來此學習日語。

在我初次參訪的時候，就驚訝於這麼一個小小的、僅有八千人口的町（等於是台灣的鎮），町役所竟設有國際交流課，且十多名雇員中，有一半來自亞洲各

國，甚至還有一名脫離維亞人（因姊妹城鎮的關係）。

對想學日語的人來說，這裡僻靜偏遠，沒有太多誘惑，可以專注。但如果真的太寂寞，搭個巴士，半小時又可進城到旭川，感受大城市氣氛，實在是非常好的學習環境。

我不確定目前去過東川町學日語的台灣人究竟有多少，但無論如何，他們都是一群潛在的「東川町大使」，或甚至可以延伸為「道央大使」。

當然，東川町的魅力絕不僅止於此。我雖然是被邀請去考察，要把東川模式（Higashikawa Style）介紹給更多人，但我自己確實深深喜愛上這個小鎮。

因為遊客少，甚至連中大型的飯店都沒有，所以鎮上少數的民宿，或「家族旅行村」就成為住宿的選擇。冬天到那裡，雖然室外嚴寒，但在有暖爐的室內，靜靜看著窗外雪景，當真是「連雪融化的聲音都聽得見」，非常療癒。

正因東川町有著濃厚的加拿大或北歐氣息，同時也擁有許多優質木料，吸引了日本各地眾多木工職人「移住」，形成了一條「木工街道」。日本知名的北歐家具與住宅廠商「北之住設計社」（北の住まい設計社）和建築研究社的總部就位在東川町。

01 家族旅行村的小木屋
02 東川町語言學校

事實上，東川町也不是只有「居住」的優點。要「觀光」嗎？

別忘了一開頭我就寫到，它位於旭岳的山腳下，前往旭岳的纜車站也不過四、五十分鐘車程，此處冬天可滑雪，其他季節可健行，且有很好的歐式旅館，以及日式溫泉旅店。更不用說因為雪水灌溉而穫的東川米，以及喝雪水長大的各種畜牧，都是它珍貴的財產。

「創生」從某個角度來詮釋，就是要「創造生活品質」，或者像蔣勳老師所說的，要「活得像個人」。缺乏遊客的東川町，用它的故事讓我知道了，原來生活可以這樣過。

自然環境得天獨厚的丹波篠山

一 關西丹波篠山，
用整座城下町說故事 一

和遙遠的北海道大雪連峰山腳小鎮東川町不同，丹波篠山位於關西近畿，是有歷史的名城，更具體地說，它鄰近京都、大阪、神戶，這麼優越的地理位置，似乎不太需要「創生」才對。

但是這幾年我在日本各地考察或採訪的過程，最深刻也最佩服的體會，就是無論多麼小的鄉鎮或行政區，幾乎各級政府都非常努力在發掘地方特色，並且發想各種方式，投入大小不一的預算，吸引國際的注意。

其中一個原因，如果單純從觀光策略的角度來看，是要把集中在幾個大都會區「過多」的旅客，盡量「疏散」到鄰近鄉鎮，甚至偏鄉。這個時候，日本四通八達的交通建設就發揮極大的功能。像是前面提到的東川町，雖沒有鐵道經過，但它離機場近，也有地方巴士。

丹波篠山雖然位於近畿（兵庫縣）的「內山」，但也有JR西日本「福知山線」可以抵達，在市區範圍內就設有五個車站，以「篠山口」為主要的大站，從位於大阪與神戶中間的尼崎站搭電車過來，正好一小時的車程。做為參考，如果從關西機場直接搭電車或開車過來，依路線不同，約需一小時四十分至兩小時左右（可以想成從桃園機場前往宜蘭）。

前面提到日本各級政府都在想辦法「創生」，好比說曾經邀請我以及兩位部落客和媒體朋友前往參訪的單位，是「日本貿易振興機構（Jetro）」的神戶事務所，以及丹波篠山的「農業協同組合（JA）」。換句話說，這是「地方農會＋外貿協會」共同攜手對外推廣的概念。

這麼奇妙的組合，是要推廣什麼呢？其實就是丹波篠山地區的主要農產品「黑豆」，這是全日本最優良的品種，被稱為「丹波黑」。

03

黑豆，是日本傳統的年菜必備食材，當然有其不可或缺性，但或許正由於形象太「傳統」，除了元旦，平常似乎不會成為年輕都會族群的日常食物（在公司或和朋友出去，大家都喝咖啡或珍奶之類，你喝個黑豆茶，感覺似乎有點老氣），所以丹波篠山的農協多年來非常努力開發各種黑豆食品，甚至包括西式甜點（麵包、蛋糕、奶油捲等等），平心而論，黑豆不像紅豆那麼甜，做為甜點食材是非常適合的，更不用說養生保健的意義。

既然是要推廣黑豆，其實只要找到進出口商，把產品外銷出去，不就好了嗎？為什麼還要大費周章邀請我們到當地去呢？

我的好友井上俊彥先生，擔任當地 Jetro 的顧問，他特別說明：這是因為要讓我們親眼見到丹波篠山的環境，用感官（特別是很流行的說法「五感」）去體驗這裡的風土，才會真正理解到為什麼「丹波黑」的品質這麼好。

01 黃澄澄的黑豆田　02 丹波篠山是丹波黑豆的發祥地　03 琳瑯滿目的黑豆商品

他這麼一說，我就恍然大悟了。好比說，雖然自己一向並不以「美食」知名，但這幾年偶爾還是有單位邀請我去談美食旅行，或威士忌旅行，在每一次的演講中，我都會特別強調「風土」的重要。什麼樣的風土，出產什麼樣的食材或原料，正是造就美食最重要的因素，甚至可以說是它的「靈魂」。喜歡威士忌的人，只要走一趟蘇格蘭，就完全能理解為什麼當地會產出那麼多名酒來，這就可以延伸出各種「食材旅行」的主題。

雖然是為了黑豆而前往丹波篠山，可是到了當地，才知道它不僅擁有一座歷史名城與重要建築（篠山城大書院）、完整而古色古香的城下町（武家屋敷群、青山歷史村、河原町妻入商家群）、紅葉名所（大國寺）、隱身在山中溪谷的私廚（HOVEL Kusayama），甚至，在近郊通往外地的狹長山谷中，還藏著一整區、擁有數座「蛇窯」（日本稱做「登窯」）的陶藝工作坊，也就是以「丹波燒」聞名的立杭陶之鄉。丹波篠山整個市鎮

還被列為「第一號日本遺產」。

別笑我土。即使來過日本無數次，但每每認識一個新的地方，就驚訝於其觀光資源之豐厚，正如許多人的感想「日本根本玩不完」。這些，都是觀光立國、地方創生的基本，它其實不需要「創」，它只需要被發掘、被整合、被詮釋、被說故事，人們來了，自然就會願意留下來，甚至一訪再訪。

而這就是最後一部分，我要介紹的一家當地公司（或組織）了。

在丹波篠山市，這個人口僅有四萬出頭（大約跟宜蘭縣蘇澳鎮差不多，比冬山鄉還少）的縣級市，有一個社團法人叫做「Note」，後來也成立了股份有限公司。如果用在台灣大家熟悉的說法，可以說他們就是一群有理想的「社區文史工作者」，而他們在做的事，簡單來說，就叫「老房子再生」。

聽起來很熟悉，不是嗎？至少我認識的，在台南，就有好幾組朋友都在做類似的事。

但 Note 的成功，在於他們「說故事的能力」，他們提出一個「城下町旅宿」（城下町 HOTEL）的概念，也就是說，「整座城下町都是我的飯店」，老房子只是睡覺的空間而已。如此一來，就把丹波篠山所有的歷史與資源都納為己有，成為特色。他們又找來一家原本在神戶、專做婚禮規劃的公司合

日本社團法人 Note 所成立的旅宿品牌「NIPPONIA」

作，成立了「NIPPONIA」這個旅宿品牌，從丹波篠山起步，目前在日本各地已有許多案例。

在 NIPPONIA 品牌下，老房子（以及老鎮）的類型包括宿場町、山村集落、商家町、城下町、近代建築、舊酒造場等等，已經成為日本各地競相邀請來當顧問或協助規劃的公司。我曾經和 Note 主要的推手星野新治先生在丹波篠山長談，他也曾被邀請來台灣演講，我們還聊到把他們的經驗輸出到台灣，成立「TAIWANIA」品牌的可能性。

有時候，我總不禁會想：其實在台灣也有許多在各地努力的人，論熱情，論品味，都不輸給 Note 這樣一家小公司。但為什麼人家看起來總是如此成功而耀眼，可是在台灣的這些單位似乎都過得好苦，除了少數朋

友曾經營出較成功的案例之外。

是人的能力問題？是地方政府的決策問題？還是，地方人士的思想問題？這都值得我們更深入去找出原因。

01 城下町 HOTEL 沉穩靜謐的客房空間　**02** 河原町妻入商家群

北陸燕三条，製造業的策展創生

另有一次接到一個合作邀約，希望我能夠召募十個團員，前往日本的 Snow Peak（雪諾必克）總部露營，同時參觀周邊的景點，以及委由 Snow Peak 代營運的露營場。對於喜愛露營的朋友，這是個有如教徒去耶路撒冷或麥加朝聖的機會，所以雖然價位不低，最終還是額滿了。

在還沒有去到現場之前，雖然早已久聞 Snow Peak 大名，也參觀過位於台北天母的旗艦展示店，但對於這家企業仍然很陌生。直到那次才知道，原來它的總部位於新潟縣的三条市，創立於一九五八年，已是一家「六十年老店」，並且是日本的上市公司，年營業額近百億日幣。

如今幾乎各種戶外與露營器材應有盡有的 Snow Peak，當初卻是由一根登山用的「岩釘」起家。初代社長山井幸雄，原是熱愛戶外活動與登山的金屬工具零售商，因為覺得市面上的登山器材不好用，便自行設計開發，沒想到五十多年後，由第二代接班的戶外用品公司，發展成了世界級的品牌。

Snow Peak 的誕生，其實和它所在的地區息息相關，那就是「燕三条」。

這兩年已經有好幾次，在不同的場合（例如論壇）聽到講者提到「燕三条」這個地名。其實「燕」和「三条」是兩個不同的縣級市，燕市較小、靠

位於北陸燕三条的 Snow Peak 總部

海邊，三条市較大，橫亙在新潟縣的中央。上越新幹線正好從兩市的中間經過，設有一站，因此就把站名取為「燕三条」（據說當初命名時，兩市都想要在前，最後妥協的辦法是，車站叫做「燕三条」，而高速公路的交流道以及高速巴士站，則叫做「三条燕」）。

根據維基百科的資料，燕市人口約七萬八千人，三条市人口約九萬七千人，合計約十七萬五千人，大約和新北市淡水區人口差不多，從東京搭新幹線到此，約需兩小時。

網路上可以找到的資料顯示，「燕市」是日本產出最多餐具、鍋碗瓢盆的產地；「三条市」則是日本重要的金屬加工、機械製造地。可以想像，其實就是有許多中

Snow Peak 總部內設置的創意空間

小企業工廠林立的城市。這樣的城市或工業區，台灣也不少，但燕三条近年來為何會受到注目？

我也因為主持「打造台灣特色小鎮旅遊品牌暨行銷論壇」，聽了來自日本的講者山田遊先生的演講，才徹底了解，原來它從二○一三年開始，每年十月舉辦「KOUBA 燕三条 工場の祭典」，把一個原本看似灰色的廠區，變成了旅客可以造訪與參觀的展場。

如果你用「燕三条 工場の祭典」關鍵字去搜尋，就可以找到許多過去幾年的報導文章。「製造業的地方創生」、「工場祭典讓產產業與地方創生」、「看工廠不再只是看產出，而是從過程中發掘職人精神」……從這些文章中擷取的句子，應該

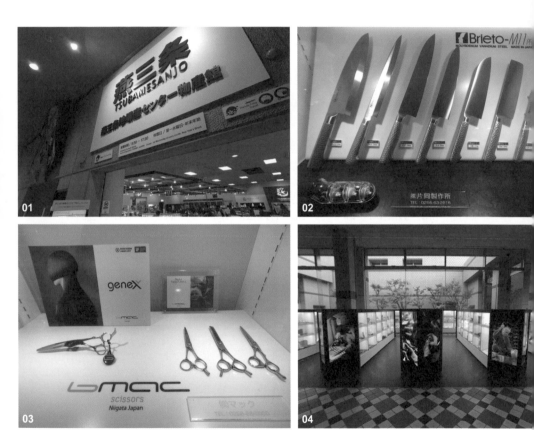

01 集在地工藝大成的燕三条物產館　02 職人打造的一系列刀具　03 兼具功能性
與設計感的美髮剪　04 物產館內擺設了各企業的商品，宛如一座精巧的博物館

可以想像這個工場祭典的特色。

而如果旅人不是在舉辦祭典的期間前往，正如我去年造訪的時節，則可以去參觀市內的「燕三条地場產CENTER物產館」，那裡彷彿是一場金工製品的嘉年華或一座博物館，初見令人眼花撩亂，細看又覺精緻無比。也可以到一些提供DIY體驗的小型工作室，例如Factory Front，去製作、打磨屬於自己的金屬湯匙。

可以想像，正是在這樣一個小型金工器具工廠林立的市鎮，由江戶時代延續而來的職人精神，打造出兼具美觀與實用的登山與露營器材，造就了世界級的Snow Peak。而今反過來，因為要來「雪峰」朝聖，吸引了來自世界的露營愛好者或旅人，從而認識了燕三条這個名字，以及這兩座唇齒相依的小城。

這是一個在地企業、策展人與城市共同創生的美好案例。

從三条市的Snow Peak總部出發，車程一小時便能抵達只見線的小出站，從這裡搭乘現在已經非常有名的只見線列車，即可上山野宿；或者可以再延伸前往十日町「越後妻有大地藝術祭」之里，體驗結合工場、企業、鐵道、藝術的旅行。

而體會了三種不同的露營方式，喝著新潟知名的「地酒」，大啖串燒與烤肉，更是我那趟旅程難忘的回憶。

東北山形市，地方城市也需要小旅行

接下來要談的，是有二十五萬兩千名人口的地方城市——山形市（人口略少於嘉義市）。

以往談到地方創生，談的主要是偏鄉或離島，但其實有不少「地方城市」，也是希望創造更多生機（或生計）的。

真要說起來，若以整個山形縣來看，還是有不少觀光客熟悉的景點或城市。好比我初次受邀前往考察時，在短短三天兩夜的緊湊拍攝行程中，就去了銀山溫泉、出羽三山（羽黑山）、酒田市的相馬樓、電影《送行者》的場景山居倉庫、最上川「舟下」（遊船）、藏王滑雪場的樹冰，最後結束在令人回味無窮的米澤牛鐵板燒。

其中銀山溫泉，曾被當做日本觀光廳的宣傳海報拍攝地，算得上國家級的特色景區，更是近年熱門的打卡點；而其他幾個景點，也是各家旅行社的

01 舊山形縣廳舍「文翔館」　02 從文翔館望向主要街道

「日本東北」團會選擇排入的行程。我算是用最短的時間，遍覽了山形縣的精華，這些景點相信目前在旅人之間的知名度也不低。

但問題在哪呢？以前我對山形縣的地理位置也缺乏概念，去過之後就知道：銀山溫泉在尾花澤市，羽黑山在鶴岡市，遊船在最上郡，影視相關景點都在海邊的港都酒田市，優質和牛在米澤市，都分布在北邊或南邊。

小型花笠祭現場洋溢著在地生氣

而做為縣廳所在的山形市，則是被「夾」在一條狹長的山谷（山形盆地）中，除了藏王溫泉和滑雪場之外，幾乎談不上有什麼知名景點。雖然擁有名列東北三大祭之一的「花笠祭」，但只在盛夏八月時舉辦三天，而溫泉和滑雪場又必須等到冬天才是旺季，相形之下，難免顯得有點寂寥。

這樣的例子，就好比去南投，多半會去埔里、日月潭或清境農場；去到屏東，會直接去墾丁、東港、小琉球，而南投市和屏東市，往往是被忽略或僅是路過的地方。

這就是為什麼地方城市也需要被創生。

首先，他們想到的是，把「地方祭典」和「體育賽事」結合，從二〇一三年開始，舉辦「山形 Marugoto 馬拉松」。這項賽事，我連續兩年都有揪團參加，簡而言之，山形市選擇在每年初秋的十月，夏日祭典與冬天旺季的空檔，舉辦一場半馬賽事。同時在比賽的前一天舉行「前日祭」，將包括花笠祭在內的各種地方祭典，以較小規模的精華版展現，歡迎來到山形的跑步愛好者。

日本的祭典，本身就是非常有魅力的觀光資源，但除非是祭典熱愛者會安排密集的「追祭」行程，否則也只能隨緣。去年我得以在山形半馬的前日，欣賞到花笠祭的演出，誠心地說，真是非常有魅力的祭典遊行，無論音頭（樂曲）或舞蹈動作，都相當迷人。

透過半馬賽事，把選手和親友吸引到山形市來了，也看過前日祭了，然後呢？

前面談丹波篠山案例時，我提到在當地做老房子再生的團體與公司「Note」，而在山形市，也有這麼一家公司，就是「TSUNAGARI合同會社」。顧名思義，「TSUNAGARI」是「繫」的日語讀音，正如他們的英文名稱「Link」，也就是希望能夠創造出與海外的「連結」，特別是針對香港、台灣、中國等華語地區。

透過這家公司的企劃，去發掘山形市內與周邊地區的各種戶外與文化活動，例如單車、採果、健行、酒造參訪等，設計出一套有別於傳統旅行團的行程，除了提供每年來參加半馬的選手與親友，也希望把這些行程系列化與日常化，提供旅客認識山形市的管道。

或許有人會問，他們在做的事，和旅行社有什麼不一樣呢？

如果要我回答，我會說，傳統旅行社多半只想做「已經知名」的景點或行程，因為那樣比較好推、比較好找客人。要讓傳統旅行社去開發這類「小旅行」，對他們來說，是不符合投資報酬率的行為。從商業角度看，這種做法固然無可厚非，但可惜的是，會讓想要有不同旅行體驗的人少了一些選擇性。

這個情況，不只在山形（或日本其他城市），在台灣也是同樣的。

TSUNAGARI 合同會社在山形試圖做的努力，就像台灣各地許多社區小旅行的提供者一般，他們當然渴望以合法或規模化的方式來營運，可惜傳統旅行社看不上眼，又或者獲利方式與數目不符其預期。

做為旅人，是否能夠由不同的角度來看待，甚至協助推動這個趨勢呢？雖然那並不是旅客的責任（他們畢竟只是想去旅行或體驗而已），但我還是思考並期望著。

附帶一提，由於這幾年走了不少日本的地方城市與小鎮，我實在愛上了這種「非主流」的旅行方式。地方城市的消費相對低廉，用不多的預算就可以住到很好的飯店，更何況現在 JR 推出各種針對國外旅客的周遊券（Pass），廉價航空的航線也陸續增加，都有利於「往地方走」的趨勢。比起人山人海的大都會，或許地方城市的旅行，更是值得考慮的方案。

**吳建誼
（工頭堅）**

DTTA 秘書長，網路媒體《旅飯》暨米飯旅行社共同創辦人，台灣數位文化協會理事。父母分別來自宜蘭與台南這兩個充滿特色的台灣縣市，而在台北的旅遊產業中結緣。早年曾擔任影片美術設計、導演，其後跨入網路領域，成為台灣最早一批網路趨勢觀察者。2002 年起進入旅遊產業，歷任國民旅遊客服、領團、產品企劃、行銷，以及國際領隊等職務，創辦「部落客旅行團」，是將社群媒體概念帶入旅行業的先驅。曾任觀光領隊協會理事、旅遊集團社群發展資深總監，個人著作有《時代的風：四段人生與半個世界》。

東奧創生新契機

從北到南，日本地方創生的案例不勝枚舉，不過提到再造或創新，近期最受矚目的，恐怕還是首都東京因為即將來臨的奧運所進行的大改造，畢竟四年一度的奧運會不只關係到一座場館，更牽涉到整座都市的總體營造。事實上，日本許多地方都市（包括前文提到的燕市在內）如今也都爭取成為國外選手移地訓練的 HostTown，除了國際交流的目的，活化地域的用意不言而喻，在這層意義上，東京奧運所展現的成果也將格外令人期待。

借鏡夏威夷，觀光行銷
需要**在地團隊**打國際仗

口述・圖片提供／鄭佑軒
採訪整理／秦雅如

地方創生和發展觀光的關聯性為何？我認為，地方創生指的是在地方能夠經營賺錢，而觀光旅遊是其中一種手段。我們的目標不僅止於吸引國內旅客，而是擴大市場，打國際仗。

台灣面對國際市場如何推廣行銷？二〇一四到二〇一六年，我在夏威夷觀光局任職，參與他們的國際觀光行銷策略，現今回過頭來看台灣的觀光品牌與定位，我想先從夏威夷的行銷操作來談。

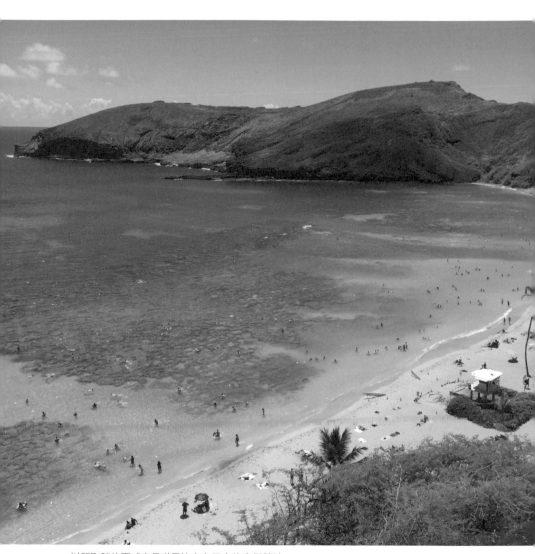

以質取勝的夏威夷是世界旅人心目中的度假勝地

夏威夷歐胡島的空照圖，火山、海洋、藍色的天際線、絕美生態，撐起這個世界旅遊霸權

夏威夷觀光局在美國整個觀光行銷系統中隸屬於州政府，跟日本類似，他們把行銷推廣的工作下放到各個州政府，真正推廣觀光的主力，包含資金來源、品牌行銷等所有工作，都是以州政府的觀光旅遊局為指導核心。

我當時任職於雄獅集團的傑森整合行銷國際組，我們接到了夏威夷旅遊總局的國際標案，認真說起來算是委外廠商，每年我們會有一筆固定的經費在台灣市場操作，最重要的目標就是把台灣旅客帶到夏威夷。

當時，夏威夷對於台灣消費者來說，是一個老舊的旅遊地，而且距離、資金、時間門檻都很高。從台灣直飛要十一個小時，轉機要十五到十六小時，平均旅遊天數加上飛機來回，要六到七天；同時，夏威夷的物價很高，不含購物，遊客大概平均一人要花費五萬元以

上，種種條件使得夏威夷在台灣市場很難推廣。

實質上我們是委外單位，但名義上拿的是夏威夷觀光局的名片，對外代表夏威夷觀光局台灣辦事處，因此我們有非常多機會參與總局的內部策略會議、國際產業論壇，以及行銷推廣參訪團。不只是台灣，夏威夷觀光局在各國市場都有委外單位，多半是非常熟悉在地市場、產業脈絡的專業行銷團隊，而且一定是當地人所組成，光是這一點，就跟台灣的駐外觀光單位很不一樣。

定位天然度假島嶼，嚴格維護環境品質

美國的夏威夷州由七個島嶼組成，它的土地面積比台灣小很多，在二○一八年有約莫一千萬人次的入境旅客，比台灣少了百分之十的人次，但是夏威夷的觀光收入卻比台灣高了百分之三十（二○一八年夏威夷觀光外匯一七八億美金，台灣則是一三七億美金）。那些去夏威夷的遊客都是頂級客人，他們都是花大錢去消費的。除了國防之外，觀光是夏威夷第二重要的產業，如果以民間經濟來看，觀光可說是最強的。

夏威夷是一個成熟的旅遊目的地，早在二、三十年前，它就已經是全球

海島旅遊的冠軍，並且占據了非常久的時間。為什麼夏威夷能夠居於領導地位這麼久？他們的觀光策略值得台灣借鏡。

夏威夷是講究天然純淨的度假地，對他們來說，維護環境品質很重要，因而訂定了許多嚴格的規定去保護生態。首先，禁止在外海進行捕撈漁業，整個夏威夷的海面上看不到任何一艘漁船；其次，只有在非常有限的特殊劃定範圍內才能從事有動力的水上活動，去夏威夷海邊大部分只能游泳、衝浪、划獨木舟，從事一些自然的活動。

夏威夷州政府也在很多地方做人流管制，例如當地著名的恐龍灣，是一個漂亮的火山內海，海裡有非常多珊瑚、熱帶魚，安靜的內海也非常適合潛水。但他們也曾經歷過大量遊客湧入的狀況，因而破壞了珊瑚、熱帶魚，於是後來制定了一套政策，每天做總量管制，日限額三千人一到，遊客就必須在外面排隊等候。

歐胡島東北岸還有個地方叫做 **Kailua**，它是一個淳樸、純淨的小村落，海岸線沒有觀光飯店，因為風景很好，旅行社開始把客人帶過去在海灘進行活動，結果遭到當地居民的抗議，認為這會破壞他們原本的生活。於是夏威夷觀光局做了一個決定，禁止旅遊業在此進行商業活動，旅行社的巴士不能

Kailua 地區的 Lanikai 海灘是一個屬於歐胡島居民的私密海水樂園

進入這一區，旅客想要去必須自己開車！

這樣做還不夠，他們更禁止這個地方出現在所有旅遊推廣內容上，包括 Lonely Planet 的旅遊書、DM 等等都不行。我們就有一次真實的慘痛經驗，當年我們找部落客去玩夏威夷，寫了一本書，由於沒有細查，結果把 Kailua 寫進書裡，後來書籍出版上市，被總局的人發現了，當下要求我們把書全面下架，將那段刪掉、改版之後，才能重新出版，

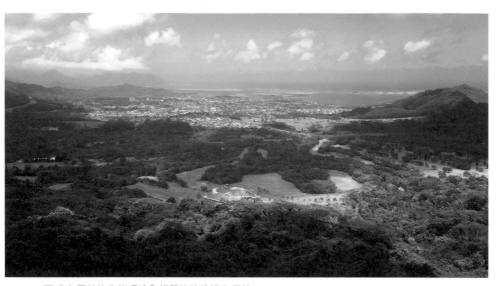

夏威夷優美的生態環境全賴嚴格的維護與保持

為了這件事，我們付出了三十四萬元的代價。

從這起事件可以得知，夏威夷觀光局非常嚴格地把關，把一些區域保護下來。

其他還有非常多例子，比如不能把衣服晾在外面，因為很醜，會破壞景觀；不能在沙灘上等戶外喝酒，買好酒、離開商店時必須用紙袋包著，回到飯店房間才能喝，即便在飯店大廳都不能，以避免喝酒鬧事，或者酒瓶造成環境污染。此外，他們也非常重視行道樹的維護，椰子樹上看不到任何椰子，嚴格要求要把椰子全部摘掉，怕掉下來砸傷人。

這些雖然有許多都是細節，但也會牽扯到商業利益，比如這地方明明很好開發、很好賺，可是把它劃定起來不能推廣，其實就有違旅遊業者的利益，因此這些政策制定的背後，也必須要有來自產業界跟民間的共識和支持。

一 政府扮演主導角色，以高品質提升產值 一

前面提到的是觀光定位和價值的認同與維護，同時，夏威夷州政府也同樣重視觀光產值的提升。

舉例來說，歐胡島是所有到夏威夷的觀光客首要進入的島嶼，當地成為旅遊環境承載量最大的地區，但歐胡島的旅遊局做了一個決定，他們限建飯店，即使看到需求還在增長，也不讓飯店肆無忌憚地蓋下去。透過人為的總量管制，去追求品質上的提升，寧可觀光客不要成長那麼多，但要優質的、精緻的遊客來。

限建飯店的政策，讓歐胡島最精華的地區，比如威基基海灘、卡拉卡瓦大道沿岸，或者珍珠港等地方，周遭非常多飯店的全年住房率都維持在百分之九十五以上，飯店供不應求的結果形成資方市場，於是筆者可以不斷拉高房價，房價的增長比例，從二○一○年到二○一八年就至少漲了一倍，海景房從一個晚上一百五十美金變成三百美金起跳，但即使賣這麼貴卻還是滿房，代表著後面有巨大的經濟效益。業者推升了房價、推升了物價，然後去篩選品質更好的客人，造成實質上的收益大幅增加。

官方主導的策略使夏威夷的海灘能長年維持美麗宜人的景色

此外，夏威夷旅行社的包團行程沒有購物店文化與這類產業鏈，那業者怎麼賺？於是他們墊高所有體驗行程的價格，一樣是划獨木舟、衝浪教學，價格可以拉高到台灣的三、四倍。

政府的主導角色也發揮在景區管理上。一如威基基海灘，長年維持著美麗的海灘景色，但實際上因為海流方向的緣故，海水其實是一直把海灘的沙子帶走，因此現在看到的海灘是利用人工的方式維護，也就是夏威夷州政府必須定期從別的地方不斷載運白沙傾倒在威基基海灘上，才能夠保持沙灘的美麗景觀。這件事情只有政府能夠做，不是任何單一業者有能力做的。

而在夏威夷也沒有所謂的私人海灘，所有海灘都是公共的，不能因為沙灘位在飯店後面就把它圍起來。這個意義在於，讓大家知道海灘是公共資源，才能有共識地去維護，業者不能自己圈地在裡面亂搞，或者是把它搞砸然後人跑了，進而造成永久性的破壞，像這些都需要政府的公權力站出來。

形塑品牌，找出在地特色文化

在政府的角色上，可以做的事情還有很多。夏威夷觀光局裡有一個文化總監的職務，當他們把原住民文化定義為代表夏威夷的文化，形塑大家對夏威夷普遍印象的就是阿囉哈衫、**Shaka** 手勢。其中「阿囉哈」有非常多含意，代表了愛、友誼、和平，代表了打招呼、說再見、禮貌問候等等，它是一個綜合性的、代表美好的字彙，又非常容易讓人琅琅上口。

而文化總監的工作就是針對所有資料、文宣、遊程，只要提到夏威夷的文化，他就要負責進行總體的審核，檢視你對於夏威夷文化的解釋是不是正確。例如在夏威夷文裡有一些特殊的寫法，如果注意看，在官方文件上會發現 Hawaii 的兩個「i」之間有小小的一撇，他們叫做 okina（類似往上撇的符號，用來分隔音節），它必須要安裝一種特殊的字型才能夠在電腦上打出來，依照規定，所有代表夏威夷官方的正式文件都必須要有這個字型系統去打出這一撇。

實際上，縱觀夏威夷的人口結構，原住民占比不到百分之十，白人大概也只有百分之三十，約莫一半的人口是來自世界各地的移民，尤其是亞裔，

日本人、華人、韓國人占的比例非常高，很多美國人甚至不把夏威夷當做美國的一部分。因此在處理文化議題時必須很小心，我認為他們操作得很好，他們重新把原住民的文化提煉出來，變成夏威夷的代表文化，來到夏威夷是沒有機會穿西裝的，不管再怎麼正式的場合，永遠都是阿囉哈衫，這就是品牌塑造。

誰最懂觀光客？用在地團隊打行銷仗

夏威夷這個旅遊目的地對台灣人來說過於老舊，當時為了翻轉這樣的印象，我們辦過幾個特別的活動，其中一個是夏威夷路跑。二〇一五年，路跑活動正興盛，我們在福隆草嶺古道舉辦「Hawaii Run」，吸引了五千多位爆滿的報名人潮，塑造一次成功的口碑行銷和媒體報導。

另一次我策劃了一個創意團，找一群素人拍攝年輕人玩夏威夷的紀錄片——夏嶼時光機。我們規劃了一些旅遊團去夏威夷不會玩的行程，比如打沙灘排球、在沙灘上野餐。在策略上，希望以年輕人做為口碑傳遞的工具，讓大家知道夏威夷的特殊玩法。

做這些事情最主要的目的在於「品牌翻轉」，這也是最難的事情。大家認定夏威夷是一個老式的海島，在旅客的想像中，只是一群老人在 outlet 買東西吹冷氣，所以我們做的是品牌再塑造，讓大家知道夏威夷不是老人才會去玩的地方。

我們受委託在台灣推廣夏威夷觀光，一如其他國家，我想強調的是，包括這種國際委外操作方式都是可以學習的，找當地的專業團隊做為夏威夷觀光局的駐外代表，去規劃那個國家的行銷策略。

我們當時的工作內容不是只做些零散的行銷或是廣告購買、辦活動，而是從 B2B、B2C，到 B2G 所有事情都要包辦，是總體的策略思考。尤其是 B2B 和 B2G，更需要建立在地方人脈關係上，我們跟所有與美國旅遊有關的單位進行協作關係，例如 AIT、夏威夷航空，包括找旅行社一起包裝產品，或者開發企業客戶辦幾百人、上千人的獎勵旅遊，這些事情都很需要在地化，跟當地市場密切連結。

而整個觀光單位委外的國際標案還有一個優點是，當地的公關公司為了持續拿到案子，會盡其所能達成目標，在心態上有很大的不同。

以夏威夷很重要的出境國日本來說，日本每年的夏威夷觀光人口有

一百五十萬人次以上，大約占總人數的百分之二十，夏威夷觀光局也就投注相對多的資源在日本市場，於是在日本承接標案的那間公司只做夏威夷觀光局，可以說他們是為了夏威夷觀光局而生的。他們曾經辦過一場很大的活動，是找日本偶像團體「嵐」到夏威夷海灘辦演唱會，吸引了大約兩萬人，也就是說，有兩萬個日本人為了要看嵐的演唱會，而買了機票飛到夏威夷去。兩萬人以會展團來講是一個超級巨大的規模，如果用三百人飛機搭載的話，要超過六十六架次才載得完，可以想見相關的產值有多麼可觀。可以說，吸引散客賺的是口碑，MICE會展產業——包括一般會議（meetings）、獎勵旅遊（incentives）、大型會議（conventions）與展覽（exhibitions）才是賺觀光財的主力。

民間自發辦活動，力道不輸政府計畫

提到這麼多都是以政府的角色所做的事，但有沒有民間可以做的事情呢？有的。夏威夷兩位名廚 Alan Wong 和 Roy Yamaguchi 自二〇一一年自主發起的「夏威夷美食美酒節」（HAWAII FOOD & WINE FESTIVAL），便是

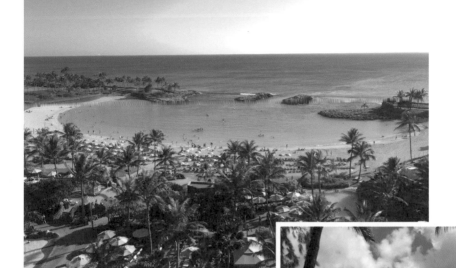

夏威夷唯美的潟湖（Lagoon）海灘上能安排
多元的活動與策展形式，大然與人造美感兼容

當地十分具有代表性的節
慶活動。他們希望推廣夏
威夷成為北太平洋的飲食
文化中心，因而聯合了在
地和北美許多厲害的主廚
一起設攤，介紹他們的餐
飲。在活動當中，廚師們
必須使用夏威夷當地的農
產品、海鮮、肉類做為食
材來創作菜色，活動收益
則用於保護傳統文化和支
持料理學校。

前後大概十天的系列
活動，每天有平均三到四
個不同的場次，我們把它
想像成辦桌，整個節慶下

來就有二、三十場不同的辦桌，由於美國本身就是多元文化組成的國家，因此在這裡不僅有西餐，同時還有日本、韓國、泰國、越南等亞洲料理的主廚同場較勁。他們更善用夏威夷的地形地貌，有許多場次辦在戶外，像是歐胡島西南岸有非常漂亮的潟湖，就依著自然環境打造出豪華的野外盛宴。也有一些場次辦在漂亮的飯店裡，宵夜場就辦在沙發酒吧（lounge bar），整體活動從視覺到味覺都讓人感到很舒服。

另外很重要的一點是，「夏威夷美食美酒節」在飲食文化上有很強的論述，例如倡議產地到餐桌（farm to table），先有論壇分享主廚的做菜理念，後續再接著用餐；或者舉辦戶外工作坊，讓遊客先到芋頭田裡採芋頭，然後在田邊直接吃芋頭大餐。這個由主廚發起的活動，可以看到內容操作上的精緻，也看到串聯的力量很大，不僅集結美國各地的名廚參與，還有來自飯店、餐廳、旅遊業者的贊助支持，發揮的力道比起政府計畫還要強。

夏威夷多元的飲食文化同樣精彩而引人入勝

大鵬灣 潟湖	小琉球 島嶼	東港 漁港	林邊 濕地
環境教育	**生態旅遊**	**廟宇信仰**	**漁村文化**
· 紅樹林獨木舟	· 浮潛看海龜	· 廟宇小旅行	· 熱帶漁林遊程
· 國際賽車場	· 潮間帶導覽	· 漁市場導覽	· 鮮饌道工廠
· 帆船基地	· 夜間生態導覽	· 海鮮美食追尋	· 光彩濕地體驗
· 青洲樂園衝浪	· 特色民宿	· 福灣莊園	· 福記古厝
· 水上教堂	· 海島美景探索	· 美食與伴手禮	· 蓮霧／養殖漁產

一 劃定示範區，台灣從發展區域特色觀光做起 一

前面談的是夏威夷對於海島旅遊的經營和定位，提到政府、民間各自扮演的角色和做法，有許多值得我們借鏡之處，尤其是由政府帶頭主導，才有辦法真正改變一些軟硬體條件，增加旅遊競爭力。若回頭來看台灣，我不會把台灣定義成海島，而是針對臨海目的地，提出跟海洋相關的體驗與自然人文資源來進行討論，例如把一些旅遊條件不錯的地方框起來做示範，把注資源、進行操作，訂定中長期戰略計畫，做出一個有國際格局的示範區。

正如同我現在進行的計畫，從我的家鄉屏東林邊出發，結合周邊的大鵬灣、小琉球、東港，以魚、水兩種元素為基底，推出「大小港邊」南台灣水文旅遊品牌。其中大鵬灣連結潟湖環境教育；東港以漁港連結廟宇文化；小琉球訴求島嶼生態旅遊；林邊以濕

旅遊經紀人		
元件模組化	➤	從無到有，將在地生活方式創造成「體驗元件 component」。
遊程商品化	➤	從旅遊商業眼光，建立具備市場性的「可銷售商品」。
營運規格化	➤	藉由不同族群體驗者的回饋，熟練操作流程，通過市場考驗並能定調規格，重複操作。
銷售電商化	➤	將成熟的體驗商品上架旅遊電商平台，自動化的接單與訂單管理，攻都會型的線上散客市場，O2O（Online to Offline）模式實踐。
內容網路化	➤	建構線上內容平台及資料庫，透過媒體報導和社群推廣，提升曝光和口碑。
人才年輕化	➤	在在地與都會進行青年工作坊、移地學習及蹲點生活計畫，鼓勵青年進入。

地展現漁村文化，串連起包括紅樹林獨木舟、浮潛看海龜、海鮮美食、熱帶漁林遊程等豐富的內容，並以旅遊經紀人的概念，創造在地生活體驗元件，使遊程商品化、營運規格化、銷售電商化、內容網路化、人才年輕化，透過有系統的操作，打造出嶄新的旅遊品牌。

以小琉球來說，近年來觀光非常興盛，但大量遊客湧入的結果，造成環境超載，十年前只有三、四十間民宿，現在已經超過三百間。民宿多了，但遊客總量到達承載極限之後，再大幅增加人次的空間有限；而淡季時供過

漁民的工作「涝堀」變成遊客入漁塭抓魚的體驗

於求，面臨價格競爭的風險，不但長遠來說對商業發展有害，對環境的破壞就更不用說。

因此，針對小琉球的觀光優化，必然不是要有更多人去，而是要吸引更好的人去，但要吸引更好的人，就必須有更好的觀光條件，這就進到了夏威夷的觀光推廣邏輯當中，透過價格做總量管制，又或者是在環境建設上讓它具備更高的水準。

以當地最熱門的花瓶岩浮潛為例，從市區騎一小段路就可以來到花瓶岩，可說非常方便，但是到了那裡，只有簡單的水泥地停車場，換裝的地方是簡陋的鐵皮屋，還必

須赤腳踩過熱燙的碎石小路才能到海邊。除了浮潛時看到海龜而覺得驚喜的亮點之外，周遭硬體環境還有很大的優化空間，如果可以結合小琉球特色打造一整套地景設計，設置有質感的餐廳、酒吧，規劃一條生態導覽的走讀路線，用步行棧道（而不是機車）與環境教育指示去引導遊客走到花瓶岩，讓遊客理解為什麼要去看海龜、背後的意義是什麼，提升觀光品質之後，我們就可以讓浮潛活動從售價三百元，變成三千元。

這讓我想起在夏威夷搭遊艇看海豚的行程。當遊客坐船出海之後，船家便開始尋找野生海豚出沒的地點，然後在遠處就先把引擎關掉，悄悄地滑動

01 午仔魚三清、鹽漬一夜干體驗
02 東港凌晨魚市場導覽

接近，避免打擾海豚，在適當的時機點叫大家穿好救生衣，沿著船邊陸續安靜地下水、自由漂浮，接著就看成群海豚從你身下游過。看完海豚之後，船會開到一個地方定錨，讓遊客在那裡玩水；回到港口後接近午餐時間，大家就在戶外餐廳吃漢堡、喝可樂、做日光浴，而港口本身的風景又是另一個賣點。對我來說，整趟遊程非常享受，更是一次震撼的環境教育體驗。這個行程前後大約三個小時，售價是每人美金兩百元，價格很高，但客人還是持續地來，這就是旅遊精緻度的差別。

怎麼樣把在地的獨特性變成商業潛力？台灣在尋找符號這件事情上顯得比較弱，更是缺乏美感意識。反觀夏威夷在定位上很聰明，他們知道要往高端移動，做了非常多優化品牌的事情。也因此當年我們在做夏威夷的定位時，便刻意去做一些區隔，如果只是玩水，客人可能會想去沖繩、長灘島就

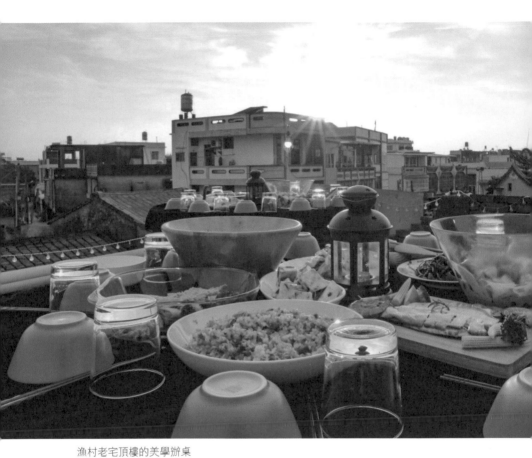

漁村老宅頂樓的美學辦桌

01 釣沙蟹體驗　02 在地農漁食材入菜、手作創意料理

好，價格便宜、飛行距離又近，所以我們不把夏威夷定位在只是海島旅遊，而在爭取企業客戶時告訴他們，如果你有六萬元的預算，想要有價值六萬元的旅行，你會把錢花在去沖繩三次、關島兩次、澎湖十次，還是去夏威夷一次？拉高檔次，促使客人在選擇時，不是拿夏威夷對比沖繩、長灘島、澎湖、墾丁，而是把夏威夷拿來跟希臘、杜拜、土耳其、雪梨比較，認為這些地方在價值跟價格上才是同一個檔次，這會慢慢產生一種磁吸效應，帶動正向循環，觀光品牌的價值就此展現。

鄭佑軒

DTTA 副秘書長，台灣旅遊新創社群及產業知識教育平台「RTM 泛旅遊協會」理事長。2012 年因為一場香港電視創業比賽，一頭栽入旅遊業。返台後先後服務於雄獅旅遊集團、夏威夷觀光局駐台辦事處。並從年輕創業者的聚會開始，展開 RTM 長期串聯旅遊新創企業、在地推廣、人才培養、國際連結的行動。

綠色旅遊

以碧海藍天聞名的夏威夷，也相當強調綠色旅遊的概念，2018 年甚至通過法案，將於 2021 年起禁止銷售含有二苯甲酮或甲氧基肉桂酸辛酯的防曬品，以免造成珊瑚白化死亡。此外綠色能源的使用，亦成為台灣各縣市考察的對象，這些舉措不外乎是基於永續旅行的理念，希望自然美景可以生生不息、代代相承。

Airbnb 相約旅人
前往世界秘境，
體驗獨特在地文化

口述／蔡文宜
採訪整理／林正文、秦雅如
圖片提供／Airbnb

二〇〇八年，Airbnb 從三張氣墊床、三份早餐開始，短短十一年，發展成遍布全球超過一百九十一個國家、十萬個城市、七百萬個據點、平均每晚超過兩百萬人進住的旅宿訂房平台，這個成績超越許多歷史悠久的全球連鎖飯店集團，不但是一個商業奇蹟，也是網路時代共享經濟的成功故事。

時間推回到二〇〇七年，Airbnb 兩位創始人布萊恩‧切斯基（Brian Chesky）與喬‧傑比亞（Joe Gebbia）正為付不出舊金山住處的租金發愁，正巧遇上國際設計大會在舊

Airbnb 在中國大陸的品牌「愛彼迎」投入桂林金江村的鄉村振興計畫

金山舉辦，於是他們靈機一動，在住屋裡放上三張氣墊床，並提供簡單的早餐麥片，為當時旅館一房難求的與會者提供短期居住的地方，藉此收取費用貼補房租，結果這個方法奏效了。「住屋共享」激起他們的創業想法，並且邀了程式設計工程師納森‧布雷察席克（Nathan Blecharczyk）加入，成為第三位共同創辦

人。二〇〇八年八月官方網站正式上線，從此開啟 Airbnb 具爆發力的商業模式，經過十一年的發展，創造出世人有目共睹的成績。

在這個以人為本的平台上，實踐了人與人之間的交流，讓房東／體驗達人、房客／體驗活動參與者、員工乃至於鄰近社群所有關係人，都能透過平台的運作而受益，充分展現熱情、發揮所長，成為旅遊新創產業的一員。在這樣的理念之下，Airbnb 的經營模式與項目不斷再進化。

十一年來，我們持續發展成為一站式滿足旅行者的服務平台，截至二〇一九年四月，又達到一個新的里程碑──全球已有五億房客入住 Airbnb 房源。我們因房源的分散性為旅客提出更多元的住宿，也使得旅客有更多造訪非傳統旅遊目的地的機會跟住宿選擇。特別是二〇一六年年底 Airbnb 體驗服務（Experiences）上線，讓具有一定技能或知識的達人可選擇在閒暇時間接待旅客，傳授旅客手工藝技能，或帶他們走在巷弄中了解當地歷史文化，讓旅客除了遊覽風景名勝外，還可以與當地文化有更深的接觸與體驗。目前 Airbnb 體驗行程已超過四萬個，遍布全球一千多座城市，且客戶滿意度極高，因為我們希望體驗行程能同時具備專業性、資源獨特性、人與人連結的緊密性等，才更能體現與傳統旅行團的差異。

邀請國外網紅走訪、體驗台灣山林之美

我們推出體驗服務反映出來的，其實正是過去幾年來全球旅客積極擁抱的在地、道地、包容、多元與永續的旅遊趨勢，在這樣的趨勢之下，唯有讓真正的在地人更容易且自然而然地投入旅遊產業，才能滿足快速變遷的旅遊市場。

過去數年來，我們嘗試從不同的方向來推動這樣的旅遊趨勢，其中成果頗豐的一項，便是全球各地的多項鄉村旅遊計畫，讓觀光旅遊的經濟效能不只是大城市與都會區能受惠，而是透過災後重建、農村串連、貧村改造等方式，讓本身具有旅遊資源與觀光優勢的鄉鎮，能夠從住家分享開始，透過 Airbnb 全球平台，吸引世界各地旅人到訪，甚至透過住宿與達人體驗活動，讓觀光成為帶動鄉鎮經濟發展的動能。

Airbnb 高層主管來台，到新竹北埔擂茶、去台中新社採香菇，體驗台灣客家文化行程

一　讓「我家成為你在旅途中的另一個家」困難重重　一

綜觀全球，觀光帶動的經濟約占全球 GDP 的百分之十，實不容小覷，但消費動能仍多集中於觀光勝地及大型都會區。不過隨著旅遊型態的轉變，由早期團體旅遊，轉變為客製化的獨特行程安排與自由行，到現在的深度體驗旅遊，特別是年輕一代對於新奇獨特生活體驗的追求，正不斷改變當今的旅遊市場。根據 Airbnb 在二○一八年的數據資料發現，有百分之五十八的房東和預訂世界各地住宿的房客都是千禧世代，預計到二○二二年，千禧世代和 Z 世代將占主要消費人口的百分之七十五以上，而千禧世代消費時注重獨特體驗，讓旅行不再只是看風景、住飯店、吃美食，藉由「體驗旅遊」創造獨一無二的旅行經驗，也讓以體驗在地人生活為主的文化及鄉村旅遊蘊藏了無限商機。

這是因為大型連鎖飯店及度假村開發業者鮮少投資在鄉村地區，但這些具有豐富卻罕為人知的自然資源或人文歷史特色的鄉村地區，卻已逐漸成為各國政府想藉由推展觀光活動振興經濟的關注區域。透過網路無國界的特質，Airbnb 的住家共享訂房平台正好可以協助鄉鎮住戶，藉由開放家裡空房

與義大利白露里治奧鎮合作文化遺產計畫

給遊客體驗鄉村生活模式，開創新的經濟機會，除了解決旅人探索非傳統旅遊目的地時的住宿問題，也能夠為當地住民貼補收入，或是為收入不穩定的族群增加收入來源，降低鄉村地區因為求職不易，而人口不斷外流的問題。當鄉村有機會創造觀光收入來源，就比較有機會吸引青年返鄉或移居，進而延伸商機，創造更多元的收入來源。

基於這個想法，我們開始嘗試與各地方政府攜手合作，活化鄉村經濟，自二○一六年起在法國、愛爾蘭、義大利、日本與台灣等開始推動鄉村旅遊合作計畫。以二○一七年義大利鄉村年為例，我們與義大利文化遺產與活動部、義大利城市全國協會，以及一百多個參與此活動的鄉村共同合作，推動義大利小村莊旅遊，希望透過藝術與設計，有效保存鄉鎮文化與文化遺產，推動期待這些優質文化遺產，能吸引遊客造訪義大利著名城市以外的偏鄉地區。

其中最具代表性的是與白露里治奧鎮（Civita di Bagnoregio）合作，把一個歷

史建築變為藝術家駐點兼房源。這個「藝術家的家」，是全世界第一座公共建築成為 Airbnb 房源，也誕生了第一位擔任 Airbnb 房東的在職鎮長。房源的收入不但可用來維護該歷史建築，也可做為推動白露里治奧鎮其他文化專案的資金來源。

然而在討論推動鄉村旅遊希望對於當地經濟有所貢獻之前，需要先了解 Airbnb 在協助鄉村居民建立住家共享機制時所遇到的困難與挑戰。

在世界各地，除了擁有龐大資源的集團度假村之外，多數的鄉村地區，觀光業並不如都市發展得成熟，還同時有著「先天不足」的問題──缺乏基礎建設便於接待外來觀光客。此外很多地區長期經濟衰退或人口老化，面臨該如何與長輩們溝通住家共享的新概念，讓他們願意接納陌生人到家裡住一晚，並協助他們學習使用網路與旅客溝通等問題，更別提語言不通的障礙，以上種種，都成為有心推廣鄉村觀光的政府與民間單位需要花時間逐一克服的挑戰。

而 Airbnb 的國際化平台在發展的歷程中，面對的也是相似的挑戰：簡化流程與操作介面、提供多語言服務、串接國際與在地金融服務等，更重要的是，我們主動投入資源，協助鄉村與弱勢地區民眾認識網際網路平台的力

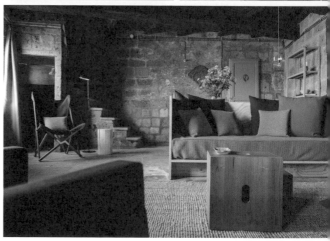

把歷史建築變成 Airbnb 房源——藝術家的家，提供非常獨特的
住宿體驗

量，不但克服數位落差，也讓鄉村民眾跨越旅遊業的門檻，成為鄉村旅遊的生力軍。

以印度為例，我們與協助偏鄉婦女的印度自雇女性協會（SEWA）合作，提供偏鄉婦女經營房源的相關訓練，幫助她們向國際旅客推廣自家房源。參與計畫的部分成員透過經營 Airbnb 房源創造的月收入，已經相當於家

族的全年收入。在台灣，我們則與台東知名民宿「打個蛋」合作，提供民宿教育訓練給旅英知名阿美族藝術家優席夫的家人，協助他們把部落老家空房放在平台上，讓遊客可到「藝術家優席夫的房間」住一晚，體驗與藝術家的家人一起在部落生活的經驗。

Airbnb 與當地政府合作，一起排除各種障礙、推廣在地鄉村旅遊後，幾乎都能看到驚人的成長。以拉丁美洲市場為例，二○一六年房客入住阿根廷鄉村房源比前一年成長四倍、房源則增加三倍。而積極推動觀光立國、以地方創生重振經濟的日本，第一年的鄉村旅遊計畫實施後，都會區以外的入住率成長了百分之兩百六十七。

一 日本第一個鄉村旅遊計畫 一

和全球許多國家一樣，日本面臨出生率下降、人口高齡化導致的經濟衰退問題，再加上空屋數量不斷增加，估算在未來二十年內將有兩千萬間空置房屋。因此安倍首相上任後，積極推動「觀光立國」，喊出在二○二○年東京奧運舉辦時，要讓二○一八年底剛突破三千萬人次的入境旅客，增長到四千萬。

從二〇一三年到二〇一八年，五年之內，日本入境旅客創下增長三倍的亮眼成績，各熱門觀光城市，例如東京、大阪、京都等地，迎接來自全球的觀光客，皆面臨住房數量不夠的棘手問題。

而攤開 Airbnb 的數字，二〇一六年在日本約有五萬個房源，一年接待超過四百萬名旅客，日本各地民眾利用 Airbnb 平台分享閒置居住空間，讓旅日住宿變得多元化。日本政府看到 Airbnb 替觀光發展帶來的優點，決定積極展開合作，以協助鄉村經濟復甦。二〇一六年十月，我們選定與岩手縣釜石市簽署合作備忘錄，做為日本推廣鄉村旅遊的第一個計畫。

釜石市位於日本岩手縣東南方，從東京搭乘東北新幹線約莫兩個半小時車程，曾是日本近代鋼鐵工業發展的重要城市。八〇年代後，日本經濟蕭條，鋼鐵廠陸續關閉，人口開始大量外流。二〇一一年，日本三一一大地震發生時，濱海的釜石市受到海嘯襲擊，整個市區幾乎被水淹沒，重建家園對釜石市民而言是條漫漫長路，亟需外援。

於是我們與釜石市的合作便著重在協助地方政府進行經濟重建，而採取了幾種方法：

一、邀請鄰近縣市具有豐富經驗的 Airbnb 房東來參加當地人的聚會活

動，分享利用自宅接待外國人的經驗，逐步建立當地參與者對於 Airbnb 平台的認識。

二、邀請在地高中生協助製作英語旅遊指南，內容以釜石市的自然景點與美食資訊為主。

三、規劃體驗行程，對外介紹釜石市的戶外活動與自然美景，並將當地鋼鐵工業的歷史與在地人引以為傲的傳統節日變成體驗活動。

根據日本旅遊局的調查數據顯示，二〇一五年到日本東北的外國遊客，僅占全部入境遊客比例的百分之一，因此我們與釜石市的合作計畫，藉由釜石市在 Airbnb 平台上曝光吸引旅客，無疑是開啟日本東北旅游的大門，對於振興鄉村經濟大有助益。

奈良 Airbnb「吉野杉之家」

振興鄉村旅遊，除了善用農家、漁村自然特色做為觀光訴求之外，替鄉村旅遊創造多元可能性，也是 Airbnb 樂於接受的挑戰。二〇一七年，我們與以林木產業著名的奈良縣吉野町合作，邀請日本建築師長谷川豪操刀設計，

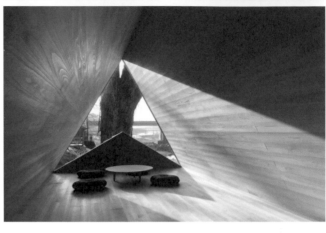

設計師善用在地木材與
職人共同打造吉野杉之
家，透過旅遊振興了當
地的林木產業

打造了「吉野杉之家」（吉野杉の
家）。

　　位於奈良縣中部的吉野山，滿山
遍布三萬株山櫻花，有「日本第一賞
櫻勝地」之稱。但是就像許多日本偏
遠地區一樣，人口逐漸減少，經濟及
社區發展也逐步萎縮。一年之中，除
了每年春天為期約四週的賞櫻人潮以
外，其餘的日子就是一座經濟活動靜
默的小鎮。

　　吉野山有滿山的杉木，在五百年
前就是日本城樓、佛寺愛用的頂級建
材。因為有計畫地養林培植樹木，因
此收成的杉木品質極佳，帶有自然香
氣，被視為日本杉木中的高級品，除
了用為建材之外，也被視為製作釀酒

樽的良材。

吉野山採用「密植」手法養林，先以高密度間距培植樹木，頻繁地進行修枝並逐年砍伐減少密度，使最後收成的樹幹木芯渾圓、年輪間隙窄且均勻、質地堅硬，木紋甚至不帶節點，還散發些許赤紅，成為吉野山杉木的特色。

從林業延伸出的釀造業、木材加工業、木造建築業等技術，代代相傳，累積為豐富的職人工藝。在建築師長谷川豪眼中，將自然資源和以其衍生出的傳統工法都保留下來的區域很少見，而這正是吉野町的獨特魅力，加上吉野山是賞櫻名勝，觀光資源可謂相當豐富。然而極富潛力的吉野町，卻因人口及產業結構的改變漸漸沒落，旅客來到這裡缺乏停留與深入認識的管道。

因此，我們選定與吉野町攜手合作，促成吉野杉之家計畫。

吉野杉之家是棟線條簡樸的兩層樓木造建築，除了用當地開採而來的高品質杉檜，長谷川豪還參考當地造屋工法，聘請在地木材建築職人打造，從設計發想到施工的每一個階段，都納入吉野町的傳統產業。

長谷川豪認為，吉野杉之家不只是棟木屋，更是活絡當地觀光的基地，因此建造地點特別挑選在吉野川旁，因為這裡是昔日原木順流而下停靠站的河段，象徵邁向未來與世界旅人接軌的出發點。同時，他刻意將一樓設計為

01 吉野杉之家的地點挑選在吉野川旁　02 一樓緣廊成為交流空間

整面落地窗的橫長居廳空間，開放性緣廊設計不但能一覽周邊景致，更可做為住客與在地居民活動交流的場地。

誠如 Airbnb 社會創新統籌負責人卡麥隆‧辛克萊（Cameron Sinclair）出席開幕活動時所說，吉野杉之家並不是 Airbnb 意圖呈現的理想家居模式，而是由在地社群主導的地方活化試驗計畫。Airbnb 扮演該計畫的發起兼投資者，但是完全交由在地團體做為營運主體，期待透過合作，進一步找到和在地產業連結的可能。

吉野杉之家在 Airbnb 平台上架後，年訂房率高達百分之九十，其中住宿收益有百分之九十七回饋給地方文化遺產保存之用，讓沒有實際參與的民眾也能受惠，形成優良的永續循環。

愛彼迎投入中國大陸鄉村振興與文化保護

中國大陸近年來的經濟成長，除了成為全球重要旅客來源地之外，內部旅遊市場亦蓬勃發展，而我們也透過在中國大陸的在地品牌「愛彼迎」，協助具備旅遊發展條件的鄉村地區，透過房屋共享參與 Airbnb 平台，使閒置資源發揮最大效益，同時還能夠保護在地傳統文化，活絡當地經濟，不但讓 Airbnb 愛彼迎的業務在鄉村地區的成長快速超越都會地區，也協助世界旅人能夠在各地的鄉村社群找到一份歸屬感。

除了在義大利小鎮、法國鄉村推廣觀光，或是在日本鄉村的災後重建上看到成果，Airbnb 的鄉村推廣計畫，也與中國近年想要推動的「鄉村振興和旅遊扶貧」精神不謀而合。因此在二〇一七年十月，Airbnb 愛彼迎和桂林旅遊發展委員會合作，選定位於中國「國家４A級景區」龍脊梯田風景名勝區境內的桂林市龍勝縣金江村江邊寨，開啟「鄉村振興和精準扶貧試點」計畫。

在這個計畫中，扶貧實踐過程主要分為七個步驟：

一、篩選扶貧社區。

二、確定精準扶貧人群。

三、全程主導和參與設計改造特色民宿。

四、構建完整體驗式產品體系與產業鏈。

五、開展房東課程培訓和民宿經營示範。

六、建立貧困戶脫貧的收益機制。

七、加入 Airbnb 平台。

變身前的金江村是個四處可見沿山層疊而上的梯田、生態原始的山城，全村僅有三十八戶、一百六十八人，居民以少數民族壯族為主。該地方的耕地坡度大、土壤貧瘠，農耕條件惡劣，當地出產的百香果、羅漢果、龍脊辣椒等特色農產，都以小農模式經營，利潤少、收入低，有近三分之一的家戶屬於登記有案的貧困戶；同時，大約百分之九十的青壯年均在外地工作，留守老人居多，因此該村的人均所得年收入僅有鄰近龍脊風景區核心景點的三分之一。

在第一步篩選扶貧社區時，金江村完全具備「先天良好，後天不足」的篩選

桂林的金江村江邊寨扶貧計畫，把當地的傳統建築設計改造成可接待旅客的民宿

標準。首先金江村緊鄰321國道，距離世界級優質旅遊資源龍勝梯田約十公里，車程僅需十五分鐘，交通條件便利。儘管人口流失嚴重，但是傳統建築風貌保存完好，本身的旅遊資源特色僅是缺乏包裝與知名度，對於中國眾多地處優質景區、但難以從旅遊業獲益的農村貧困社區來說，具有典型示範意義。

用計劃性鄉村旅遊翻轉農村經濟，是此計畫的重點，引導有意願又具備能力的貧困住民，直接參與民宿經營，以發揮示範作用。我們透過政府推薦、社會調查、深入座談等多重挑選方式，選取十戶村民做為重點扶助對象。

金江村居民世代務農，毫無民宿經營經驗，因此在綜合考慮空置房屋面積、景觀價值、改造成本和農戶意願等多方面因素後，先選取兩處傳統民居進行設計和改造，費用全部由 Airbnb 愛彼迎負擔。

其中一棟民宿是住家分享型，即遊客和村民共同居住在一棟房屋，適用於深度體驗型旅人；另一棟民宿是獨立民居型，即遊客單獨居住在一棟房屋，適用於私密感要求較高的客群。這兩棟民宿都是由中國設計師協會的設計師規劃與設計，既保留傳統干欄式建築的結構，又滿足現代都市人的休閒度假需求。

前三個步驟是基礎建設，在硬體設施進行的同時，我們也開始思考善用當地旅遊特色「構建體驗式產品體系與產業鏈」。一方面保留西南地區原壯族村寨自然生態、建築景觀、民族文化和生活氣息，營造特殊的壯族村寨生產生活體驗；另一方面開發旅遊產品，例如以綠色有機為賣點，提高農產品

附加價值，並增加捉泥鰍、捕魚等休閒活動和採摘瓜果、手工作坊等農事活動，全方位打造深度體驗性旅遊產品。

更進一步，我們很清楚「人」才是發展觀光旅遊業的核心，尤其強調的理念是「人與人之間的分享」，因此「開展房東課程培訓和民宿經營示範」是扶貧計畫的關鍵。我們邀請桂林旅遊學院根據江邊寨村民的特點，共同設計培訓課程，為村鎮幹部和當地村民提供共享住宿接待服務培訓（包括餐飲、客房、中餐烹飪等），以及基礎英語能力與網路工具的使用。由於金江村江邊寨大部分村民缺乏經驗，因此還邀請具有多年民宿經營管理經驗的Airbnb愛彼迎房東，進行為期半年到一年的代理經營，以實務教學來提高當地潛在房東的經營管理能力。

為了讓這個準備階段長達兩年的扶貧計畫能夠自主永續經營下去，並且有機會將試行的十戶人家擴展至全村，我們與當地政府協助村民成立了以貧困戶為主導的農村旅遊合作社，並且與全體村民簽訂「江邊寨民宿經營協議書」。依據協議，桂林項目投資改造的民宿，百分之五十的利潤用於Airbnb愛彼迎桂林專案的營運管理和規模擴大，百分之五十的利潤平均分配給全體村民。因此村民不論有無直接參與民宿經營或提供旅遊接待服務，都能夠從中獲得更好的收入。

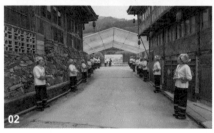

01 村民自製糍粑　02-03 村民夾道歡迎，還會邀嘉賓跳竹竿舞

當桂林計畫趨於成熟之後，不論是當地民宿或是特色旅遊體驗，都能夠透過 Airbnb 的全球共享住宿平台直通全球旅客，打破時空界限，實現當地社區與外地遊客的無障礙連結，將社區的閒置土地、有機農產品、良好生態環境和特色生活方式等資源和文化風情，轉換為農事體驗、有機食品、生態居住和文化體驗等旅遊產品，同時透過 Airbnb 平台的全球用戶，實現旅遊目的地的全球推介和宣傳，這正是我們積極投入鄉村推廣計畫的成果展現。

期待與政府合作讓世界旅人體驗台灣好客文化

台灣超過三千公尺的高山有兩百多座，爬山、溯溪、泛舟等戶外活動非常精彩有趣；此外各地都有廟宇與傳統節慶活動，以農曆二月間長達九天八夜的大甲媽出巡遶境為例，每年都吸引數百萬人參與，成為重要的民俗活動，甚至被譽為全球三大宗教盛典之一，僅次於梵蒂岡耶誕彌撒與麥加朝觀。若能將台灣傳統節慶搭配各項休閒體驗活動，推出具台灣特色的旅遊行程，不但可讓世界旅人來台灣體驗原汁原味的傳統文化慶典，同時可徜徉於台灣山林與海洋之美。為了讓海內外旅客能透過 Airbnb 平台得知多樣化的台灣人文風情與鮮為人知的自然景觀而造訪台灣，我們過去幾年曾與新竹縣、台東縣政府合作，以贊助方式進行民宿教育訓練、提供多國語言翻譯支援，甚至跟國際媒體及網紅合作，邀請他們到新竹北埔喝擂茶、到竹東體驗一日農夫、住花東特色民宿、造訪排灣族部落學習製作原住民粽了「阿粺」、到羅山村學習製作泥火山豆腐、在靜浦部落體驗划竹筏、學習阿美族利用八卦網撒網捕魚，以上種種新奇的體驗讓外國媒體與網紅留下深刻印象。

根據 Airbnb 的統計資料，過去一年在台灣非國際知名觀光勝地中，旅

台灣的布袋戲、廟宇、遶境等民俗文化，對外國人來說都是非常特別的體驗

客增長最快速的縣市有新竹、雲林、南投、台南與台東。過去兩年來，透過 Airbnb 平台造訪新竹、台南與台東的人數已經增加一倍以上。我們重視旅客的歸屬感，而台灣民宿主人充滿人情味，非常熱心提供旅客許多在地人才知道的秘境美景美食，願意介紹旅客去嘗試在地人文歷史導覽或自然探索等體驗行程，讓來自世界的旅客不只透過平台的服務在陌生環境找到有歸屬感的住處，更有機會跟熱情好客的台灣人交流，獲得多元的獨特旅遊經歷。期待未來能跟政府合作共同在國際上行銷台灣，以吸引在亞洲主要城市工作的歐美人士利用週末假期來台灣度假，讓他們輕易地透過 Airbnb 平台預定各地特色旅宿，並體驗具有台灣特色的文化小旅行或自然探險行程，進而體會在台灣生活的自由自在及濃厚的人情味，期盼他們愛上台灣，把台灣當成另一個家，每年重複回來探望住在台灣的家人與朋友。

蔡文宜

DTTA 財務長，Airbnb 台灣暨香港公共政策總
監。兼具法律人、科技人角色多年，協助跨
國科技公司解決知識產權問題。曾擔任美商
參數科技有限公司（PTC）亞太區資深知識產
權協理，並在台灣微軟公司法務暨公共政策
部門服務近十年，長期擔任政府、民間單位
顧問，提供法律、科技、智財等領域專業意
見。來自台灣美麗的後山，自花蓮女中畢業
後，取得國立台灣大學法律學系及外國語文
學系雙學位，以及國立成功大學法律學碩士
學位，現為國立政治大學法律學博士候選人。
近年跨入觀光旅遊領域，積極推廣國際旅客
來台，體驗台灣獨特的待客文化。

參考文獻

1. 布萊德·史東著，李芳齡譯，《Uber 與 Airbnb 憑什麼翻轉世界》，天下文化
 出版，2017 年 6 月 29 日。
2. 莉·蓋勒格著，洪慧芳譯，《Airbnb 創業生存法則》，天下雜誌出版，2018
 年 3 月 30 日。
3. 周易正，〈Airbnb 如何做「地方創生」？〉，2018 年 7 月 18 日。
4. 〈旅遊創新與文化保存：以 Airbnb 愛彼迎為例〉，《世界旅遊聯盟研究報告》，
 2019 年 6 月。
5. 〈Airbnb 愛彼迎中國桂林精準扶貧模式與全球經驗分享研究報告〉，中國科
 學院地理科學與資源研究所 旅遊研究與規劃設計中心，2018 年 11 月。

飯店是種在土地上的樹，以**策展**灌溉有機生長

口述／沈方正
採訪整理／秦雅如
圖片提供／老爺酒店

我從事飯店業超過三十年，常談到飯店到底是什麼？當然飯店基本上是人們情感交流、住宿、用餐、度過美好時光的所在，但是如果只把它看成是一棟建築物，那它就缺乏生命力和使命感。

我認為，飯店像是一棵種在土地上的樹，他有生命，跟地方相關聯；同時，需要時間去孕育、成長。

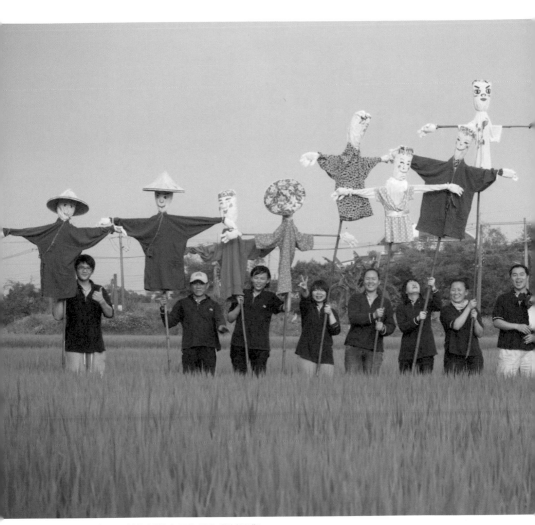

全體員工製作稻草人回復早年農村景觀

一般來說，台灣人喜歡看起來漂亮的飯店，從外觀到內部，每個角落都必須會讓人發出讚嘆，但這還停留在硬體建築上。如果是用「生命」來看待，飯店蓋在一個地方，就必須去了解那個地方的各個面向，比如物產、文化、歷史、自然條件等，做為一個平台，飯店可以讓人更深入去體會在地。

和生態環境互動，大自然變成展覽平台

礁溪老爺酒店自二〇〇三年開始籌備的時候，在設計上有一個重要的原則，就是盡量縮小自己的量體，因為他的所在地後面是五峰旗瀑布，被雪山山脈環繞、旁邊有得子口溪，三面環山、一面臨水，是一個自然環境很優美的地方。正因為周邊的環境很美，如果把自己蓋得太高大，只會顯得突兀；另一方面，當初在設計庭園景觀的時候，設計師提案建議移植的喬木、灌木要盡量用附近山脈的原生品種，起初我有點不太理解，認為附近已經是這個樣子了，再把這些植物引進來好像沒有什麼特色。經過團隊討論，我這才明白有什麼好處——原來如果植栽跟附近林相一樣的話，自然生態就會進來。

後來我們在自己的飯店園區裡，就可以做附近的昆蟲生態導覽，藍鵲也會飛

進來，還有附近山裡的猴子經過，這就是有機的概念！也是為什麼我說飯店就像一棵樹，蓋一間飯店，不是一直要添加新的東西，而是要跟當地的生態維持平衡。

我們從飯店走到五峰旗瀑布的導覽，不是光去看瀑布而已，從大門走到瀑布的途中，每一種樹都會介紹。除此之外，我們也十分關注周遭的環境維護，飯店開幕的第二年起，就認養了附近的跑馬古道。剛開始是財務認養，捐錢給林務局羅東林區管理處，讓他們去淨山，後來覺得這樣不夠投入，就做勞務認養，讓員工定期去淨山，再後來希望讓旅客也能夠跟環境有所互動，於是舉辦了淨山換綠金活動，客人撿垃圾可以換到五百元，結果大家熱烈響應，活動辦了三天之後，步道上就沒有垃圾了。飯店這樣的活動設計也可以說是一種策展形式，把大自然當成展覽平台。

｜發掘地方重要元素，以人和物產策展｜

除了環境概念以外，飯店的策展還可以囊括非常多面向，「人」就是其中很重要的元素。我們曾經辦過蘭陽人物系列展，我深深覺得一個地方的風

俗民情、歷史及各種條件會孕育出不同面向的人才，從「人」去了解一個地方，也是非常有趣的策展方向。

蘭陽系列第一個人物邀請到黃春明老師，他是宜蘭非常有代表性的本土作家，除了寫作以外也編劇，他在台灣第一個公營歌仔劇團「蘭陽戲劇團」擔任藝術總監，編寫劇本，自己也有一個黃大魚兒童劇團。

01 我們邀請以宜蘭為基地的黃聲遠建築師來辦展
02 黃春明老師到礁溪老爺講故事

吳炫三老師的畫作在飯店長廊展出

我們在飯店的圖書館裡放了他的全套作品，並在中央藝廊展出他的撕畫、油畫，晚上還請黃大魚兒童劇團演出，黃老師也來到飯店說故事，藉由他的文學創作及畫作，述說蘭陽這塊土地。

在每次三個月的展期中，我們還曾邀請建築師黃聲遠、攝影家阮義忠、旅法畫家吳炫三。最後一季向吳炫三老師邀展也是個有趣的經驗。當我們和遠在巴黎的吳老師聯繫時，他問我們是不是頭腦壞了？畢竟在飯店裡面辦他的畫展，客人也不會因為這樣就跑來住，但要辦一個畫展代價卻是很大的，他問我們有沒有想清楚。我們向他說明了前面幾檔展覽，希望藉由蘭陽的代表性人物，讓客人了解這塊土地的豐富，經過解釋以後，他非常慷慨地允

諾不收取費用，只需要幫他的作品保險（雖然光是保險就夠讓我們心驚膽跳了），展覽那段期間我們都很擔心畫作遭到破壞，還好最後一切平安，也順利讓許多客人在放鬆的空間貼近這些作品。

除了「人」之外，「物產」也是形塑地方很重要的因素。而飯店可以扮演什麼樣的角色呢？一般的思考是，當地出產什麼就用什麼，很簡單。但我並不是這樣想，我認為飯店是一個平台，因此必須讓這些物產有更精彩的演出。例如我們曾經採購三星的上將梨，儘管它的品質非常好，但一般而言，梨子跟人的關係頂多就是去買一盒回家吃，然後評斷一下 CP 值如何、貴不貴，若再多一層關係，可能會因為這個梨子品質相當不錯，所以訂了送給朋友——它的價值鏈就這麼結束了。

但是飯店是有技術、有行銷、有人流的平台，可以讓物產有更多發揮的地方。我們可以用上將梨來燉湯、當配菜、做果醬和甜點，也可以用在中式餐點裡做醬料，讓一項物產展現越多的面向，就有越多的欣賞角度，也就越能夠了解這項物產原來這麼寶貴。飯店就是這樣一個平台，讓梨子不只是水果，而能策劃一場華麗的演出讓物產發光發熱。

走出飯店，和地方直接連結

宜蘭也盛產米。我們除了在不同的餐廳、餐點上，用不同的烹調方式烹煮宜蘭各地不同的米，還把客人帶到了現場。

我們曾經辦過一場「稻香文化節」，這次策展從種稻開始，我們在秧苗培養盒裡種了一百多箱、兩萬四千株稻子，由三百名員工認養。那個季節走在飯店裡，就好像穿過稻田一樣，田野變成了飯店的風景。但是我們開始種稻以後才發現非常辛苦，因為稻子需要充足的日照，太多或太少都不好，此外因為我們沒有灑農藥，所以還要除蟲，那段時間飯店的員工都變成了農夫，要去巡水田，那一箱稻子很重，有三十幾公斤，連我都下去扛！

客人看到的演出就是我們照顧那些稻子，飯店也會在臉書定期分享，讓他們可以看到稻子成長的過程。第一季是種稻，第二季我們就在稻田裡種稻草人，這是黃春明老師指導的計畫，他說每年五月是宜蘭非常美的季節，因為稻子要開始授粉，綠色稻子長到最高、還沒有結穗的時候，整個蘭陽平原一片綠油油。但是大家開車都很快就經過了，沒有用心去欣賞，他說如果在田裡種稻草人，一定會讓大家注意到這片美麗的稻田。

02

我們一共做了五百多個稻草人，在黃春明老師的藝術指導下，稻草人的長相還有規定，必須有稻草人家族，包括爸爸、媽媽和小孩，此外穿的衣服、戴的斗笠和手套也都很要求。我們從附近的村莊找了很多阿公阿嬤來當創作者，付費讓他們來創作，因為他們最會紮稻草人。而我們的員工也一起參與，還租了一個大穀倉用來創作稻草人。

就在快要完成的階段，我們遇到了這次策展最大的危機。為了讓來往宜蘭的人都能看到，我們必須把稻草人平均分布在開車會經過的台九線，以及鐵路沿線，但是這必須要跟多少農民協調，而那些農地又是屬於誰的，我們根本不知道──直到那時我們才突然發現這是一

01 飯店在周邊種植稻米　02 動員全體員工製作稻草人

項不可能的任務。

　　但是因為我們埋頭這麼做，讓這棵飯店樹在地方上長大，當地人也看到整個過程、看到我們的付出。最後多虧了宜蘭各鄉鎮農會無償大力協助，幫我們找到適當的地點，我們也派出一個工作小組，每天早上出去種稻草人，花了大概半個月時間，把稻草人全都布置上去。後來有很多部落格和臉書分享了那個季節在宜蘭看到的稻草人，年長者說已經幾十年沒有看到這樣的景象，年輕人則覺得稻草人布置在田裡很有藝術感。這次展策的風評非常好，隔年，宜蘭縣政府就辦了一系列稻草人相關活動。

　　到了第三季，我們請到韓良露老師來策展，述說米食文化。她找了十位文學家

來書寫相關主題，我們在飯店內也做了很多跟「米」有關的內容，放在自助餐和套餐裡面，讓客人可以近距離從文學角度去欣賞，從實質的品嚐去了解米食文化。

至於第四季，我們則舉辦素人畫家李涼阿嬤的畫展。她的畫都是傳統的農家景象，像是農村過年的習俗、養鴨、割稻，透過素人藝術家的視角，鮮明地呈現農村生活的景致。在張榮發基金會的《道德月刊》上，更是長年都採用李涼阿嬤的畫作當封面。

次年，我們又做了更瘋狂的事。當時三星鄉行健村要導入全村有機的概念，村長來找我們，我們便決定租兩分地來種田，而且還找員工和飯店客人來種，讓行健村打響全村有機的名號。因為這樣，飯店那時候還多了一個田間管理員的職務，雇用一位讀農業科技的年輕人幫我們育苗，規劃四季種植的作物，飯店的員工則每天排班去種田，當飯店的車調度不過來的時候，還雇計程車送員工從礁溪到三星去種田。

本來這個計畫是希望種出來的稻米可以和客人分享，後來卻發現有機耕種的生長速度慢到難以想像，而且賣相醜、產量又少，根本就不足以供應給客人，結果大部分都進了員工餐廳。

一 策展主題呈現飯店論述城市的觀點 一

飯店策展的概念，當然也運用在老爺酒店集團旗下的其他飯店，而每一間飯店所在的地方條件不一樣，可以做的事情就不一樣。

像是台南老爺行旅，是城市裡的旅館，沒有所謂周邊的自然環境，但是他還是有許多精彩的內容可以呈現——事實上，台南的策展內容特別多。我們在飯店裡辦了很多展覽，從六樓到九樓，每個樓層的電梯山來都有一個差不多三十坪的空間，從飯店開幕到現在，每一季都策展。

有一季的展覽主題叫做「城像 CityLine」，呈現的是台南的城市印象。

我們跟古都保存再生文教基金會、正興一條街合作，古都基金會以「地圖」和「建築」為元素，用不同年代的地圖把台南的古和今重疊，現代城市底下透出古早樣貌，讓人從展覽裡看到城市變化的風貌。此外又以台南老屋常見的七種材質——磨石子、洗石子、白灰、馬賽克、石板、溝面磚、水泥拉毛——特製七把椅子，讓觀展者可以透過實際觸摸感受不同建築材質的特色。

正興一條街則以「街區」為主題，每個商家都貢獻店裡的壓箱寶，呈現出二十間店的故事，並透過本次策展紀錄，「大好青空巷弄市集紀錄」、「正

興街街遊的故事」三部影片，訴說街區的緊密連結。展覽之外，我們也辦城像導覽，實際走進正興街，實際去看建築物，從飯店裡到飯店外，由我們的觀點去看這座城市。

在做飯店策展時，我們也得到一個經驗，那就是內容要有吃有喝有玩有拿。尤其跟文化或建築有關的策展，很容易讓人覺得無聊，要客人耐著性子一直聽你談文化，有時候不容易進入，我們長期從事城市的文化體驗活動，很了解不能一直講，途中要去吃個東西、買點東西，客人才會覺得好玩。所以看完古都基金會的展覽，我們帶客人去奉茶、去合成帆布行，接著再去真正的古蹟，像是原台南測候所、台灣首廟天壇

「城像」展覽：八樓街區／七樓建築

01 安平藝術家們所創作的《安平故事》　　**02** 烏魚少年

等，中間穿插好玩的地方，然後又去台灣文學館，最後再到林百貨。正興街也是一樣，大部分都是遊玩，但也同時安排走到海安路、神農街、風神廟等文化景點。

而在城市型的旅館裡除了既有的建築或文化之外，也可以有自己設計的內容。我們辦過一個展叫做「第四面牆」，所謂第四面牆是表演團體的專有名詞，意思是在面對舞台的ㄇ字型三度空間之外，第四個空間就是表演本身，如果能夠詮釋好表演者的藝術理念或想要表達的感情，那麼表演就會跟其他三度空間融為一體，但如果做得不成功，第四個空間就變成了一面牆。

我們找了三個台南當地的表演團體，利用飯店的房間、走廊來表演，這是一項售票演出，屬於台南文化節的活動之一。我們拆了幾個房間，把所有家具和物品全部搬走，按照表演團體的要求，客房搖身變

「最短距離」展覽：霓虹燈下寫詩（左）、新品上市台中系列（右）

飯店引進城市美學

再舉去年開幕的台中大毅老爺行旅為例。他特別的地方在於建築物本身就很漂亮，很像一座美術館，我們提出的概念是「旅店中的美術館、美術館中的旅店」，因為他就位在人文薈萃的草悟道上，而且國立台灣美術館也在附近。

我們從飯店籌備期開始就在思考，怎麼樣把城市的美學帶進這個地方？飯店的所有布置都以台中這座城市為出發點，大廳櫃檯後方是一位中部陶藝家的創作，把台中的代表性元素──比如貝聿銘的路思義教堂、台中公園的湖心亭──變

成了表演空間，有時候還延伸到房間外的走廊。

這是一次很另類的表演，沒有人在飯店看過，而且票還全部賣完了，這是我們以飯店做為策展空間，跟地方結合的一個嘗試，大家都覺得很棒。

成歡迎旅客的雕塑作品。我們還找來各領域的藝術家共襄盛舉，包括做裝置藝術的、從事攝影的以及創作詩詞的。例如其中的開窗計畫，是打開民宅的窗戶呈現真實生活樣貌；又或者空拍、躺著拍、連續拍，用各種方式拍攝這座城市，創造城市不同的欣賞角度；此外我們找了蠟藝畫家把蠟藝塗鴉去創作風景。我們在梯廳陳設這些作品，電梯門一打開，就看到許多台中藝術的混搭，讓客人覺得住在這裡充滿藝術氣息。

逢甲夜市加入美術館、加入PUB，用蠟藝塗鴉去創作風景。

我們讓藝術家來詮釋這座城市，或者是詮釋在台中旅行的感受，把城市的意象在設計階段就放進飯店裡，到最後，變成真的把飯店當成美術館在籌備布置，另外一方面，也把這座城市本身當成一座美術館來看待。台中本來就是一個很有生活風味的城市，我們以往都是用吃喝玩樂的角度去看，但事實上，他最精彩的是生活和步調。我們來到這個地方，設法讓城市的風貌更多元，這也是我們各個階段在做的事——持續探索地方和城市。而我覺得同仁們最棒的地方，就是在辦這些展覽的時候，不受侷限又大膽。

「超越五感」展覽：BRT 300 路（左）、半徑（中）、空間記事（右）

策展是一種服務設計

要讓客人對一個地方產生興趣，當中其實有很多技術層面，牽涉到策展的服務設計。要表現一個地方的精彩，不是很用力地一直講，或者只提出自己單方面覺得精彩的內容，應該要考慮到體驗者的心情，和他們來到這裡希望得到的東西，否則就會產生反效果。

我們每間飯店都有一個策展團隊，總公司也有品牌小組，協助策展規劃，這是在形塑我們的品牌內涵，也是製造差異化。然而就像吳炫三老師所問的，辦這個展生意會變好嗎？很現實的角度來看，不會有立即的效果，但是我認為飯店做為一個有機體，必須要有內容，不一定都是直接推餐飲專案、美食活動。策展是長期的累積，而且會跟地方直接發生關係，就像是最前面提到的礁溪，跟農村、跟

藝術家、跟各個社區互動，接觸的面向會比一般飯店來得廣，會讓客人進入很多他以前不知道的地方。

又比如我們把整個台中當成一座美術館來展覽，便可以有更多發揮空間，那是一點一滴的慢慢累積，讓我們變得跟別的旅館不一樣。如果只把飯店看成住宿的地方，那麼永遠是客人來住了就走，差別只在飯店的大和小、新和舊。但是如果能展現某種態度，或者自覺在哪個地方必須做什麼事情，那飯店就是有機、有生命力的，像樹一樣會長大，會在地方生根，地方也會注意到有一棵很漂亮的樹在那裡，要好好去維護他，於是飯店跟地方就會形成很好的共生關係。

— 推動地方創生，飯店起帶頭作用 —

品牌是一種累積的過程，做更多事，讓這個地方更精彩，就是我們希望達到的目的

我們每間飯店的總經理、品牌行銷團隊、活動規劃，都會跟地方產生關係。比如在礁溪老爺酒店，礁溪、宜蘭、頭城的文化導覽是員工的必修課程，每個員工都會去上這門課。要參加晉升考試，這是必修，不是選修，員工必須對城市有深度的認識，介紹起來才有內容。

飯店裡的新人訓練或者在職訓練，對於地方活動也都認真參與。台南老爺行旅參加過正興一條街舉辦的辦公椅競速大賽；礁溪老爺酒店參加過二龍河有一百多年歷史的划龍舟競賽；台中大毅老爺行旅則參與過台中爵士音樂季。這些活動我都鼓勵員工自發性參加，畢竟如果變成工作就不好玩了，希望員工是自發地產生認同。

每個地方如果都有飯店這樣做的話，自然會有越來越多精彩的內容，也會產生漣漪效應。在過程中，城市或鄉村不同的面向被看到以後，會有人發現其中的價值而繼續往下做，飯店便是起了一個帶頭的作用。因為飯店有舞台、有能力、有客人參與，是一個最好的平台，能去發掘地方的可能性；而面對國際連鎖飯店的競爭，如果我們每間飯店有論述在地的能力，便會形成我跟他（國際連鎖飯店）不一樣的地方，而這也是飯店在地方創生上可以扮演的重要角色。

沈方正 ▎ DTTA 監事長，老爺酒店集團執行長兼礁溪老爺酒店總經理。大學
畢業後，進入來來飯店（喜來登飯店前身）服務，從櫃檯接待做
起，歷經業務部、餐飲部，擁有完整的第一線飯店工作經歷。秉持
著服務熱忱，投身旅館業已有超過三十年的時間。自 1993 年服務
於知本老爺酒店起，即致力推展優質的休閒旅遊文化。目前帶領
老爺酒店集團海內外共 15 間飯店，努力成為「華人的服務專家」，
不僅對休閒飯店的經營管理有獨到觀點，也賦予了「服務」新價
值與新詮釋。

會說故事的飯店

不管是飯店的策展或生態景觀的導覽，最終目的，
是要提供各人一個非日常的體驗，也就是讓他們從
千篇一律的生活中暫時解放，徹底沉浸在我們所布
置的舞台、所訴說的故事裡。而每一次以人為主
體、以觸發人內心深處的感動為目標的策展經驗，也都會慢慢累積為飯店的養
分，吸引客人來聽在地的故事，更讓他們帶著故事回去，繼續訴說。

展現移民島嶼的文化多樣性，
策劃**台灣專屬**的清粥小菜式旅行

口述／游智維
採訪整理／秦雅如
圖片提供／風尚旅行

台灣是一個很奇妙的地方，島嶼面積不大，可是地理位置很特別，西邊是全世界最大的歐亞大陸板塊，東邊是全世界最大的太平洋，這個位在巨大陸地跟海洋中間的狹小島嶼，在自然景觀上，因為板塊擠壓的關係，造成台灣有兩百六十八座三千公尺以上的高山，在世界上密度很高，也因為在這麼小的島嶼上瞬間拉起這樣的高度，創造了獨特的地形地貌以及生物的多樣性。

自然景觀在台灣累積了很長一段時間，在這樣一個島嶼形成之後，早先有原住民族居住於此，先不論南島語系究竟是從台灣開始、還是最後遷徙來到台灣，這

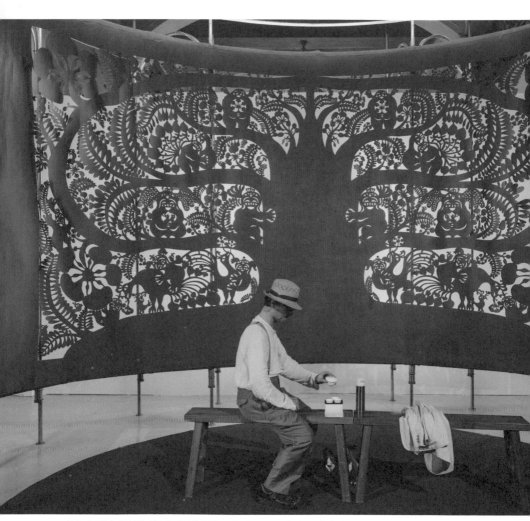

藝術家楊士毅創作的鳳凰樹剪紙象徵著人們該思考信仰的本質，回到文化的最初，我們或許沒有宗教，信仰的卻是賦予人類生存的太陽、月亮、山川、河流與土地

在目前的相關資料上還需要繼續研究跟找尋最終的真相，但不可諱言的，在台灣這麼小的島嶼上，原住民族的多元性也非常驚人，目前獲得正名的就有十六族，還有一些少數民族持續在找尋相關資料，來確定自己族群的差異與存在。

後來在短短的四百年之間，又來了閩南沿海的泉漳移民、福建廣東山區的客家族群，然後日本人來到台灣，到現在有很多東南亞新住民，都來到了這個島上。我說台灣是個不可思議的島嶼，就在於自然條件加上移民遷入，創造了它的多樣性，不只是生物多樣性，還有族群文化的多樣性，因此相較於許多國家，台灣雖然小，卻充滿了非常蓬勃的生命力，它也許不是古木參天的巨大森林，但就像草地上長出各種奇特的、大大小

01 若只以聽覺的方式呈現食物的狀態會是如何？摀著耳朵用心聆聽料理人的田野對話，當理解更多背後的故事，眼前的食物也從此變得不同　02 傳承歷史的工藝總以最完美的一面呈現。若時間是條長河，那麼創作中所有原始質樸的狀態、形體，都該被珍惜且理解

小不同的植物，我們因應環境接受外來事物的包容度很高，還會再把外來文化落地轉換長成台灣自己的樣子。

一 台灣是個擁有一千盤小菜的奇妙島嶼 一

如果比歷史文化，台灣無法和京都及、希臘相比；要比進步，可能沒辦法跟紐約、東京、新加坡這些在近代發展上，資源高度集中所創造出來的城市相比。

可是台灣卻能夠滿足現代國際社會中，人們以自我為核心的網路世代的個性，也就是不斷找尋自己存在的價值，因此開始期待「我的旅行應該是我想要的樣子」。上個世代以前的人，也許父母讓他穿什麼衣服、吃什

一千三百多年、華夏文明五千年，或者埃

01 燈會開始前在台南公會堂等地舉辦手繪燈籠活動，鼓勵民眾參與繪製自己心目中最喜愛、也最想要推薦給外國朋友的台南印象　02 2017 年首次以「光之廟埕」做為主題，將廟宇節慶的形象帶到日本，1000 顆由學生彩繪的台南意象燈籠高掛在大阪河岸旁 03 2018 年的日本面對地震與颱風等天災侵襲，台南透過燈會邀請不同廟宇門神前往日本，安置在燈區中象徵祈福與支持

麼東西，甚至跟誰結婚，就算有怨言，也不會、或者沒辦法改變，可是現在每一個人都希望過自己想要的生活，而不是別人賦予的生活。

我將台灣的多元性比喻為擁有一千盤小菜，就好比清粥小菜店，可以選擇在清晨時分去吃，那是一種習慣；可以選擇中午吃，因為覺得午餐不要吃太飽；可以在疲憊工作完一天之後吃，那是一種忙碌完的慰藉；也可以選擇在三更半夜睡不著時去吃，那是能讓人滿足的宵夜。

台灣許多清粥小菜的店家營業長達二十四小時，餐檯上不斷端出各種時令炒菜或是傳承很久的古早菜色，有趣的是，除了供應當季的菜餚之外，還有很

多可以存放很久的經典滋味，像豆腐乳、土豆、醬瓜、滷豆腐、炸紅麴排骨等，有些人要吃清淡的、有些人要吃重口味的，通通可以滿足；要吃白飯、吃粥、喝湯，也全都有。

這是我覺得台灣在全球的觀光角色定位上，最有機會去凸顯的，畢竟我們過去對於全球旅客來說，印象並不深刻，或者就算知道台灣，也常常只看到某一個面向：喜歡3C的人，認為台灣是個科技之島，生產製造電腦、手機；喜歡文化的人，知道台灣有座世界上很重要的故宮博物院，擁有東方文明數千年累積下來的文物；喜歡大自然的人，則看到台灣豐富的山海資源。

有些人因為這些目的而來，可是也有很多人是因為要去中國才順便經過台灣，或是要去東南亞、東北亞才轉機到台灣。無論是為了台灣而來，還是旅途經過而來；無論是轉機待了八個小時，

一一年一百樣物件做台南城市行銷一

二〇一五年開始，連續四年，我們團隊都與台南市政府合作到日本大阪做城市品牌行銷，當時的思考邏輯有某些部分是類似的。在如今的世代，面對國際旅客，日本人不再只擁有統括式的單一印象，比如我們覺得日本人很保守、日本人都穿和服、日本情色產業很發達等，這是對日本的刻板印象，實際上，日本的關東人、關西人、北海道人，因為居住的環境不一樣，個性也不同；而同樣在關西，大阪有吉本興業、是庶民美食天堂；京都傳承悠久的歷史、重視代代相傳的文化脈絡；大阪人豪邁、京都人嚴謹，即使都在關西，可是大阪人和京都人的個性就不一樣。

然而，京都人就一定很保守嗎？其實京都年輕人跟老一輩又不一樣。我們認識了京都百年老舖開化堂的年輕一輩傳人八木先生，他喜歡改裝歐洲愛

或者特地來玩，我覺得都很好，台灣應該把握每一次跟世界接觸的當下，把我們最熱情、最真實、最精彩的那一面呈現出來，讓外國遊客有機會接觸、挖掘到他想要的，形成印象，進而創造下一次再來台灣的機會。

快羅密歐等品牌老車，許多媒體採訪的時候，這群老店的年輕接班人都穿著西裝，非常帥氣！他們跳脫傳統的思維，努力在老東西上耕耘，尋找創新的可能性。

既然我們沒辦法認識所有日本人的真實樣貌，不能用一個面向就把所有東西都包在一起，那能不能展現我們心中最美好的台灣原本獨特的樣貌，讓日本的關東人、關西人也好，關西的大阪人、京都人也好，京都的男女老少都好，在接觸到台灣台南全面性的介紹時，能找尋到他感興趣的，然後基於這樣的興趣，再透過我們策展想要表達的故事和感動，連結起他們跟台南之間的關係？

開始做「紅椅頭觀光俱樂部　台南大阪推介會」的時候，我們純粹就是把想法轉換成行動。首先，當我們不完全了解整體日本人長什麼樣子，以及他們到底喜歡什麼的時候，倒不如嘗試用比較大量的、多樣的元素來呈現台南的面貌，於是我們用一百張紅色塑膠椅，展示一百樣屬於台南的物件。對年輕人來說，他們可能覺得來台南買藍白夾腳拖，穿著走在路上很可愛；可能會到台南的理髮店體驗坐著洗頭；而相對於日本的寺廟會收門票，台灣的寺廟不需要費用，所以我們也在展覽中介紹可以保佑生意興隆、考試順利、

每一張紅椅頭上擺放一個地方採集的物件，象徵著不只是介紹一件展品，現場翻譯介紹的
日文也會建立在展場的 QR Code 連結至 Google Maps 上，能在實際旅行中使用

婚姻美滿等各種願望的廟
宇。此外還介紹台南夏天很
熱要吃的冰、小吃應該怎麼
吃、連得堂至今仍在賣的手
工煎餅、誰家在做復古帆布
包……，這些都可能是誘使
旅人來到台南的原因。

每一張椅子擺上一個
物件，每一個物件的介紹，
我們都建置在 Google Maps
上，讓未來日本人在使用
Google Maps 的時候，還可
以看到這些店家的日文介
紹，而形成實際來台灣旅行
的行動。

01

02

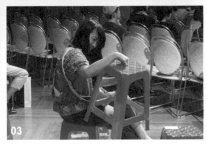

03

01 主持人作家一青妙訪談傳統彩繪修復師蔡舜任、屎溝垻民宿廳長蔡宗昇、日本攝影師熊谷俊之等人，介紹自己心目中最真實美好的台南　02 紅椅頭展覽嘗試讓日本朋友能從展件的觀察閱讀中找到各種有趣的台南介紹，現場的小朋友望著碗裡面的食物感到好奇
03 每一張在台灣日常生活中最常見的紅色塑膠板凳（台語稱為「紅椅頭」），卻在對日行銷宣傳活動裡成為日本朋友最想要的禮物

展覽之外，第二個是辦演講。我們都說台灣最美麗的風景是人，在大致認同的同時，會不會也產生疑問——這個「人」是指長得很美、很帥？還是說台灣人做的事情很動人、台灣人的熱情很美好？應該是後者吧！可是我們的觀光行銷想的卻是前者，所以我們找藝人、找有知名度的、找長得帥、長得漂亮的人來推廣台灣觀光；但如果我們認為「人」代表的是熱情的話，怎麼不去說這些熱情的人的故事，卻只是用所謂的偶像、短期流量見效的方法來做？設想一下，如果日本找了木村拓哉來宣傳京都，你真的會因為木村而去京都嗎（說實在的，你去京都也看不到木村）？或者只會因為木村而多看那個廣告一眼？真正誘使旅客去京都的，終究還是京都到底有哪些東西吸引人、值得看。

於是我們回過頭來想，還是應該講這些熱情的人的故事，所以我們找了莉莉水果店的老闆來講他們怎麼介紹台灣的季節水果，怎麼自己採訪、編輯、攝影，製作了七十二期月刊，十幾年來印製了近六十萬冊免費送人。

紅椅頭娃娃拿著旗幟，象徵帶領著旅行者前往台南

與圖書館合作舉辦台南旅行書展並搭配活動講座。展覽結束後將系列旅行書捐贈給圖書館,便可以長期擁有獨立書架持續推廣台南觀光

這就讓日本人感受到,一家水果店不只是賣水果、賣冰,而是一整個對於水果種植的紀錄、對於當地文化保存的田野調查,這件事是讓人覺得不可思議的。我們用一個個在地人的故事,來訴說台南有這些人認真努力地生活、工作著,而且不只是自己的本業,他們做這些事情是希望讓這個城市也變得更好,我們用這樣的人去講那樣的故事,去吸引有興趣的人來到台灣。

每一年展覽的主軸都不變,但是不斷端出新的東西來,每年講一百件事、四年四百件,台南的廟宇、小吃、生活、工藝⋯⋯,哪是四百件事講得完的?每年我們都挑不一樣的物件,不斷累積日本人對台灣的印象,同時也在每年設定不同的題

目，例如我們提出女子遊的主題——到底女生應該在台南怎麼玩？去洗頭、買小東西、逛街、喝下午茶，這些是女生想要的，我們會設定不同的主題，去測試這樣的內容對那樣的族群會不會有吸引力。

例如我們認識了渡邊義孝老師，才知道原來從建築師的觀點來看，台南的日式建築、甚至台灣的日式建築，極為珍貴，因為當時日本人在台灣做的這些建設，是實驗他們在西方學到的技術，甚至在日本國內還看不到。這些我們過去不知道的訊息，卻從日本人身上發現，那為什麼不嘗試把它推廣給日本人？因此我們後來也透過渡邊老師對台灣日式建築的介紹，推廣給更多的日本朋友。

一 紅椅頭象徵台灣移民島嶼的個性 一

展覽時我們用的紅椅頭，正反映了台灣移民島嶼的個性——吃苦耐勞、具有韌性，就像在街頭看到的紅色塑膠椅一樣，它成本低廉，實際上卻非常耐用，幾乎不怕風吹日曬雨淋，可以用很久還不會壞。

每一年展覽結束時，我們在紅椅頭貼上年度視覺紀念貼紙，把它當做少

量而珍貴的禮物送給在場的日本朋友，大家索取的反應非常熱烈。事實上，我們選擇用紅椅頭布展，背後還有另一個真正的原因是，在有限的資源下思考最大的效果。

在日本辦展覽很費成本，從租桌椅、搬運、寄放到撤收都很貴，最好的辦法就是這些事情都由我們自己處理，那就可以節省費用。所以我們選用紅色塑膠椅，在台灣買好帶過去，用現場擺設的方式布置起來，結束之後就送掉。這也是移民島嶼的個性——如何在沒有資源之下，找出解決問題的方法。

紅椅頭的隱喻其實不只是台南，在台灣任何地方都看得到紅椅頭，這種小菜式的、或者說移民島嶼的個性，讓我們有多元文化的呈現，而這樣的台灣個性，難道不能用藍色水桶、透明汽油桶、各種生活事物來象徵嗎？不能藉由這些日常物件做為不同城市、不同地方的宣傳嗎？我認為可行。一千盤小菜要端出一千個盤子，那個盤子在台灣的市場裡也許會出現美耐皿，因為對很多路邊攤、資源很少的店家來說，不可能用陶瓷器具，不但太重、成本高，折損率也很高。

小菜可以自由選，讓消費者自己有決策權很重要，這跟星巴克很像。

01 出身安平的台語金曲歌王謝銘祐，帶來一首首充滿情感的歌謠，述說著這座城市精彩動人的故事　02 大阪市役所破天荒開放公共空間供紅椅頭展覽使用，讓民眾有舒服寬敞的看展空間　03 拿到紅椅頭紀念物的日本民眾露出開心的笑容拍照留念　04 府城傳承百年歷史的傳統工藝店家也提供珍藏的作品，遠渡重洋來到日本展出

大家說星巴克創造了新的咖啡文化，創造了家和辦公室以外的第三個空間，但星巴克咖啡真的比較好喝嗎？或許很多人不以為然，可是星巴克有一個特色是它跳脫傳統咖啡館的形式，當我買這杯咖啡的時候，可以決定要不要加糖、是不是加倍濃縮、要不要加牛奶或加豆漿、加多少？星巴克創造了一個以顧客為主、由你來主導的做法。

一千盤小菜的概念就是，老年人、年輕人、不同地方的人有興趣的東西都不一樣，所以我們把能夠表現出來的元素都端到旅客面前，讓他們自由選擇。

一 針對目標溝通對象，改變策展思考 一

二〇一七年，我們做了另一場南方四縣市的東京策展。我們到南部四個縣市——澎湖、台南、高雄、屏東去採集素材，拍攝形象照片，展覽的形式類似，但是其中仍有幾個很大的不同點。我們找來知名設計師方序中合作，思考的是目標溝通對象有所不同。大阪是一個注重情感的地方，大阪人熱情、玩得比較瘋，但東京是一個資源集中、媒體集中、速度很快、設計非常

強、各種資源彙整在一起的城市，我們想的是，台灣有設計能量，那能不能用設計幫四縣市跟東京的媒體、消費者溝通？

擁有豐富經驗的方序中刻意選擇了四個抽象的圖案，彷彿四個朋友、四種顏色，來代表不同地方的個性和特色，創造出強烈的視覺感。紅色台南代表熱情與文化、綠色屏東代表森林與自然、藍色澎湖代表海洋及島嶼、紫色高雄代表城市風景與人權自由，相較過去習慣各挑選一張具象的風景照片，

01 每個碗裡都是一處府城美味小吃的攝影作品。搭配商借來展示的器具，沒有去到台南也彷彿能從這裡聞到讓人口水直流的氣味　**02** 在炎熱的島嶼南方，剉冰最能吸引旅人駐足流連。攝影師拍下一系列喝涼水吃冰的夏日旅程，創造了極大的聲量與關注　**03** 無論是藍白拖還是紅白拖，在府城生活裡常見的地方穿著，到了日本也成為女性的最愛，直呼「卡哇伊」

更能讓人印象深刻。

有趣的事情發生在展覽：切底定、準備出發的前兩週，我們做了一個非常瘋狂的決定，用五天四夜的時間，衝去四縣市拍了一支影片。因為當我們在思考南部一次要談四個縣市的時候，想到不管台灣人去日本或日本人來台灣，可能都是以五天四夜的玩法為主，那麼該如何說服日本人一趟旅行要來玩南部這四個縣市？而南部四縣市這麼精彩豐富，五天到底玩不玩得完？

當然我們期待每一個人都來台灣更多次，可是要怎麼讓日本人知道南台灣跟北台灣很不一樣？南台灣有滿滿的熱情，這個熱情可能是在你問路的時候，當地人乾脆直接載你去，這在台北就不太會發生。我們認為「熱情」這件事極為重要，所以就決定要做一件事

01 每個週末假日都會舉辦四座城市不同主題的演講活動
02 四縣市的聯合觀光推廣活動，透過物件展讓每個城市表達自己的特色與樣子

設計師方序中運用顏色與圖形象徵四個縣市獨特的個性與文化，就像是一群好朋友來到東京準備大玩特玩，衝突可愛的效果引起日本媒體關注

讓日本人感受到我們有多麼想要他們認識南台灣的熱情。

我們派了一組攝影團隊，五天四夜走遍南部這四個縣市，拍攝了一百個景點，用影像把暴走的狀態記錄下來，製作成《南部四縣市 108 小時計劃》影片。我們在記者會現場告訴日本人，原本的政府執行案裡並沒有預設要拍這支片子，拍片只

強烈希望他們能來認識台灣南方四縣市。這項計畫最終得到很棒的成效，記者會當天的 NHK 晚間新聞用了數分鐘的時間，介紹這個展覽與這部影片給更多無法來到會場的日本朋友們。

經過這三、四年和日本人接觸，我的體會是，日本人的確有其嚴謹保守的個性，相較之下台灣有一種冒險的精神，有種第一次見面就會熱絡起來

是因為我們太想把南部的熱情傳遞給東京人，

的、不太禮貌的熱情。

當我們用台灣人的性格本質去跟日本人往來的時候，他們感受到的是一種不帶心機的熱情，也許對日本人來講有一點過度、有一點不太合乎禮節，卻是吸引他們的元素，甚至提醒他們看待事物還是應該保有一點純真的個性，這是我們在執行東京案時很關鍵的一件事。

在合作的過程中，日本人一開始總是很焦慮，但到後來就有

無論是便當盒還是粿印，紅磚筷架或是芒果乾，台灣日常生活裡的這些物件常常會出乎意料地受到日本朋友們的喜歡

種「台灣人到最後都會拚得出來吧！」的心情。否則他們會要求兩個月前要給報告，一個月前要把細節處理好，連插座連接多少個電源、用電多少，都要寫在報告裡，至於沒有在申請類別裡的，連插接電都不能。這是他們嚴謹的一面，擔心會觸電、會走火，當然並沒有錯，可是台灣人不是這種個性，我們做每件事就是全力以赴。如果一件事評估下來時間太趕，日本人會放棄不做了，台灣人則會想，可能做了不會達到六十分，好吧就拚了，結果做完有七十分、八十分，超乎當初的想像。

我認為台灣可以用個性跟全世界交朋友，因為個性沒有人可以取代。

一　端出小菜之後，品牌還需要永續　一

在推廣觀光的同時，另一個不能不關注的是永續的議題。

我可以開一間清粥小菜店，供應一千種小菜，可是如果不在意這些小菜的來源、種植對環境是不是永續，只顧做得美味，卻不在意背後更多影響，這個品牌將會在未來的發展上產生問題。

觀光是從一個地方移動到另一個地方，一定無法避免使用交通工具、

一場談永續觀光的論壇，玉米澱粉製的水杯、可再利用的籐製單椅、用電子檔案取代印製紙本手冊，都是落實的做法

產生能源的消耗，當旅客進到一個陌生的環境，不管是在自然或是人文歷史的環境裡，都會對地方造成一種改變，因此能不能在得到感動之餘也有所回饋，是必須要檢討與非常關鍵的事。

全球都在推廣觀光，都希望透過觀光讓別人認識自己的文化，並創造收益。可是有多少人會去思考當自己從中得到了所要的，是不是更應該珍視這些貢獻了觀光機會的環境資源？如果不重視，我認為觀光不是一個長遠的生意，所產生的結果，就是在每一個地方創造了被發現的機會之後，去掠奪那個創造出來的價值，假設低價、大量的方式不斷像蝗蟲過境般席捲一個地方，最後留下來的就是一片被蹂躪過的土地，要再讓它復原，需要很長一段時間。

因此台灣不能只是端出各種小菜而已，我對辦旅展、推觀光有了不同的思考。

試想看看，就算是要住很久的家，我們也不會把桌子、椅子、家具等所有東西都固定在地板上不動，

有些東西應該是可以被移動、可以再利用的。可是我們看到各地旅展的做法，大多數是一次性、固定式的使用，廠商依照業主的需求完成展場布置，現場我們又希望讓參觀者試吃美食、體驗活動，然而這些都是製造垃圾的開始，全部的旅展、所有的國家都在做同樣的事。辦一次旅展燒掉很多錢，而我想的是如何利用這些錢創造更好的旅遊環境和文化，那才是真正吸引人去的原因。

台灣可以辦一個小型的、能讓全世界關心、以環境永續為主題的旅展，不管是綠色旅館、旅行體驗，還是在地維護環境的 NGO，讓全世界重視永續觀光的業者或組織來參加，打造台灣成為一個好的平台，集結全世界跟我們有一樣想法的小眾，透過看似微小的事情，發揮最大的影響力。否則這類業者如果丟到傳統旅展去，根本就會完全被忽略掉。

另一方面，我們的公司團隊一直在實踐永續觀光。我們準備很多杯子、幾百雙筷子、一大堆鍋碗瓢盆，在帶旅客出遊的時候，盡量不使用一次性物品。有時候地方上供應了很好的食物、有很好的文化背景與故事，可是因為沒有人告訴他們環境永續的重要，或者他們可能沒辦法提供可回收使用的餐具，那就由我們捲起袖子來做給他們看。

舉辦正式的論壇也可以這樣做，我們過去所承辦的活動，都會盡可能思考如何減少大型輸出，或讓使用的布置可以回收再利用。例如我們承辦觀光局的「台灣永續觀光發展論壇」，在舞台上使用曝曬過的玉米、菜瓜、胡瓜等材料來布置背景，我認為那是環境永續，因為直接用太陽曝曬，不需要消耗能源；那是文化永續，因為老祖宗代代相傳，告訴我們很多東西曬過後可以保存很久；那是經濟永續，因為每一個物品都有其價值，還可以拿到市場上賣。

我很喜歡從種子到森林的說法與意象，也曾拿來做為第一屆台灣永續觀光發展論壇的題目。當所有人都在嚮往、讚嘆所看到的一大片美好森林時，卻忽略了那可能是數百、數千年前，有一顆種子落地發芽，不斷成長、擴散，才成就了現在可見的這片遼闊森林。

因此現在所撒下的那顆種子，正是決定了未來最重要的開始。

01 與品墨良行合作的曬日子，在講台上呈現日曬菜瓜布、金針花、木耳與香菇等。表達的是傳承歷史的文化永續，減少能源消耗的環境永續，與創造消費收益的經濟永續

02 每一位與會者都會收到一本筆記本，上面用陽光曝曬印製出由他們回答的問題：「什麼是他們心中的永續觀光？」做為延伸活動結束後的提醒與鼓勵

游智維 ▎ DTTA 理事長，「風尚旅行」與「蚯蚓文化」總經理，從 2004 年創業，陸續推出在地小旅行、習作假期、離題旅行等不同新型態深度旅行，是積極推動台灣在地深度旅遊的先驅者。後續策劃參與秋山居、緩慢文旅等旅宿規劃，台南紅椅頭觀光俱樂部，南部四縣市東京展，基隆老房子偵探社、文博會與台灣設計展等不同企劃案，亦是旅行經驗跨界整合至相關領域中的創新者。在旅行中埋入改變觀念的體驗，使得旅人開始對於公共議題產生興趣與認同。致力於整合各領域的專業資源，傳達台灣土地的美好，期望透過旅行遍路中的點滴去改變世界。

紅椅頭 2019

今年紅椅頭觀光俱樂部首次進軍東京，以「飲食、巷弄、廟埕、建築、山海」五大面向，向日本朋友推薦台南好吃、好玩、好逛的所在，除了介紹台南虱目魚、煎餅、繡花鞋、帆布包、護身符等在地的土產，更特別的是，這回與東京的澡堂合作，推出期間限定的「仙女紅茶錢湯」，讓民眾有機會泡個暖呼呼的紅茶浴，不僅洗去一整天的疲勞，更能感受到滿滿的台南味。

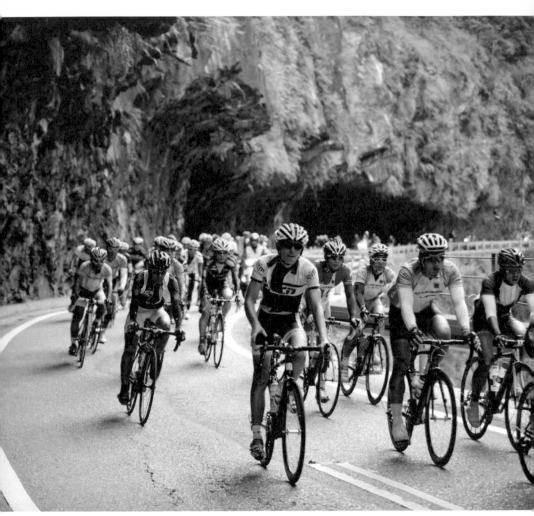

2012 年台灣自行車登山王挑戰，太魯閣壯麗的峽谷是吸引全球 19 個國家 380 位選手來台
挑戰武嶺的最大原因

推觀光不只一套劇本，
因地制宜做國際行銷

口述／劉喜臨
採訪整理／秦雅如
圖片提供／交通部觀光局

談行銷，當然要有一定的理論基礎，像是STP，如何做市場區隔（Segmentation）、目標設定（Targeting）與定位（Positioning），在行銷操作的過程中，可以依循這樣的理論去執行；然而有趣的地方就在於，觀光的變動性太快，市場常會因外部因素的些微變動而產生轉變，因此和一般商品的處理模式又不太一樣。我常常問學生：「觀光到底是日常品還是奢侈品？」，同樣的問題，對日本（成熟）或印度（新興）市場來說，「台灣觀光」是日常品還是奢侈品？視角不同、答案不同，定位也可能會完全不同。從行銷概念來說，日常品的採購注重的是實用性、價

格取向，但如果只是奢侈品，重視的可能就是品牌、尊榮感，因此我們在台灣觀光行銷宣傳上，必須先把市場拆分清楚，否則去做一致性的行銷是會產生問題的。

譬如說，台灣將二〇一九年訂為「小鎮旅遊年」，選出四十處小鎮做整體行銷宣傳，除了針對國民旅遊市場之外，當然也希望能夠吸引國際觀光客，可是這四十處小鎮是不是都有能力吸引到全球市場觀光客？政府組團出國參加旅展，從東南亞、日本、韓國到美國，全面性地推小鎮旅遊年品牌，如果沒有再細緻地針對不同市場研析不同策略，效益將會大打折扣。例如：針對鄰近的日本，日本人的旅遊特性是什麼？喜歡

03

什麼樣類型的小鎮？從四十處小鎮中找出幾個具有特色、符合日本人需求的小鎮以「產品」的概念去推動，目標明確、產品定位清晰，比起單純打「小鎮旅遊年」這個品牌來得有效。

然而「小鎮旅遊年」能不能用品牌的概念去推廣？如果是針對歐美市場，因為他們對台灣還不是那麼熟悉、對單一小鎮不了解，訴求「台灣是一個非常具有文化底蘊、有很多特色小鎮的國家」，用這樣的品牌概念去講也許是可行的。但是進到亞洲市場，用總體小鎮品牌去推，可能就會無法聚焦，這是從學術面到市場面，所以必須多方思考的事。

01 清境山城受到港澳客人極度喜愛　02 東部縱谷是騎乘自行車的天堂　03 九份風情吸引國際觀光客駐足

一　掌握基礎資料是做行銷的基本功　一

我在政府觀光單位任職二十多年，二○一六年辭職到學校任教，從原來的公務機關進到學術體系之後，更確定基礎資料的掌握是做行銷的關鍵。

對於遊客行為、遊憩取向，甚至整體發展趨勢推估，倘若能夠精準掌握基礎資料，再搭配參考競爭對手的策略，從中深入探究，便能做出好的、有效的行銷策略。

我近期執行產學合作計畫，針對新南向政策的菲律賓潛在出境旅遊市場進行研究。首先，要掌握菲律賓出境旅遊市場的現況，現在他們平均每年的出境旅遊大約在六百多到七百多萬人次，這些人是什麼人？是男生或女生？社會階層為何？也就是所謂的人口統計變項。再來看他們的旅遊型態，多是個人旅遊、家庭旅遊或者跟朋友旅遊？喜歡什麼樣的旅遊方式？在做旅遊決策的時候，從哪裡得到訊息？是朋友口碑、網路或媒體等等？這些旅遊意向決策在不同人口統計變項間是否有差異？當把這些數據、資訊弄清楚的時候，定位及課題就會非常清楚。

我們從調查中釐析得到的資訊是：菲律賓出境旅遊市場以家庭和朋友

為基調，他們在做旅遊決策時經由朋友口碑以及網路取得資訊最多，在網路上藉由航空公司、線上旅行社（Online Travel Agent, OTA）得到的資訊遠高於電視、實體通路，台灣對他們的吸引力很高，興趣重點在美食、文化、樂活。掌握這些資訊之後，再輔以市場觀察——菲律賓遊客愛買、愛拍照、愛吃、不愛走路的特性，我們就可以來對菲律賓市場進行初階行銷策略及產品包裝。

目前我們給予菲律賓免簽證，所以個人旅遊是沒有問題的，假如透過朋友之間口耳相傳是最重要的管道，那就表示他們對社群的需求很大，所以我們可透過意見領袖（Key Opinion Leader, KOL）行銷方式，讓意見領袖去分享台灣的特色；在通路上他們信賴航空公司，所以我們應該跟航空公司保持一定的關係，在他們的通路上做促銷或合作；產品上，他們喜歡美食與文化，台灣有豐富的元素，不成問題；同時，他們喜歡與朋友或家人一起出遊，所以我們應該去塑造出這樣的產品讓他們能夠來體驗。相對來說，菲律賓人不迷信明星代言，所以在這個區塊上就沒有這麼強烈的需求。

接下來再看我們的競爭對手是誰？我發現香港、日本、中國是他們出境的大宗，要破解競爭對手的策略，就必須去蒐集這三個地方在菲律賓投

放的廣告、通路和效益，有一些條件台灣不必然會落後。好比說日本的流行文化，不消一個星期的時間就會在台灣街頭看到，從菲律賓到台灣是兩小時的航程，但到日本要飛五小時，這時間與價格上的優勢，就會變成我們的利基。

那麼，這些資訊要從哪裡來？

第一，自行調查，取得第一手資訊。譬如政府每年都會進行「來台旅客消費及動向調查」，但這只是基礎資訊，要進行策略規劃尚嫌粗略，因此可以另外針對菲律賓潛在市場去做行銷推廣的調查。

第二，二手資料分析。例如從世界觀光組織、亞太旅遊協會，或者菲律賓國家旅遊局公布的數據取得。

第三，趨勢或網路資訊。可以跟大型 OTA 合作，比如 KLOOK、TripAdvisor，獲取他們的大數據資訊，但是要注意這中間可能產生的樣本偏差，因為這是從某個特定平台介面取得的資料，必須再與菲律賓的母體比對，看看是否與菲律賓出境旅遊的人口變項相對應，否則只能解釋為高度網路使用族群的行為模式，假如今天要在菲律賓推銀髮樂齡族，可能就不一定適用。

長久以來，台灣做觀光行銷習慣走速食文化，一個招標案給了公關公司，KPI都是看帶多少人進來，然後每年重新招標，每年公關公司打的宣傳標語、品牌又不一樣，不是一個永續的策略，沒有辦法延續。因此我們應該針對每一個市場，依據取得的資訊，訂定主軸策略。這其中可能分別開了廣告、公關、網路行銷案，但最上面的主軸不變，才能在不同的通路中做一致性的行銷與推動。這是蹲馬步的基本功，可惜大家不把它當做重點看待，而是一直端出花俏的內容。主管機關經常被要求在很急迫的情況下推出行銷策略或補助方案，在資訊蒐集上卻沒有相對的人力及預算，然而我們在看向未來二○三○年或二○五○年時，台灣觀光要能夠發展得好，資訊蒐集和分析必須更扎實地去做。

｜ 台灣觀光推廣開啟商業行銷時代 ｜

台灣的觀光真正進到行銷時代是在西元二○○○年，開始用商業包裝、品牌概念做行銷，且從日本市場開始操刀。當時日本是台灣的第一大市場，市場狀況是商務客大於觀光客，團體旅遊多於自由行，自由行當中

01 交通部觀光局 IP「喔熊，Oh Bear」多元化行銷，在台東熱氣球嘉年華亮相
02 2018 年 12 月台灣好湯溫泉美食嘉年華於福建漳州的路演活動

男性多過女性。獲得這些資料之後，我們要增加這個市場的強度，自然就要先鎖定女性、自由行的觀光客。

當時決定採用明星代言，但是要選擇怎樣的明星來代言呢？環顧當初的市場氛圍，因為井口真理子事件（日本女大生來台遭殺害事件），日本女性不敢也無意單獨來台灣旅遊，因此找了渡邊滿里奈來代言。雖然她當時並非炙手可熱的明星，但她曾單獨來台灣旅遊且出了一本台灣旅遊書，透過她的女性角色、個人經驗，再搭配實體書，讓日本女性知道台灣是安全的，那只是個案。結果代言效果還不錯，自由行及女性觀光客增加了。

然而日本的代言費用太高，那時候台灣的行銷經費也沒有這麼多，加上觀察到日本人對 IP、公仔的喜好度高，擬人化的玩偶非常盛行，於是我們在二〇〇二年推出了台灣觀光自己的 IP「阿茶」。針對日本人喜歡喝台灣茶，塑造一個大茶壺頭、穿功夫裝的角色，設定他二十九歲、未婚、任職交通部觀光局，當時就懂得運用 IP 行銷算是非常先進的。

台灣第一代IP「阿茶」，以海報通路呈現

阿茶那時候在日本非常紅，連續做了三、四年，讓日本女性觀光客呈現穩定成長。但是阿茶在台灣卻不能稱為成功，當日本人來台灣時，詢問哪裡可以找到阿茶，台灣卻沒有人知道阿茶，因為觀光局的行銷經費都用在國際，從來沒有在國內做任何阿茶的宣傳，這形成很大的行銷盲點。相對於現任的IP超級任務組組長「喔熊」，不只在國外推，在台灣也要讓他具有高知名度，這就是後來在行銷策略上的修正。

但IP玩偶跟偶像一樣會有起伏，因此同時間，我們還是繼續操作偶像明星代言。二〇〇四年台灣《流星花園》的F4在日本爆紅，於是我們找F4當代言人，也創造出一波很強的商機。那時候鎖定的族群很清楚，是

三十到四十五歲的女性，也就是一般講的「師奶」族，這是一個在旅遊消費和時間上具有決策力的族群。當時我們辦一場推廣會可以吸引五千名粉絲、創造出近億元商機（以每人每日消費兩百五十美元，用最保守的三天兩夜來計算，乘以匯率三十得出）。

後來鎖定十八到三十歲族群，又找了飛輪海、羅志祥來代言；針對高齡族群，則找來日本演歌天后小林幸子當親善大使，還有田村淳、渡邊直美等，逐漸普及到一般民眾；觀光大使的人選則有福山雅治、木村拓哉、長澤雅美等人。明星代言明顯地創造出包括人數、經濟效益的成果，二〇〇四年日本女性來台旅遊大約占百分之二十三，經過這一波波宣傳，到二〇一三年成長到百分之五十九。

明星代言是行銷上的主軸，另外還有配套策略，像是推廣媽媽和女兒一起的旅行，吸引OL上班族帶著媽媽來台灣體驗早年的日治文化；推廣鐵道旅遊，藉由台灣和日本三十二個名稱相同的車站，增加親切感，並促成支線結盟，比如平溪線和日本江之電（因《灌籃高手》平交道場景而知名）結盟；另外還有台北一○一和東京晴空塔的高樓結盟。在行銷上，因為日本屬於成熟市場，所以我們打的是全市場及產品策略。

從區域市場進階到單一國家策略

東北亞市場的觀光行銷策略，在二○一二年進入新的階段。在那之前，我們把日韓當做同一個市場，自台韓斷航之後，兩邊的航班並不多，後來韓劇引進，台灣人到韓國的需求增加，帶動了航班增加，相對的，我們也有利基吸引韓國人來台灣，成長幅度開始提升，因此發現行銷宣傳不能再把韓國跟日本市場放在一起，因為調性完全不同。在操作飛輪海做明星代言的時候，我們另外做了一支宣傳影片，加上韓國明星一起代言，雖然效果還可以，但也發現韓國人不喜歡日本式的東西，於是我們開始把韓國市場切開，單獨操作。

同樣的，回頭去看基礎資料，會發現早年韓國人來台是以團體、高階旅遊為主，除了一般景點式的旅遊之外，很多人冬天會來台灣打高爾夫球，因為韓國冬天下雪無法打球。但是這個市場逐漸萎縮，反而是韓國年輕人開始往外跑，尤其當我們看到韓國年輕人穿著夾腳拖就在香港逛大街時，便會想：台灣為什麼不去吸引韓國年輕族群這塊市場呢？

因此二○一二年開始，我們針對韓國市場鎖定網路行銷為主要基調，代言要吸引年輕人就不能再用旅行社、廣告這些傳統通路，要運用網路。

人也以年輕偶像為主，找來曹政奭（當時翻譯為趙正錫）搭配台灣的陳意涵。因為訴求年輕人，我們用了一個宣傳標語：「噗通噗通24小時 台灣」，噗通噗通是表達心動的意思，在韓國沒有這個詞，他們講心臟跳動叫做「dugu dugu」，我們希望把「噗通噗通」變成年輕人的流行語，講到噗通噗通就會想到台灣，創造出對台灣就是一種心動的感覺。

我們在韓國主打浪漫，那時候正好微電影盛行，就用微電影、微廣告在網路上創造聲量，年輕人對網路的需求及傳播很快，台灣美食、景點的影片散播效果非常好。至今我們已創造雙向交流兩百萬人次，而且多是以年輕族群為主，自由行增加很多。

韓國的影劇觀光，還有一種方法是借力使力。韓國人對他們自己的電視節目和明星很有興趣，韓國來台旅遊市場突飛猛進，常有人歸因於「花漾爺爺」，這其中我們也花了一點力氣去吸引花漾爺爺、Running Man 劇組來台灣拍攝，「一個值得旅遊的目的地」的概念就被凸顯出來了。韓國年輕人或民眾會去追電視明星去過的地方，其中受惠最多的是「台北戲棚」，這裡以前主要的對象是歐美跟日本，我們把花漾爺爺導進去之後，現在台北戲棚的韓國人變多了，這是很直接的影響。

再看東南亞市場，早先他們也喜歡明星代言，日劇、韓劇，甚至華流盛行。觀光局找的第一任代言人是吳念真和蔡依林，來代表台灣是一個傳統跟現代、懷舊跟新潮不斷融合向前進的國家，那時候的廣告很有趣，安排吳念真（達人）搭阿里山火車、蔡依林（潮人）搭高鐵；吳念真去芒果園、蔡依林吃芒果冰；吳念真去故宮、蔡依林則去夜店。

但由於東南亞民眾來台簽證取得不容易的關係，一開始我們對東南亞市場比較保守，主要鎖定香港、馬來西亞、新加坡，因為這三個地方來台灣免簽證。當馬來西亞免簽措施推出的時候，成長率曾經衝到百分之七十幾，現在包括泰國、菲律賓來台人數飆升也是如此。

不管是東北亞還是東南亞，一開始都是採用區域市場的操作模式，當這個區域市場成熟了，就可以去切割，進一步針對各個國家提出行銷策略。

歐美市場主打品牌和特殊旅遊

針對歐美長線市場又是另一種思考模式。從市場區隔來說，我們把全球市場切割成兩大塊：亞洲市場跟歐美市場。在亞洲市場我們會不斷去談

2020 年為台灣「脊梁山脈旅遊年」，自然與生態是台灣觀光瑰寶

產品，也就是交通部觀光局在講的美食、文化、樂活、浪漫、購物、生態這六大元素，告訴觀光客台灣有這些值得你來體驗。

但在歐美市場則是先打品牌，不斷提到「台灣」，讓他們對台灣有印象，再來談產品，端出台灣必玩、必吃、必看的東西。因為對歐美客來說，要到亞洲一趟，老實說首選不會是台灣，必須不斷用品牌的概念來加深他們對台灣的認識。

此外，我們在歐美客群上鎖定利基市場（某種特定商品所形成的小市場），把目標對象縮得比較窄，第一個是特殊旅遊市場，例如登山、賞鳥、自行車；第二個是銀髮、高階族群，因為這些人才會有錢有閒；第三個是喜歡冒險的背包客，台灣對他們來說還是一個陌生的地方，可能有人會不認同，但

01 台灣自行車節主軸活動「登山王挑戰賽，King of Mountain，KOM」 **02** KOM 從海平面 0 M 爬升到台灣公路最高點 3275 M（總距離 105KM） **03** 以台灣節慶活動做為行銷力

01 以捷運彩繪融入當地人的生活，創造最大曝光效果　**02** 開闢多元行銷通路，以台灣意象彩繪紐約雙層觀光巴士

對於歐美年輕人來說，來台灣「就是一種探險」。

在行銷訴求當中，有一個最重要的元素是「文化」，一開始我們適度地跟中華文化結合，我們在歐美市場上談的曾經是「中華文化保存最好的地方在台灣」、「把傳統跟現代融合的在台灣」、「最具民主素養的在台灣」，也就是從兩岸三地的角度去看，結果發現太政治化的內容無法吸引歐美客人。於是我們開始轉換，提出什麼叫做台灣文化，把媽祖請到紐約去逛大街，還有民俗技藝團的八家將、官將首廟會文化，以及雲門舞集、漢唐樂府等，把這些文化藝術帶到歐美去，另外還有一個很重要的元素是「原住民文化」。

在歐美市場用「文化」去跟他們溝通，初期運用的是傳統式行銷，走旅行社通路、報章雜誌、媒體廣告投放，後來發現應該要與歐美民眾生活結合，比如美國人晚上的休閒就是看棒球、籃球、美式足球，於

是我們和道奇隊、大都會隊做台灣日的活動；贊助美式足球世界盃大賽；做地鐵彩繪，把台灣的元素帶進去；甚至為了要進到美國時尚舞台這個殿堂而與設計結合，找了在美國時尚圈排名前二十五、有台灣血統的設計師馬蘭·布萊頓（Malan Breton），請他設計出融合台灣元素的服裝。那時候紐約辦事處的主任還從台灣扛了二十多公斤的客家花布到美國去，結果馬蘭·布萊頓真的用客家花布設計出時尚禮服，帶進紐約林肯中心的紐約時裝週。

我們也找了美國廚師來台灣，運用在地的食材創造出新料理，再帶回美國去做台灣週的活動。最有名的就是把刈包引進美國，打出台灣漢堡的形象，更不用說珍珠奶茶、小籠包、芒果冰成功進到美國市場了。這個就是運用多元行銷，把台灣打出去，跟中國傳統文化區隔。

另外，我們也開發其他通路，像是操作每年的台北一〇一跨年晚會，找了中華電信、經濟部一起贊助點燈，創造台灣的國際知名度，讓世界看到台灣。評估產生的效益巨大，譬如CNN播六秒新聞就超過各單位所贊助的金額，同時全世界媒體會競相報導，我們希望把台北一〇一跨年創造成在這個時區裡非常重要、全世界一定要關注的焦點。

台北一〇一的煙火很有特色，只看那幾分鐘是不夠的，於是我們又做了一件事：當時 HD 還不盛行，我們和媒體合作，利用七部 HD 去拍攝每個角度的一〇一跨年，包括前置作業、下午踩街、整個晚會及放煙火的過程，然後免費提供給 MIT 台灣製的面板廠商，在歐美賣場做為販售時的高畫質示範帶，讓台北一〇一的煙火帶著台灣放送到世界各地。

01 三太子現身道奇隊主場　02 2017 年在美國舉辦的台灣珍奶節開幕活動　03 台灣珍奶節現場人潮踴躍

台北 101 跨年煙火成為時區內重要的跨年媒體項目

改朝換代也換思維，行銷策略跟著時代走

每一任政府都想要做出自己的政績，於是每一任都提出各自的宣傳標語與口號，改朝換代的時候，思維隨之不同，行銷方向也自然跟著受影響。二〇〇〇到二〇〇八年民進黨執政，鎖定東北亞市場、歐美市場為主力；二〇〇八到二〇一六年換國民黨執政，便以中國大陸為重心，以及新市場開發；而二〇一六年以來，東南亞市場又成為重點。

針對中國大陸市場，坦白講似乎不需要特別去做行銷，它有屬於歷史環境與獨特性渴望的因素，人流會自然灌進來，這時候反而應該著重在如何分流與安全性的維護。在團客的時代，中國大陸市場的產品內容單一，而且被旅行社所掌控，我們能做的是告訴大陸觀光客，第一次跟著團體旅遊來，但是下次可以自己來、自由行可以怎麼走，開始告訴

01 原住民文化是台灣的重要特色　02 在香港東港城舉辦台灣夜市節

他「在地性」與「台灣味」這件事。

於此同時，也著手新市場開發。對國民黨政府來說，除了穩固原有的日本、歐美市場，也要發掘新市場的可能，像是把韓國切割為獨立市場，以及開發穆斯林、郵輪市場。

二○一六年五二○之後，中國大陸市場大幅萎縮，我們開始進攻東南亞市場，也就是新南向，不可諱言這和執政路線密切相關。然而站在專業幕僚和行銷的角度，我們能夠堅持的是，在口號底下的執行作業要有延續性，例如穩固成熟市場、半成熟市場；開發新興市場、特定國家、特殊旅遊。包括產品通路、宣傳推廣，仍然要有訴諸專業的行銷操作模式。

穆斯林市場的崛起

推廣穆斯林市場一開始是因為馬來西亞，雖然當時馬來西亞來台旅遊成長率單年超過百分之七十，來到四十幾

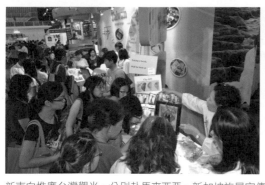

新南向推廣台灣觀光，分別赴馬來西亞、新加坡旅展宣傳

萬人次，但是有一個盲點，就是當中百分之八十是華人，馬來人很少，原因在於馬來人大都是穆斯林，「吃」是其中最大的問題。

我常講一個例子：我們邀穆斯林旅行社和媒體來台灣踩線，他們大多反應台灣很適合穆斯林來玩；台灣從非穆斯林友善國家全世界排名第七到現在排名第二；台灣有很多和穆斯林（回教）有關的文物在故宮；台灣的遊樂園區、農場、景點，穆斯林都很有興趣；但他們說有一個問題或許沒辦法改變，那就是台灣瀰漫著一股豬的味道。這是極有可能的，因為台灣很強調豬的料理，豬油拌飯、滷肉飯等，連煮湯都是用豬大骨去熬，開玩笑地說，甚至罵人都罵人家是豬！

這是生活環境使然，但他們認為其實沒關係，重點在於標示清晰，不要讓穆斯林誤觸就好。因此針對穆斯林市場，我們反而不是做所謂的行銷，而是做扎根的工作，盡量去提升穆斯林餐廳數量與友善環境特色，包括輔導餐廳認

穆斯林是另一塊重要市場，從認證餐廳開始推廣

證，以及公共場所設置祈禱室、淨下設施等等。

預估到了二〇五〇年，穆斯林會占全球人口四分之一，台灣能夠吸引到多少，目前還難以預測，要看整體環境的建構與條件。但我們可以看到的是，馬來西亞有百分之七十、印尼有百分之九十的人口是穆斯林，先不談條件更嚴格的中東，馬來西亞和印尼是我們現在重點開發的國家，只要先掌握住這兩個，市場就很大了，鄰近的日本、韓國目前也都積極在發展友善穆斯林的環境。

然而是不是整個環境要做全面性的改變？我認為也要適可而止，因為我們的市場不是只有穆斯林。觀光主管機關曾經要求所有國家風景區管理處的廁所都要有淨下設施，其實我是反對的，因為這會造成地板潮濕，廁所不容易維持乾淨，比較有效的做法是只要一兩間廁所設置及標示清

楚就可以了，或者改成免治馬桶。其次，是不是所有地方都要設置祈禱室？

那基督教、天主教與佛教也會反彈，為什麼不設教堂、佛堂？因此我認為

先把吃的部分處理好，相關餐廳便可以設置穆斯林需要的環境設施。

關於中東穆斯林，我也有一些有趣的經驗。我們曾經去杜拜參加旅展，

在該市場經營過的主任提議，在我們的展攤挖一塊空地，運來泥土、鋪上真

正的草皮，再從台灣進口兩百株蘭花來布置。我看到有一位中東業者每天都

跑來站在那塊土地上面，到
第三天我問他：你為什麼每
天站在這裡？他說這個才是
真正泥土的芬芳。原來因為
杜拜沙漠多，很少草皮，他
們很嚮往綠意和自然。

據當地人說，杜拜下
雨次數少，所以遇到下雨
天是很幸運的一件事——
幸運地，我淋到雨了！我

在台北車站設置的穆斯林祈禱室

在當天推廣會晚宴致詞時，特別提到這段：「聽說來杜拜遇到下雨是非常幸福的事，我邀請各位到台灣一遊，台灣可以讓你幸福一整個月。」畢竟台灣常常一整個月都在下雨。

展覽結束那天，所有展攤都撤光了，我們的展攤卻排著長長的人龍，因為每個人都想要來拿一株蘭花。台灣是蘭花王國，我們怎麼在這個市場呈現出這樣的特色？這已經不是純觀光推廣了，所以我才說，觀光是一個平台、一個載具，可以把台灣的產業透過觀光帶到不同的市場。

旅遊產業發展也要因時制宜

當政府在做任何一項決策的時候，當然也會顧及旅遊相關產業的需求，政府可以思考的是，台灣要走向什麼樣的旅遊環境？整體來看，目前台灣的入境旅遊市場中，自由行占百分之七十、團體旅客占百分之三十，而團體操作和自由行的操作是完全不同的概念。針對那百分之三十的團客，旅行社可以怎麼做？在還沒有開放免簽的國家，旅行社有其存在的必要，像是越南、印尼等，都要由旅行社協助辦理簽證及取得入境許可。

01 杜拜旅展空運台灣蘭花和真實草皮到現場，讓生活在沙漠地帶的當地人十分驚豔　02 赴中東地區開拓觀光市場

另一方面，我們也看到傳統旅行社角色在弱化。當旅遊冗件碎片化之後，旅行社要去思考是不是該開始發展網路行銷，或者開始做在地化產品？傳統的操作方式是組團社（例如日本）把客人收齊之後交給地接社（台灣業者），所以地接社不需要在國外做行銷宣傳，只要應對該國家的組團社就

好。今天當團體旅客掉了百分之四十、轉變為自由行的時候，傳統旅行社吃不飽，可是這些旅客還是來台灣了，當他們想要去某些地方但覺得麻煩、想要參加在地的旅行團時，旅行社便可以轉型成在台灣接外國客人。這時候OTA就很重要，怎樣把產品上架到OTA平台在國外宣傳，甚至直接在國外開分社招攬旅客？回頭來說，旅行社不能只是一味站在要政府保護的立場，甚至要求政府幫團體旅遊做行銷，因為團客越來越少是全球趨勢。

台灣太友善了，是全世界旅遊安全排名第二的國家，僅次於日本，只要來一次就會發現台灣是可以自由行的。只是，在台北大都會以外的其他縣市，公共運輸與環境設施沒有建置好，不方便外國人前往，外籍旅客無法導入與深入，更遑論口碑行銷了。但旅遊目的地行銷又是另一個議題，在此暫不討論。

縱觀全球觀光局的商業模式，最末端才是行銷，當我們在談產品怎麼包裝、怎麼推廣時，實際上行銷的手段有很多，但是在理論背後隱藏的，是產品建構、環境整備、對市場的認知了解、資訊蒐集以及全球趨勢，這些掌握得越清楚、越完整，對市場的施力點就會越精確。最基本的這一塊，我們能不能先確確實實地去做？

劉喜臨

DTTA 理事兼顧問，國立高雄餐旅大學觀光研究所教授。媒體暱稱「台灣觀光點子王」，以國際觀、創意腦、敏銳心來建構台灣觀光國際能見度。國立台灣大學園藝暨景觀學系博士，專攻遊客行為、觀光政策與策略管理、觀光目的地品牌行銷、智慧旅遊、郵輪觀光等。曾任交通部觀光局代理局長、副局長等職務，任內結合周邊國家創建「亞洲郵輪聯盟（ACC）」，開創台灣郵輪觀光發展新紀元。榮獲 105 年行政院模範公務人員、105 年交通部模範公務人員、中華民國管理科學學會 101 年呂鳳章先生紀念獎章等殊榮，105 年國家政務研究班第 10 期結業，並獲行政院選派赴德國康斯坦斯大學（105 年）、美國柏克萊加州大學（100 年）短期研究。

網紅行銷

除了官方推出 IP、找明星代言之外，近年來崛起的網紅經濟也是推廣觀光不容小覷的動力，動輒十萬、百萬點閱率的 Youtuber，尤其足以左右年輕一代的消費選擇。除了邀請國外網紅來台旅遊、分享在地特色景點之外，現任總統甚至與日本網紅合拍影片宣傳台灣美食，透過網紅推廣，確實已成為時下最熱門的行銷手法。

讓世界旅人看見台灣 地方創生╳觀光創新的 12 堂課

作　　者：台灣觀光策略發展協會
採訪整理：秦雅如
發 行 人：王春申
總 編 輯：李進文
責任編輯：林蔚儒
封面設計：謝捲子
內文編排：ivy_design

業務組長：陳召祐
行銷組長：張傑凱
出版發行：臺灣商務印書館股份有限公司
　　　　　23141 新北市新店區民權路 108-3 號 5 樓（同門市地址）
　　　　　電話：(02)8667-3712　傳真：(02)8667-3709
讀者服務專線：0800056196
郵　　撥：0000165-1
E-mail：ecptw@cptw.com.tw
網路書店網址：www.cptw.com.tw
Facebook：facebook.com.tw/ecptw

局版北市業字第 993 號
初　　版：2019 年 11 月
印　　刷：沈氏藝術印刷股份有限公司
定　　價：新台幣 380 元
法律顧問：何一芃律師事務所

有著作權 • 翻印必究
如有破損或裝訂錯誤，請寄回本公司更換

國家圖書館出版品預行編目 (CIP) 資料

讓世界旅人看見台灣：地方創生╳觀光創新的 12 堂課 / 台灣觀光策略發展協會作.
-- 初版 . -- 新北市 : 臺灣商務 , 2019.11
288 面 ; 14.8*21 公分
ISBN 978-957-05-3234-0(平裝)

1. 觀光行政 2. 休閒產業 3. 個案研究

992.2　　　　　　　　　　108015093